世界名畫家全集 何政廣主編

安迪‧沃荷 Andy Warhol

李家祺◉撰文

藝術家出版社

普普藝術大師

安迪·沃荷
Andy Warhol

李家祺◉撰文　　何政廣◉主編

藝術家出版社

目　錄

前　言

　　二十世紀藝術界最有名的人物之一安迪・沃荷（Andy Warhol，1928~1987），被譽為普普藝術的教宗。在普普藝術興盛的六〇年代，他批判空虛的美學與同一性，顛覆了成功的廣告所依據的標準，因為在作品中表現出喜歡平庸和千篇一律的沒有個性的現代時髦商業包裝文化反射影像，而成為著名的藝術家。

　　安迪・沃荷說：「我想成為一部機器」，每十分鐘產生一個新式美術品，也就是利用印刷、複製、反覆產生廉價而新穎的物品，這就是一種最巧妙的時髦。也是對機械化的泛商品廣告化的六〇年代精神的體現與反諷。正如六〇年代的美國電視一樣，精神上是一種麻木的感覺。沃荷繪畫中常出現塗污的報紙網紋、油墨不均的版面、套印不準的粗糙影像，讓人像電視螢幕的一瞥，而不是欣賞繪畫一般仔細觀看。沃荷描繪了簡單清楚而反覆出現的東西，這些都是現代社會中最令我們記得的形象符號。

　　藝評家羅勃休斯評論安迪・沃荷時引述丹尼爾布斯廷的話指出：名聲就是為出名而出名，其他什麼也不是，因此他提出一次性消費的主張。最懂得這一點而出名的就是安迪・沃荷。包裝文化把安迪・沃荷塑造成有自己特色的藝術家。

　　安迪・沃荷的作品，突出一種嘲諷而無感情的冷靜，他喜愛現代工業大量產品特有的一律性，量產的物品，例如可口可樂瓶子、罐頭、美元鈔票，使用絹印版畫重複印出的蒙娜麗莎、瑪麗蓮夢露頭像，構成沃荷式作品。這與一心想以生氣勃勃的巫術力量變成自然的傑克森・帕洛克抽象畫風正好形成對比。

　　安迪・沃荷一九八七年去世時，年齡還未屆六十。自他去世後的十多年，有關他的一生經歷與藝術作品的書籍有增無減。而他生前大量蒐集的藝術珍藏，也引起眾多關注。感覺好像才剛發現了他作品的新知識一樣。

　　今天，我們重新檢視安迪・沃荷——這位二十世紀最重要的藝術家之一，會發現其所發表的言論和獨特的性格，遠遠超越了我們對他的藝術品的詮釋。《世界名畫家全集／安迪・沃荷》這本書，提供許多圖版和他生平的概述。藉以重新再觀看這些作品，更深入了解其藝術。安迪・沃荷從早年的商業設計師生涯開始以來，每十年的風格都在變化。他並不是始終如一的，反而涉入領導的尖端文化中頗深，而且從平面美術到實驗電影變化多端。

　　閱讀安迪・沃荷作品，我們發現他與當下藝術所形成的中心問題，有相當大的關聯。他啟示我們如何縱身於當代，與當代的更迭同步。

2002年2月於藝術家雜誌社

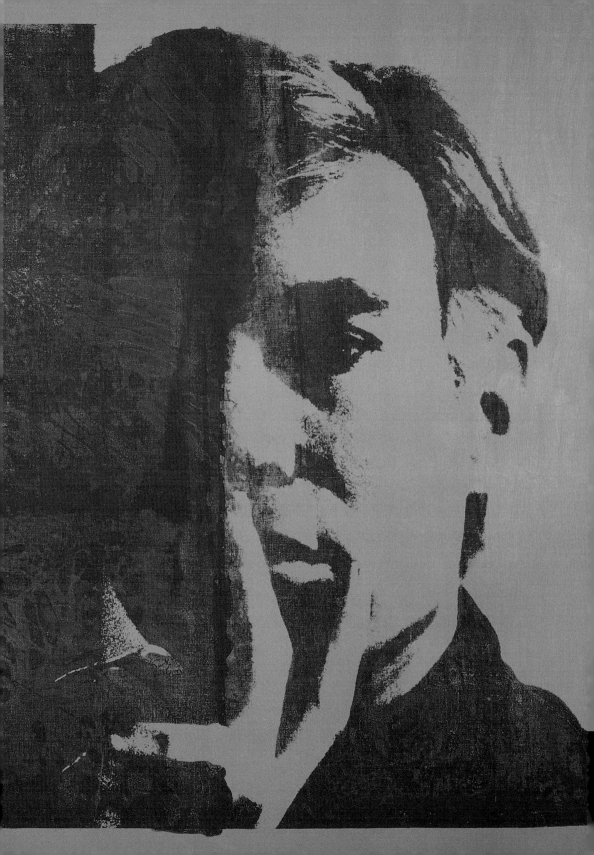

普普藝術大師——
安迪・沃荷的生涯與藝術

美國夢的代表人物

安迪・沃荷（Andy Warhol,1928～1987）是美國六〇至八〇年代普普藝術盛行時最著名的一位藝術家。在一九六四年他成名時還不到三十五歲。他的藝術創作理論，根植於美國高度發展的工業社會。他以小報上的漫畫人物、電影和電視著名的影歌明星、政治人物等影像，運用重複出現方式，塑造最直接而突出的表情，創造成他的藝術作品，將大眾文化意象發揮得淋漓盡致。美術評論家們讚譽他是實現美國夢的代表人物，也是一位非常成功的商業藝術家。

最受爭議而享有盛名的畫家

安迪・沃荷在大學讀書時，每學期結束前他都將作業與設計圖以每張五元的價格，賣給同學。參加匹茲堡藝術展覽會，每張畫也能賣到七十五元。當他的絹印作品初次成功後，不管作品內容為何，最小幅的也要二百元。成名後，安迪・沃荷的人像畫售價已在二萬五千元以上。今天只要是安迪・沃荷的畫都已高達美金數十萬元以上。

（前頁圖）
安迪・沃荷　自畫像
1967年　絹印、畫布

挖鼻孔的男孩
1948-1949年
27.9×21.6cm
匹茲堡安迪‧沃荷美術
館藏

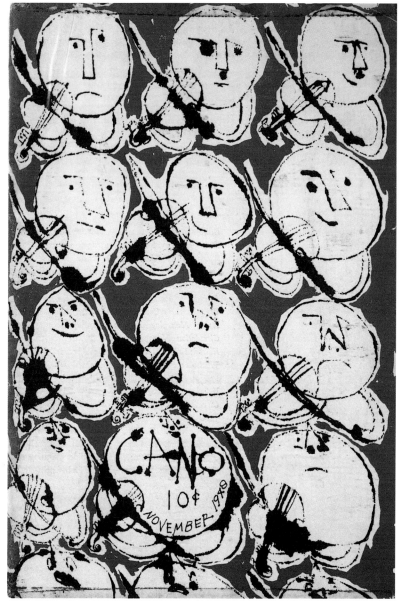

《CANO》雜誌封面　1948年　匹茲堡安迪‧沃荷美術館藏　安迪‧沃荷設計

　　他生前橫跨數個行業，包括：櫥窗佈置、書本插圖、廣告設計、繪畫絹印、電影製作、錄製唱片、發行雜誌、出版傳記及主持電視等。然而安迪‧沃荷能真正獨霸一方的仍是藝術創作，「畫家」是他最恰當的頭銜。

　　由於相關企業的輔助，使他名氣日盛，財富日增。他的一生

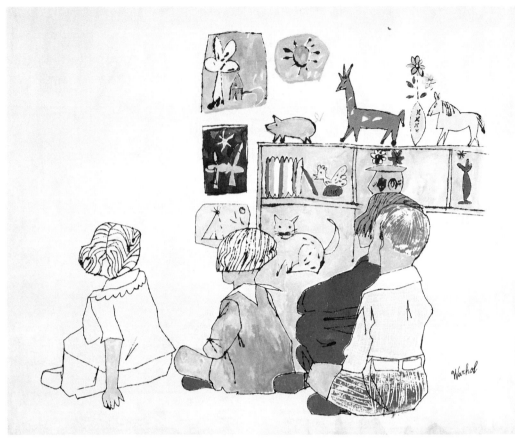

兒童看電視　約1950年　水墨、膠彩畫　35.6×44.5cm　巴塞爾公共藝術品收藏館銅版畫陳列室藏

生產影片七十五部，訪問他的雜誌報導每月銷售近十萬份，傳記類出版四本，人像畫平均每年五十到一百人。

　　安迪・沃荷是最受爭議的畫家，當他最失意的時候，仍有很多人欣賞他。當他最得意的時候，還是有一大群人反對他。他生前享有盛名，死後身價不減，他的畫冊售價最高，他的美術館場地最大。國際性的畫展人潮洶湧，現已名列全球二十世紀最具影響力的藝術家之一。

匹茲堡的苦日子

　　二十世紀初，美國國運日隆，世界各國移民湧向美國匹茲

兩個妖精人形跳舞
約1948年　石墨畫
34.9×27.3cm
巴塞爾公共藝術品收藏
館銅版畫陳列室藏

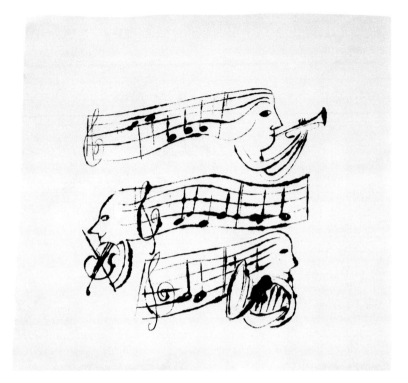

三行有面容的音譜　1950年　水墨畫　40.3×43.8cm　匹茲堡安迪・沃荷美術館
藏

堡，使之成為全美外語報紙發行最多的城市，移民們大多從事勞
力工作，生活困苦，居住環境惡劣，有些地方甚至連室內衛生設
備都沒有。當年，身為捷克移民的安迪・沃荷的父親安卓每天讀
當地的美國報紙，努力融入當地社會，他的母親朱麗亞到美國較
晚，她拒絕學英文，在家都是以捷克斯拉夫語交談，所以三個男
孩雖都出生在美國，卻都會講母語。安迪・沃荷大學畢業後，迅
即移居紐約，再也沒回老家住過，在他以後回憶中曾提到，那個
出生地是他一生中住過最糟的地方。

　　安迪・沃荷的童年十分清苦，母親靠著出外幫傭和清潔門
窗，一天可賺兩元；在家則把用過的各種空罐頭收集起來，每個
賣二十五至五十分錢用來貼補家用。他的父親不賭博、不喝酒，
在當時的勞工階級中是少有的，他們的生活勤儉刻苦，三餐中從
無甜點，飲料只是白水和咖啡，但卻十分認眞地教養孩子。

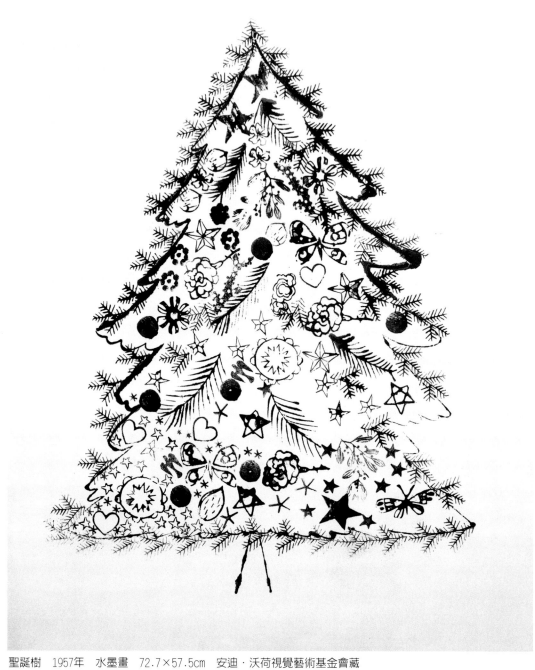

聖誕樹　1957年　水墨畫　72.7×57.5cm　安迪・沃荷視覺藝術基金會藏

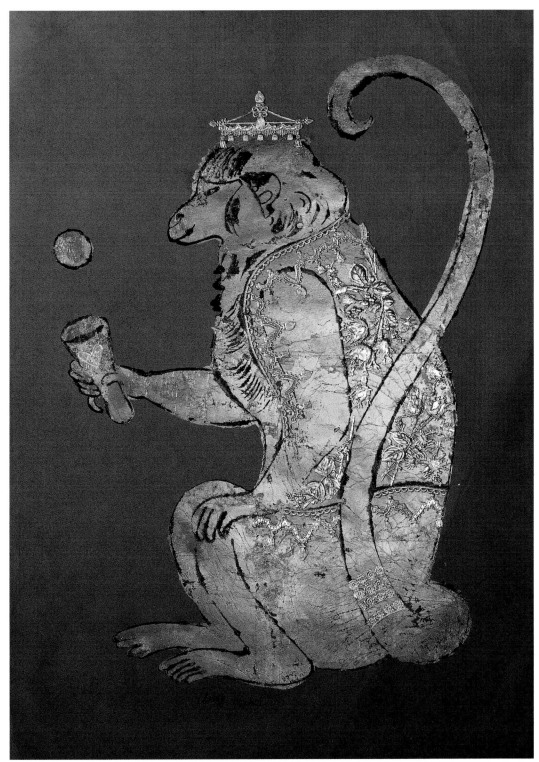

猴　1950年代　金箔、水墨、紙貼圖　55.9×40.6cm　匹茲堡安迪・沃荷美術館藏

每個星期六安迪‧沃荷的哥哥約翰，會到五金店去撿硬紙箱折疊捆好賣給收破爛的，然後用得到的微薄工資買些牛乳、麵包帶回家。接著又到巷子裡撿空酒瓶，把積滿十個酒瓶可換得的十五分錢，交給母親，而家裡還要接濟遠在歐洲的妹妹。

安迪‧沃荷的母親頗具藝術天分而且很會講故事，大部分內容多來自聖經與家鄉的傳聞，手藝很巧，是個民俗藝術家，紙雕、彩繪與裝飾點綴都行，而且頗能創新。

第一次大戰時，朱麗亞當時還未到美國，與遠在美國的丈夫音訊全斷，砲火毀了家園，很多捷克斯拉夫人遷往俄國。朱麗亞情況更糟，從一九一九年開始，美國的丈夫先後五次寄錢回去，都沒收到。一九二一年朱麗亞向神父借了一百六十元從歐洲經由馬車、貨車、火車，最後乘坐輪船抵達美國。

朱麗亞的孩子們都很聽話，保羅十歲就在火車內賣報紙，學校功課卻不怎麼好。當安迪‧沃荷四歲的時候，家人送他上小學，第一天就被人欺負哭著回來，從此不肯再上學。安迪‧沃荷就在家陪伴母親和貓，朱麗亞教他畫圖，而且兩人一起畫，畫了很多貓。

一九三四年這家人將所有積蓄三千二百美元買了新屋，這一區的學校和教會都比較好，小學就在隔街，去高中也只要走十五分鐘的路，距離大教堂只有一里路。他們的新家是一棟二層的房子，上層有三間臥室，樓下是有著客廳、廚房、餐廳的溫馨住家，男孩們非常驕傲父親買得起屬於自己的房子，安迪‧沃荷的父親期望遷移到較好的教育環境，孩子們將來能成為醫生和律師。不過，雖然生活有所改善，孩子們仍然沒有生日宴會和聖誕禮物。

從小時候一些跡象就可以發覺安迪‧沃荷的藝術傾向，甚至還影響了日後的創作。進入小學後，安迪‧沃荷常在星期六的早上和同學去看電影，當時購票同時還會附贈明星照片，他都保存起來，二十年後，這些照片都成了絹印的藍本。當時他最喜歡的電影是「愛麗絲奇遇記」。當其他小孩都在街上打球遊戲時，安迪‧沃荷只想要回家畫臘筆畫。

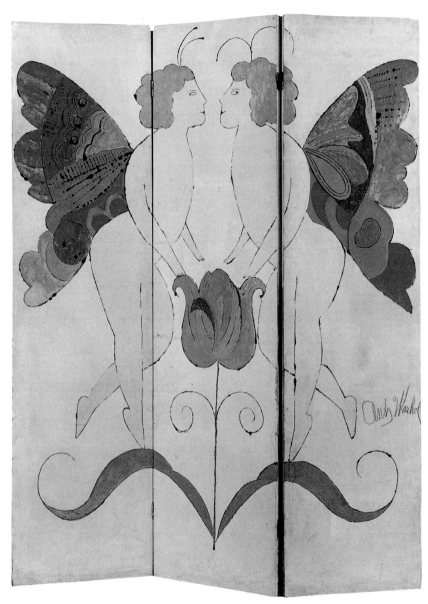

屏風　1950年代
厚紙、廣告顏料、水
墨、木製屏風
163.8×127cm
匹茲堡安迪‧沃荷美
術館藏

　　親朋好友與鄰居都很喜歡這家男主人，父親的好榜樣教育了
下一代，他的工作雖是粗活，舉止仍然像是個紳士。女主人是理
家高手，屋裡總是充滿藝術氣氛，孩子的穿著都由她親手縫製。
由於安迪‧沃荷不好動，衣服看起來總是乾乾淨淨的，他是一個
很害羞的孩子，對不熟的人絕不開口。

　　他們母子兩人常一起進城，由安迪‧沃荷爲母親的衣服挑選

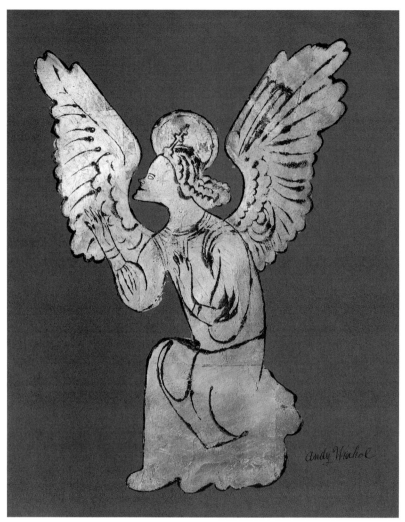

天使 1950年代 金箔、水墨畫 50.8×40.3cm 匹茲堡安迪·沃荷視覺藝術基
金會創始收藏

顏色與款式，並表示他的意見，兩個人非常親近。

　　到了六歲，安迪·沃荷正式進小學，直接就讀二年級。他聰
明、安靜，畫圖特別突出，中午回家吃飯時，總有一碗他最愛的
康寶牌的蕃茄湯（Canybell出品的湯有三十一種，以後他以畫這
個牌子的湯罐頭成名）。他的小學生活看似滿意，既沒有抱怨，也
不會生氣，他有自己的方向，當時家裡沒有收音機，安迪·沃荷

［右頁圖］
馬背上的邱比特 1950
年代 金箔、水墨、苯
胺染料畫
58.4×40.3cm
匹茲堡安迪·沃荷美術
館藏

16

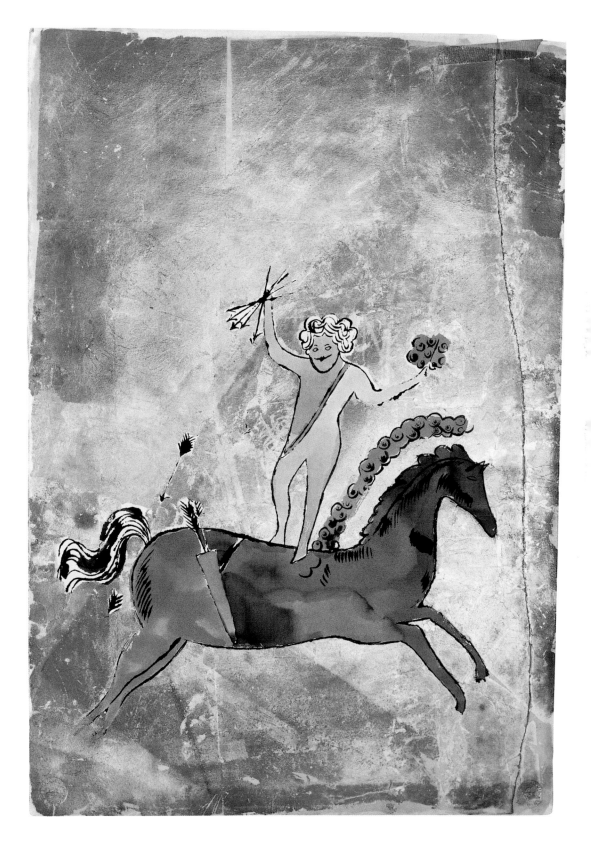

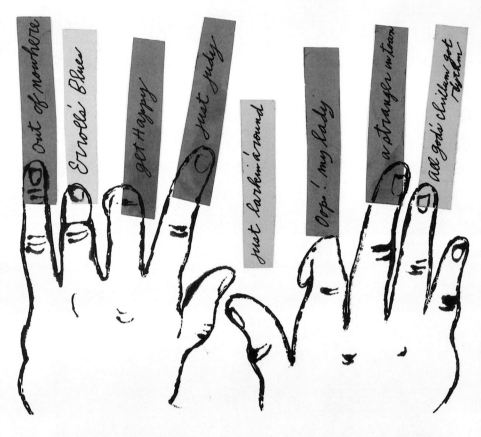

革新式鋼琴　1950年代　水墨及彩紙貼圖　34×29.2cm　匹茲堡安迪‧沃荷視覺藝術基金會創始收藏

男性的手 約1952年
水墨畫
33.3×18.4cm
巴塞爾公共藝術品收藏
館銅版畫陳列室藏（DK
曾禮）

最大的娛樂就是畫圖。

七歲那年，他向母親要求買幻燈機，朱麗亞以幫鄰居忙，每天賺一元，存到了二十元，爲他買回一台幻燈機。安迪・沃荷將黑白圖案的卡通人物放映到牆壁，然後在紙上描繪，自得其樂。這項構想是很多畫家的產物，想不到這位小學生已經嘗試過了。

九歲時，安迪・沃荷開始爲同學和鄰居畫臉。他很少參加戶外活動，功課很好，老師們都喜歡這個乖孩子，不過他的病假不少。安迪・沃荷認爲自己糖吃太多，所以體質弱，到他成名後，身上隨時都有最貴的巧克力糖。他可以不吃飯，卻不能沒有糖。

從小身體多怪病

媽媽和哥哥都知道小時候的安迪・沃荷有身體上的問題。從兩歲開始，他的眼睛就有腫脹現象，每天要用硼酸清洗。到了四歲，安迪・沃荷從家裡外出被貨車撞到導致手腕折斷，幾天後發覺疼痛不止，才告訴母親去看醫生。六歲那年又得猩紅熱，七歲割扁桃腺。一九三六年秋天，風濕性熱病在孩子們身上流行，八歲的安迪・沃荷也不幸發病。這種病嚴重的話會導致死亡，不過這種病例雖然很少，卻有百分之十會轉變爲另一種怪病，稱之「舞蹈病」（St Vitus's Dance，源自十三世紀基督教的殉教者），它的癥象就是中樞神經系統受損或破壞。最嚴重情況的受害者是腦部神經無法指揮四肢，和有痙攣發作現象。

病後的安迪・沃荷回到學校，當他在黑板上寫字或畫圖時會有手抖現象，同學們都笑他。即使是簡單的手腳動作，他也無法配合，起初家人並未注意，等情況嚴重時，他說話已發音含糊，手的接觸變得緊張，連握手有時也會失控，很難長時間靜坐。他們雖有指定的家庭醫生，卻不敢預約，因爲每次看病要花費二元，這對他們而言是筆沉重的負擔，直到拖至最後非送醫診斷。幸好病情還算輕微，安迪・沃荷在家躺臥一個月，醫生告訴朱麗亞，孩子需要精神和情緒上的安寧，並須隨時多加注意。母親把安迪・沃荷移到餐廳就近照顧，與廚房隔鄰，這一個月是他孩童

兩男人 1950年代
鋼筆、紙
42.5×35.6cm
匹茲堡安迪・沃荷美術
館藏

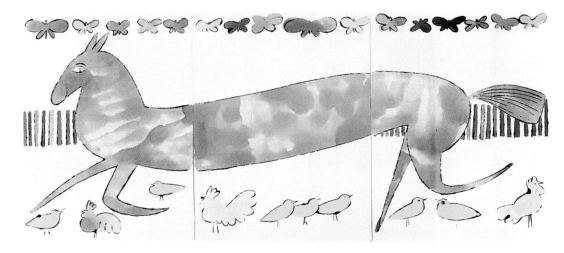

馬　1950年代　版畫：
石墨、絹印、墨畫
72.4×57.5cm
匹茲堡安迪・沃荷美術
館藏

時的黃金歲月，可和學校與父兄分離。

　　朱麗亞又買了電影雜誌、連環圖書、剪紙遊戲和著色本，再把收音機放在他旁邊。他在燈下興奮地翻閱連環圖，每次完成一張著色，都得到一大塊巧克力糖。他喜歡華德・迪士尼的卡通，每天又看匹茲堡報紙的卡通畫。有兩個地方是他特別關心的，好萊塢和紐約的夢境。生病的這四個禮拜幾乎決定了他的一生，電影製作、發行雜誌、主持電視節目，畫連環圖人物和絹印大量生產藝術品，未來半世紀奮鬥的目標，都在紐約一一實現。

　　到了要回學校的清晨，安迪・沃荷抓著媽媽的裙子哭著不肯去。好心的鄰居看了這種情形，以為安迪・沃荷賴學，過來幫忙要抱他，安迪・沃荷突然兩腿彎曲跌坐地上就像往日的發病，並用腳去踢人，這時候大家才發現事態嚴重，趕快再送醫院，原來他的病尚未痊癒再度發作，又躺了一個月。

　　這次意外事件，使他終身非常厭惡暴力，任何強迫性的行為是安迪・沃荷最不願見的。即使病好後，他的身上仍舊佈滿微紅的水泡與斑點，臉上、背上、胸前、手膀和雙手，使得母親更加保護他，不讓任何暴力再加諸他身上。

　　兩個哥哥沒有的福氣，是每星期六早上安迪・沃荷可與同學去看電影，十一分錢的入場券還包括一包爆米花，安迪・沃荷變成忠實的影迷，他開始寫信給大明星，要求簽名的相片與劇照。電影成為他終生的嗜好。

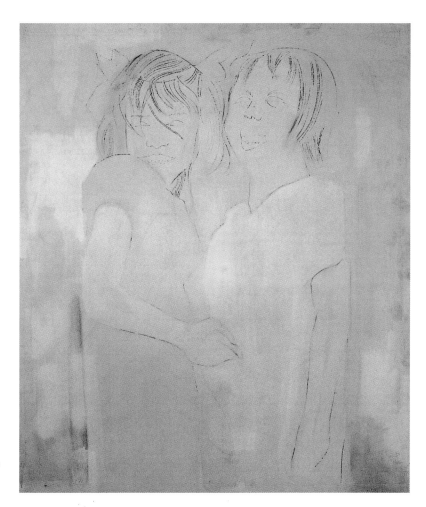

兩少女　1950年代
油彩、水墨、畫布
127×106.7cm
匹茲堡安迪・沃荷美術
館藏

　　大哥保羅高中還沒畢業就到鐵工廠做事，把賺的錢全都交給
母親，改善了家計。安迪・沃荷父親不斷地到處打工，累積去買
郵政公債，由於工作太辛苦，他割掉膽囊而肝臟也有毛病，終於
不幸在礦坑中誤飲髒水中毒，躺了三年，在一九四二年去世，享
年只有五十五歲。

早期的藝術教育

　　在一九三〇年到四〇年代間，匹茲堡是學習和研究藝術最好
的地方。卡內基（Carnegie）、梅濃（Mellons）和福力克斯
（Fricks）是當時全世界有名的收藏家，這些百萬富豪爲了培養下

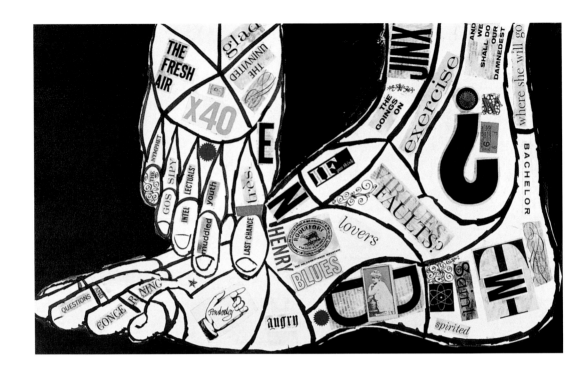

足　1950年代　厚紙、
水墨、拼貼
41.9×70cm
匹茲堡安迪‧沃荷美術
館藏

一代對藝術的興趣，由卡內基美術館提供星期六早上的藝術課，由全市的各中小學老師推薦三百位學生，免費授課與參觀。

　　安迪‧沃荷就是其中受惠者之一，卡內基美術館距離他家很近，從九歲一直到十三歲，他都是這三百個學童中的佼佼者，在這個課程中，他不只獲得好的藝術家指導，也同時堅定了未來的志向。課程中畫的對象都很簡單，像是咖啡壺或桌子。這個課程的用意，主要是希望能讓孩子們建立好的基礎背景，去追尋不同形式的藝術生涯，同時可認識更多的同齡朋友。

　　每週他們選十個學生的作品在教室展覽，讓每一個小畫家上台去解說自己的畫。安迪‧沃荷的專心與才華被老師特別注意，他很少與別人打交道，也不管別人畫什麼？也不在乎別人怎麼畫，似乎從一開始就有自己的目標。

　　下午時間安迪‧沃荷就留在美術館看畫的雕刻，或是到圖書館去找書。卡內基美術館每年都有國際性的畫展，也是美國第一個建立畫展評審的機構。在這六年當中，安迪‧沃荷參加了週末繪畫班，無形中老師們也介紹各種不同的藝術運動與派別。

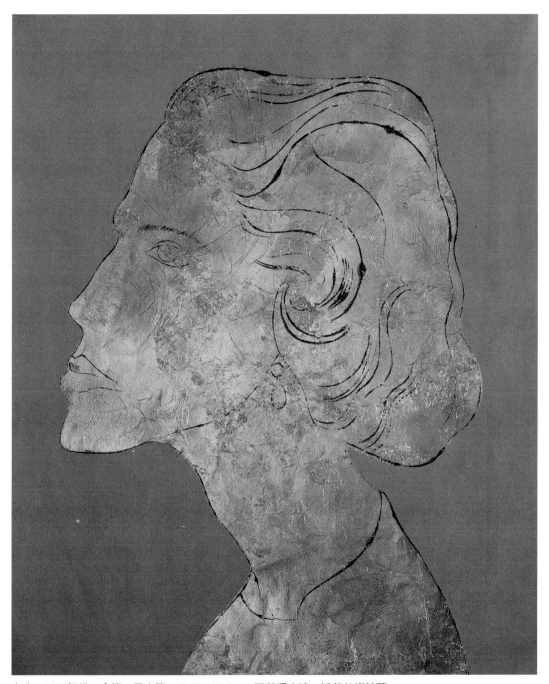

女人　1950年代　金箔、墨水筆　45.7×35.9cm　匹茲堡安迪・沃荷美術館藏

一九四一年九月，安迪・沃荷進了辛雷高中（Schenley High School），每天要走二十分鐘的路程上學。這個學校是第二代移民的大融爐，中下階層的子弟較多，唯獨藝術部門特別好。

　　時逢第二次世界大戰，戰爭的一切都是人們的話題，而各地都有高中生輟學去參戰。如同所有青少年最憂慮，青春痘與粉刺的煩惱也困擾著安迪・沃荷，他的鼻頭先是長了一個紅塊，接著擴大變成紅鼻頭，更糟的是鼻子越長越大，破壞了他原來秀氣的面容。一直到二十九歲他才有錢去動手術治療。

　　安迪・沃荷的繪畫隨著年歲增長與經驗的增加，發展出獨樹一幟的風格。他隨時都在畫，使得安迪・沃荷的屋裡到處都是成捆的繪畫堆。由於太傑出，高中裡的藝術俱樂部沒有一個社團敢收這位小畫家。

　　由於顏料很貴，安迪・沃荷很少畫油彩，可是他對海報設計作了不少嘗試。此時安迪・沃荷已經養成習慣，不管到哪裡，隨身一定帶寫生本。回到家他就鑽到樓上的屋裡作畫。晚飯的時候總要母親叫他下來，有時候朱麗亞也會端上樓去。安迪・沃荷下樓吃飯，談的話題總脫離不了畫，除了他母親，二個哥哥根本不感興趣。

　　非常明顯，當其他孩子還未確定志向前，安迪・沃荷已經知道追求畫家的生涯，開始準備申請大學。

　　當時他有一位很要好的猶太女朋友，兩個人處在一起的時間越來越多，朱麗亞很嫉妒，警告兒子說你們不可能結婚，因為是不同的宗教。他對於長有一頭美麗秀髮和潔亮皮膚的女孩特別有好感。他們一起去溜冰、一起看電影。高年級的學生可以花點錢參加學生舞會，有一杯可樂，由點唱機播放音樂，對於慢節拍的舞步安迪・沃荷還能應付。

　　高中時代他曾經有過不會結婚的念頭，因為他不想要小孩，不想孩子有跟他同樣的麻煩事。一九四〇年間的電影、廣播與雜誌對安迪・沃荷有很深遠的影響，大力水手是他孩童時代的英雄。由於沒有電視，當年的廣播節目遠比今天的現場秀難做，要有內涵才能讓聽眾不轉台。報紙和雜誌的質量增加驚人，安迪・

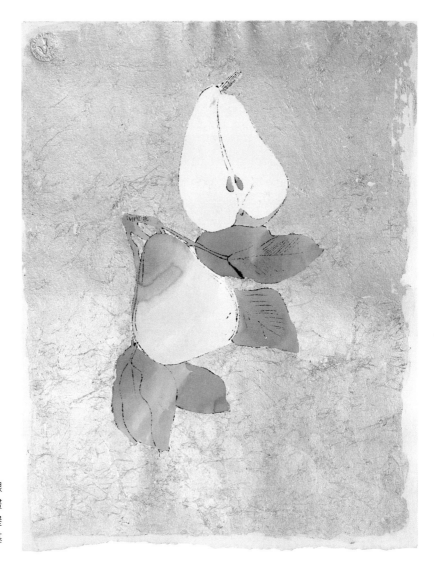

兩顆梨 1957年 銀箔、水墨、苯胺染料畫 37.1×28.7cm 匹茲堡安迪·沃荷視覺藝術基金會創始收藏

沃荷特別注意攝影方面，他剪下很多圖片用在以後的美術拼貼和繪圖中。戰爭新聞通常佔據較多版面，人類不幸的災難，報紙上都會圖文一起出現，像是火車出軌、旅館與馬戲團失火、地震、颱風、爆炸、飛機失事和成千上萬的士兵受傷住院，這些都是安迪·沃荷剪貼的永遠收藏。其中有一張一九四五年七月二十八日軍機衝入帝國大廈七十八與七十九層之間的照片，不知道跟他以後拍攝八個小時「帝國大廈」的電影是否有關聯。

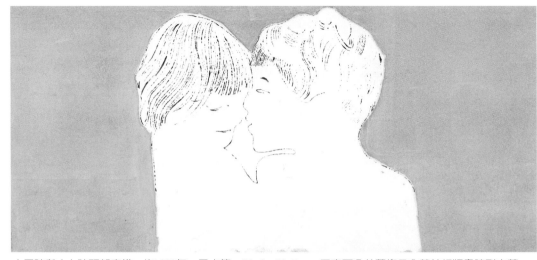

小男孩與小女孩頭部素描　約1953年　墨水筆　58.6×73.7cm　巴塞爾公共藝術品收藏館銅版畫陳列室藏

申請卡內基學院

　　高中最後一學期，安迪‧沃荷同時收到匹茲堡大學和卡內基理工學院的錄取通知，他選擇了後者，因為藝術部門比較好。全家也為他高興，讀大學一向是有錢人子弟的權利，原來安迪‧沃荷想讀學費較少的夜間部，朱麗亞用公債付了第一年所有費用，叫他安心去唸日間部，不要打工。這時二哥約翰已在一家製造冰淇淋的工廠做事。

　　到了正式註冊，學校才發現安迪‧沃荷沒有出生證明，因為他是在家裡生的，一直沒去辦申報戶口，以後才會發生他出生年份不明確的多種說法，而他也是提前入學。

　　卡內基理工學院擁有最好的地理位置，一棟一棟的校舍大樓成為全市的文化中心。藝術大樓擁有設計與繪圖、戲劇、音樂、建築各科系，五層樓的矩型建築物，內部的走廊鑲著大理石，氣勢宏偉。由於這是一所以理工科為主的學院，因而藝術大樓內的學生似乎為人遺忘，就是當地居民很多都不知道還有藝術科系。

　　安迪‧沃荷的新生課程選的是初步繪畫、製圖與裝潢設計、色彩學、衛生學、思考與表達五門課。大部分他都能應付，只有

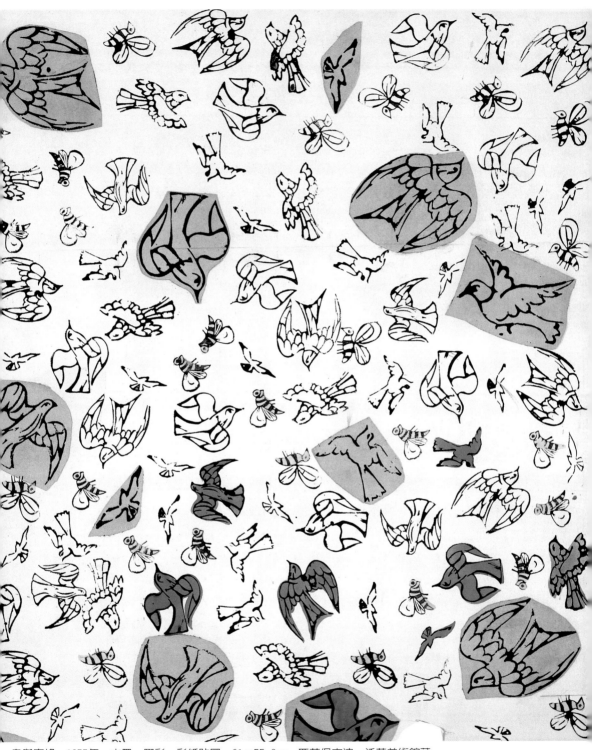

鳥與蜜蜂　1955年　水墨、膠彩、彩紙貼圖　61×55.9cm　匹茲堡安迪・沃荷美術館藏

「思考與表達」課令他困擾。起初他根本無法按照老師的指示去進行，從他受教開始都是依照自我指導的方向，並且已是發展定型。他的寫作、文法與拼字全有問題。安迪·沃荷是班上個子體型較矮小的男生，說話細巧、皮膚蒼白，像個小可憐。女同學們一起幫他，下課後，由她們發問、指定閱讀的內容，安迪·沃荷思考回答，再經女孩們編輯打字，可是碰到上台發表意見和考試就沒法及格，如果這門課不通過，就得退學，這是第一年唯一的必修課。

安迪·沃荷溫文有禮，所有術科都非常傑出，變成了班上的寶貝，其他老師看了他的繪圖發覺他有一種獨特的表現法。但由於他經常生病請假，筆試的成績都不理想。在這種情況下，安迪·沃荷的求學之路遇到挫折。

卡內基學院有一項至今仍在施行的傳統，那就是廣收新生，然後在第一年刷下多餘的學生。安迪·沃荷那一年錄取一百三十位藝術系學生，該系最大容量是一百位，所以至少要刷掉三十人。剛好那時候戰爭結束，每個學校必須接受政府的安排，凡是參戰的學生，有權優先入學。安迪·沃荷的那一班四十八個學生，只有十五人可以繼續讀下去，其餘的只能自己想辦法。

安迪·沃荷非常自然地被卡內基學院剔除，他一聽到這個消息，眼淚是奪眶而出，非常傷心，告訴家人要去紐約的藝術學院。這時候保羅也由海軍退伍，安慰他，陪同他到學校，收拾衣物與書本時，安迪·沃荷始終在哭，正好被一位教授看到，這位教授告訴他可以參加暑期班，然後在九月份重新申請入學。

當要公佈退學學生名單前，是由全體教授開會，系主任不參與表決，全由任課老師決定。大部分老師覺得依照學校政策，安迪·沃荷不能留下來，其中藝術系的祕書羅玲（Lorene Twiggs）獨戰群雄，「我比在座的任何一位老師瞭解他」。可是當時的評審制度認為大學雖有科系之別，仍應是通才教育，所有課程都應兼顧。

當審核暑期班申請名單時，藝術系的祕書先發言：「安迪·沃荷祇是沒開竅，還太年輕，讓他回暑期班吧！」暑期的課程不

香水瓶　1953年　墨水
筆　27×21.6cm
匹茲堡安迪·沃荷視覺
藝術基金會藏

唇　1950年代　水墨
、染料、紙
36.8×28.6cm
匹茲堡安迪·沃荷美術
館藏

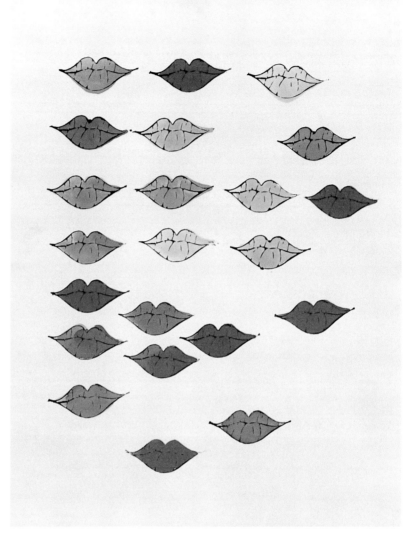

緊密，壓力較小，而暑期班的老師比較年輕，喜歡安迪·沃荷的
繪畫，欣賞他的才華。經過這次退學風波，給予安迪·沃荷一個
很好的教訓，在家裡誰都依他，但到外面可得遵照別人的規定。

　　保羅退伍後買了部貨車，裝滿蔬菜與果類，到幾個固定的地
點銷售。安迪·沃荷利用暑期，每週有三至四個清晨幫忙賣貨。
在貨車裡，安迪·沃荷帶著素描本，與從大學得到的訓練——速
寫，那就是快速描繪，十秒鐘裡筆在紙上不停的飛舞繪好人物。
等他回學校發現這些社會寫實畫，確是課堂上的好題材。一九四

29

喇叭　約1958年　噴彩畫　36.8×58.1cm　巴塞爾公共藝術品收藏館銅版畫陳列室藏

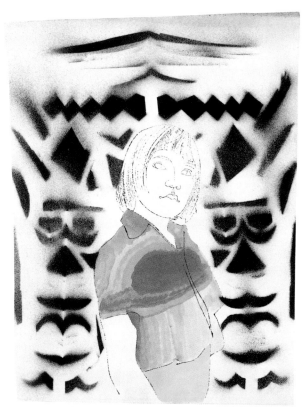

女孩童　1950年代　噴彩、水墨、苯胺染料畫　40×31.1cm　匹茲堡安迪·沃荷視覺藝術基金會創始收藏

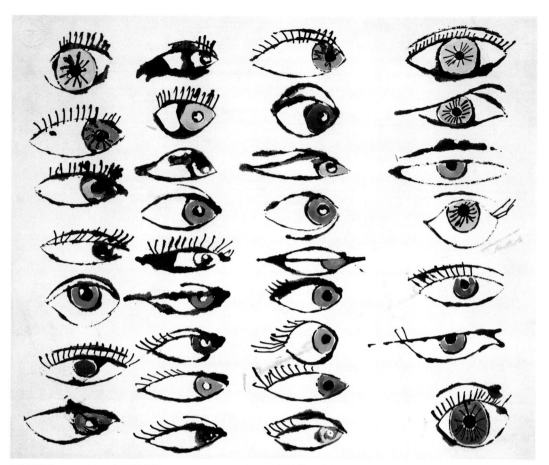

四排眼睛　1952年　水墨銅板畫　33×40cm　巴塞爾公共藝術品收藏館

八年的秋季，他的自畫像在學校展出，同時校刊的封面選用了安迪・沃荷在暑假的繪畫，得到四十元的獎金。

成了學生領袖

安迪・沃荷在學校的行為表現十分有教養，不跟別人爭論，不做損人利己的事，有禮而溫和，他的大眼睛和笑容好像凡事都胸有成竹，但始終看起來仍有點害羞。任何計畫、作業與成品總是跟別人有所不同，自成風格。所有女生都以母姊的態度保護他，視他為班上的小寶貝。

這時候美國大學的美術系師資，專長上偏重於商業藝術與工

業設計。繪畫與設計的教授們，認為傳統的繪畫與廣告畫都是一樣的，年輕的一代正努力地去打破兩者間的隔閡。當時的主要教材並不多，戰後的新思潮與人際的開放和容忍各種主張與學說，都為年輕好奇的學生引入校園。婦女運動與同性戀風潮亦趨激烈。

安迪·沃荷的寫作報告仍然需要別人的幫忙，他一生的文字都是別人幫他捉刀。「電影俱樂部」的學生社團是他唯一加入的組織，影片都由紐約的現代美術館提供，他們常常請製片家與劇作家到校講演，而匹茲堡的交響樂團是他常聽的音樂團體。安迪·沃荷對芭蕾和現代舞也有濃厚的興趣，當美術系請了名舞蹈家瑪莎·葛蘭姆（Martha Graham）來校演講，帶來很大的震撼，全體師生受她鼓舞，安迪·沃荷更進一步地選了現代舞蹈這門課，他是這門課唯一的男生。

漸漸地他開始喜歡接近群眾，凡是大小聚會都樂於參加。在大學裡，安迪·沃荷從未討論同性戀的問題，當時校風仍然保守，學生之間的性關係並不像今天的大學校園。大部分在卡內基理工學院的學生都能潔身自愛。

學校的正規訓練，主要是培養學生自己去發現與創造藝術的路途與風格。安迪·沃荷發現了「吸乾線條」（Blotted-line）的繪畫技巧，這是他在偶然間得到的啟示。當他不小心將墨水噴灑到白紙時，用另一張白紙掩蓋，想去吸掉污點，結果反而擴大，卻得到意想不到的圖案，試過幾次，他發現只要將時間控制好，就有不同的變幻效果。

安迪·沃荷的方法是將兩張紙用膠布貼好，像是書的合頁，在右邊的白紙上畫，等快要乾時，將左邊的白紙壓在右邊的白紙上，那麼圖案就會像複印一樣出現在另一張紙上，當然畫筆的粗細，墨汁吸乾的程度，以及作畫的時間都是要考慮的因素，也可以上下疊合，更複雜的是多元摺疊。這項方法於一九六○年在絹印法中大放異彩。安迪·沃荷採用「吸乾線條」的繪畫技巧在大幅的畫布上施展，得到很好的成績。

教學的啟發與提示，給了安迪·沃荷很大的影響，其中有門

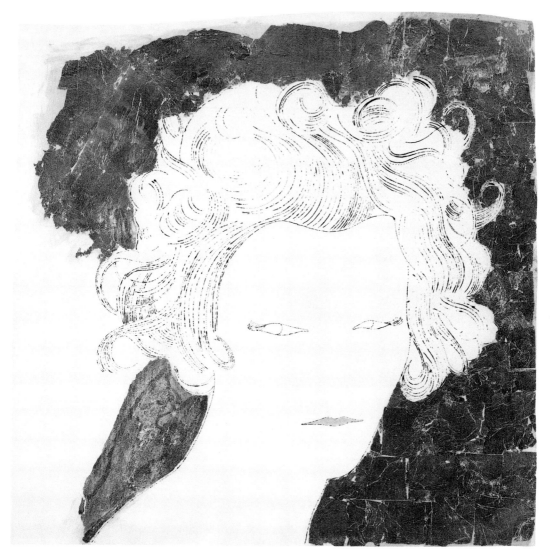

女人　約1957年　銀箔、水墨、蛋彩畫　36.8×37.1cm　巴塞爾公共藝術品收藏館銅版畫陳列室藏

課是看小說與短篇故事，然後以繪圖說明全文主要內容，在這項
課程他是特優。這須感謝他的母親小時候無數的故事時間，培養
他腦中的想像力。

　　一九四八年的春天，十九歲的安迪・沃荷開始了藝術生涯。
他為城裡的百貨公司櫥窗設計和繪畫背景。每次他去百貨公司，
都用不同的顏料塗在十個手指頭，有時候把兩隻鞋畫上不同的顏

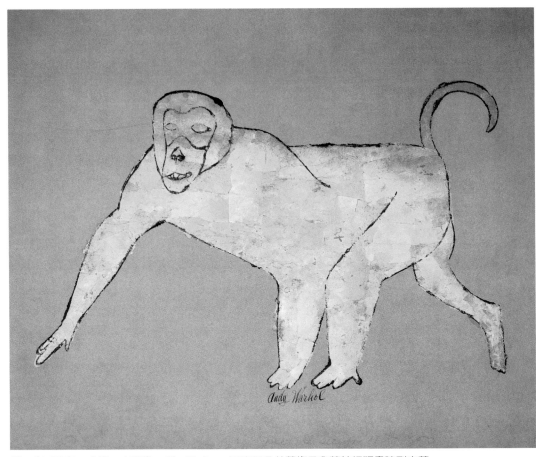

猴　約1957年　金箔、水墨畫　46×56.2cm　巴塞爾公共藝術品收藏館銅版畫陳列室藏

色，或是把他的領帶浸在顏料筒裡，對於他的奇怪行徑，大家通常都認為學藝術的總是有點瘋癲。老闆很欣賞安迪・沃荷，雇他到各部門去瞧瞧，提供意見和點子。這位來自紐約的主管很能利用安迪・沃荷的長處。

　　安迪・沃荷把賺來的錢買了生平第一套西裝，剩餘的準備到紐約去用。一九四八年的九月他和兩位同學，帶著自己的作品乘坐灰狗巴士去紐約，三個人分頭去找未來的工作。安迪・沃荷去《魅力》雜誌社（Glamour），主編對他設計的圖案印象深刻，表示畢業後可以聘用。他到了「現代美術館」，第一次看到很多現代歐洲名畫家的傑作真品。

　　三個人又去拜訪畢業的校友，請教未來尋職的要領。在回家

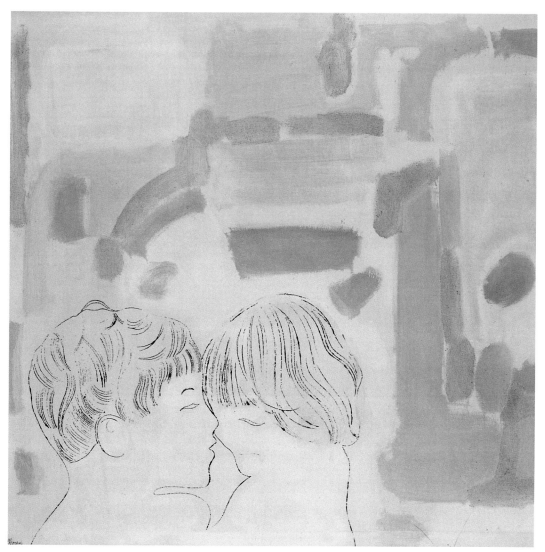

無題　約1958年　畫布、油彩、水墨　101.6×121.9cm

前，安迪‧沃荷又去《戲劇藝術》（Theater Arts）雜誌社，看到了卡波特（Truman Capote）的新著正上市，作者的照片在書末出現，這位當時只有二十三歲的青年作家不但有才華，而且富有、出名，這正是安迪‧沃荷想追求的，卡波特變成了他心目中的偶像，安迪‧沃荷於是寫信給作者，表達自己的愛慕，同時以繪畫來描述書中的內容，儘管沒有回答，他一直在做。

　　回到學校，他變成英雄，安迪‧沃荷的設計與繪畫不但在校

內傳揚，而紐約之行似乎已爲他確定了未來的落腳處。紐約這個世界性的大都市，是所有學藝術的人都想一試身手的競技場。

一九四九年三月他提出一張類似自畫像的作品，參加「匹茲堡畫家協會」的年展，一個小男孩在挖鼻孔的畫面，在評審之間引起很大爭議，一半的畫家認爲簡直噁心，可是另一半稱讚爲了不起的藝術，爲了平息風波，主辦單位只好拒展。在安迪‧沃荷的一生不論做什麼事，總是引人爭議，贊成的一派，認爲是「寶藏」，反對的一派看成是「垃圾」。

安迪‧沃荷和另一位傑出同學皮爾斯坦（Philip Pearlstein）合作爲戲劇系設計全套的佈景，同時完成兒童的插畫。到了學期結束的時候，他把所有的設計圖案賣給其他學生。他在匹茲堡藝展和手工中心以每張五元爲人畫像。在「匹茲堡畫家協會」的年展，他的作品標價是七十五元，這在當時對安迪‧沃荷來說是筆大數目。

大學畢業前，安迪‧沃荷申請了印第安那州的美術老師工作，寄了他的作品，結果全退回來，氣得他直說：「我要去紐約」。朱麗亞曾經警告安迪‧沃荷：「如果去紐約，我是一分錢也不會給你。」她目的只是希望兒子待在身邊。

母子之間的親密關係使安迪‧沃荷很憂慮遠離家門後，誰來照顧母親。事實上是朱麗亞離不開他的寶貝。她心裡也很矛盾，兒子留在匹茲堡很難發展，所有安迪‧沃荷的同學與朋友都催他走，他們相信安迪‧沃荷會闖出一番天地。

獨闖紐約藝術之都

一九四九年六月，畢業後的一個禮拜，安迪‧沃荷帶著暑假賺的二百元和同學皮爾斯坦坐火車到紐約。第二天就去見《魅力》雜誌社的主任蒂娜（Tina Federicks）。她對安迪‧沃荷已有印象，很喜歡他的廣告畫，甚而還花了十元買下一幅交響樂的小畫，並表示「我需要一些鞋子的圖案，明早十點就要，你能畫嗎？」這是兩人合作的開始。安迪‧沃荷不只是喜歡鞋子，還喜歡腳。回

高跟鞋　1950年代
水墨畫　37.1×58.4cm
匹茲堡安迪・沃荷美術
館藏

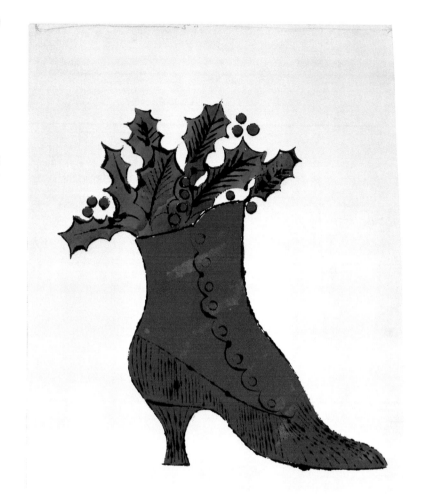

鞋　1950年代　水墨、苯胺染料畫　35.6×28.9cm　匹茲堡安迪・沃荷美術館藏

　　去後他連夜趕工，畫了一批鞋子，各有姿色，似乎讓人看了就能
想起穿鞋人的性感，相當誘人，蒂娜也很驚訝。可是雜誌社要的
是清楚而深刻的線條，每雙鞋必須嶄新，第二天早上他又交了另
一份圖案，被雜誌社購買而刊登。安迪・沃荷的〈女鞋圖〉變成
了商業藝術家的名片。

　　這時候的紐約正是時髦類雜誌的黃金時代，人們的購買力與
市場的需求迅速上升。什麼行業都需要宣傳與廣告去招攬生意，
而安迪・沃荷是什麼都畫，爲雜貨店與藥房的小冊設計封面。
《風韻》（Charm）與《十七歲》（Seventeen）雜誌跟著來找他。哥

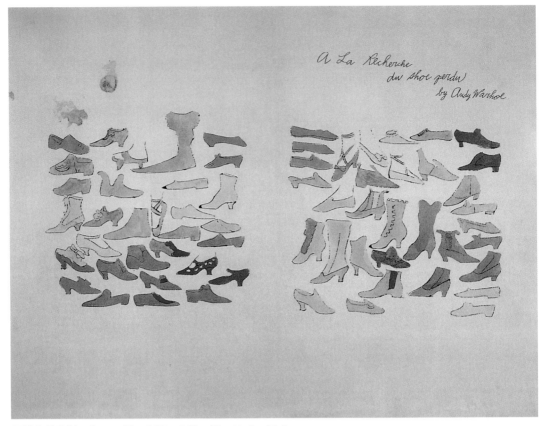

尋找失落的鞋　約1955年　水墨、水彩、紙　48.9×64.1cm

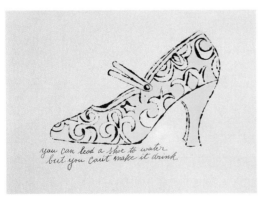

你能帶鞋子到水邊，但不能讓它喝水
約1955年　水墨、水彩、紙　24.8×64.1cm

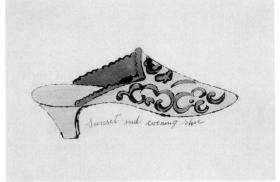

黃昏時的鞋　約1955年　墨、水彩、紙
24.8×34.3cm

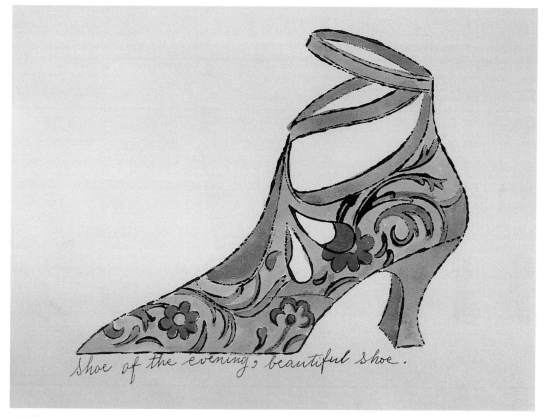

晚間鞋，美麗的鞋　約1955年　水墨、水彩、紙　24.8×34.9cm

蟒蛇鞋（弗萊明·裘夫）　約1958年
水墨、白漆　58.4×40cm　安迪·沃荷
視覺藝術基金會藏

誰似貓一般瞻前顧後？　約1960年　水墨畫
48.3×36.5cm　巴塞爾公共藝術品收藏館銅版
畫陳列室藏

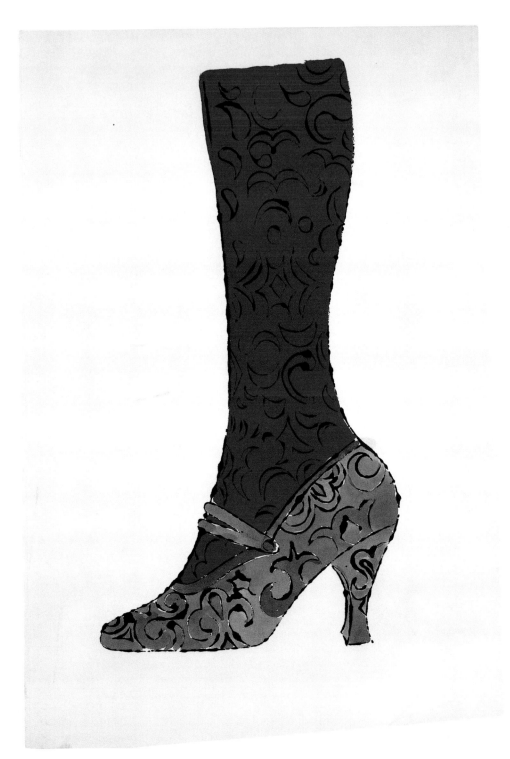

鞋子與腿　約1956年　水墨、苯胺染料畫　49.5×34cm　巴塞爾公共藝術品收藏館銅版畫陳列室藏

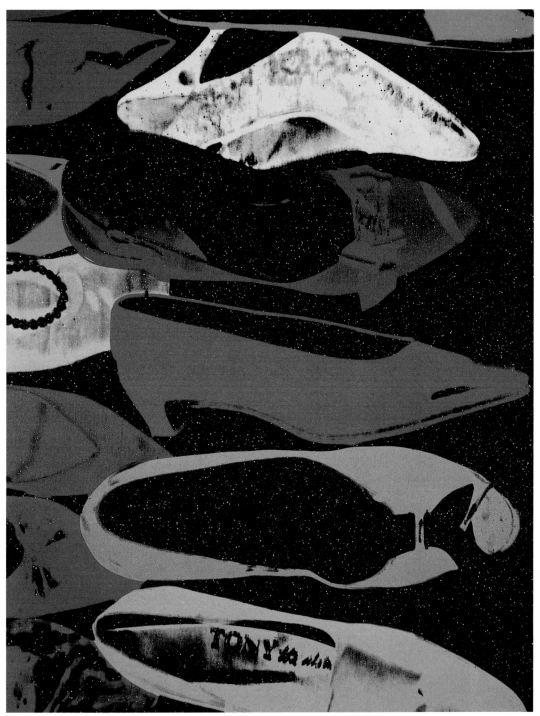

鞋　1980年　合成聚合塗料、亮粉、畫布　228.6×177.8cm　匹茲堡安迪・沃荷美術館藏

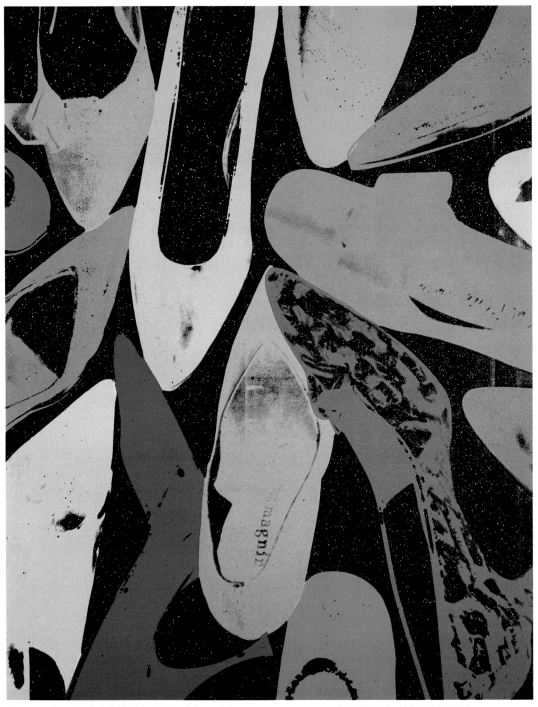

鞋　1980年　合成聚合塗料、絹印、亮粉、畫布　228.6×177.8cm　匹茲堡安迪・沃荷美術館藏

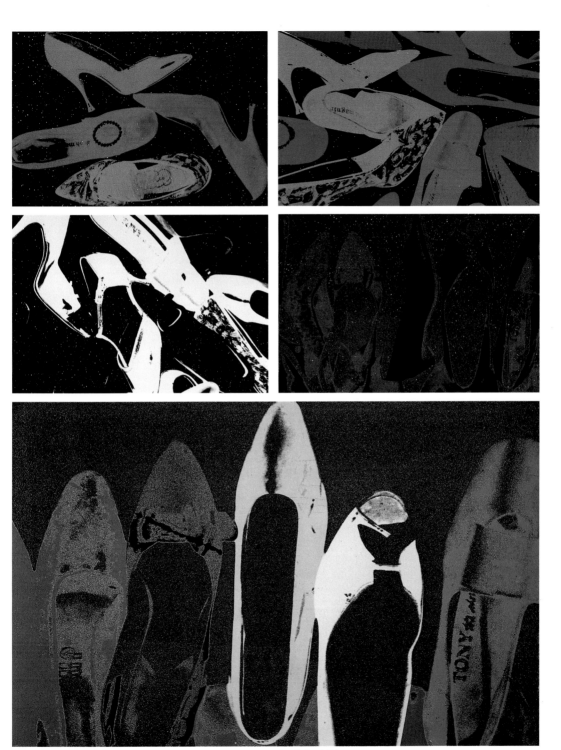

鞋　1980年　五張版畫圖輯加亮粉：Arches Aquarelle紙（冷壓過）　102.2×151.1cm

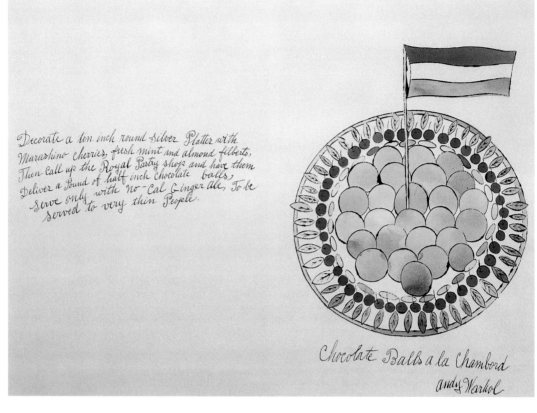

Decorate a ten inch round Silver Platter with Marashino cherries, fresh mint and almond filberts, Then call up the Royal Pastry shop and have them Deliver a Pound of half inch chocolate balls, Serve only with No-Cal Ginger ale, To be Served to very thin People.

Chocolate Balls a la Chambord
Andy Warhol

巧克力球　約1959年
手繪墨線、紙
57.2×72.4cm

倫比亞公司多張唱片封面也出自其手。

　　初入社會他一切求好，白天辛苦工作，有時夜晚還要加班，各種差事都是論件計酬。不管計畫大小，安迪・沃荷總是畫好幾份不同的式樣讓藝術部門的主管挑選，這是做業務的人最樂的，同時讓人們更為瞭解他多方面的才華。最後《哈潑市場》（Harper's Bazaar）這份時尚雜誌正式聘安迪・沃荷為職員。

　　紐約工作機會很多，同行競爭激烈，各類人才輩出，的確是藝術界學習與打拚的場所。腦力、智力與體力的爭鬥，生活變得分外緊張。安迪・沃荷真是嘗到生活的艱辛，除了本行的專業知識與才能以外，若想要更上層樓，他還有很多有待學習之處：說話的腔調、發音與文法，安迪・沃荷無法暢所欲言，讓他始終覺得自己仍是在這個羅曼蒂克、富有、高雅的世界外圍徘徊。

　　安迪・沃荷住在紐約的第一年，每天都寄一張明信片給媽媽，都是同一句話，「我很好，明天再寫給妳！」紐約到處都是

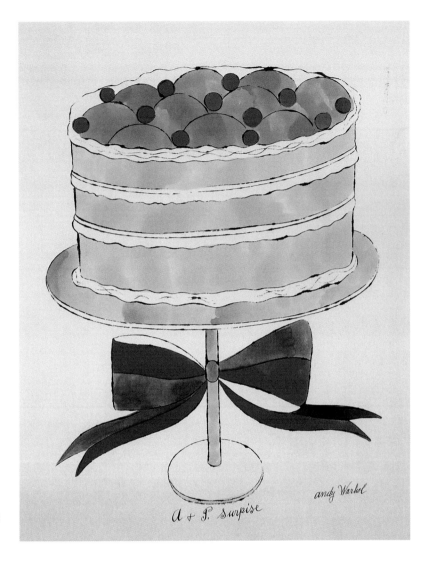

A和P的驚喜　1959年
72.3×57.1cm

教堂，他每個星期至少去教堂三次，祈求自己事業成功。而在老家的朱麗亞每天爲兒子禱告，回信總夾著一元或五元的紙幣一張。

一九四九年八月底，《魅力》雜誌刊出了一張女孩登梯的圖片，標題是「在紐約做事就是成功」，署名Andy Warhol。同事笑他把名字寫錯（原來是Warhola），其實這是他正式宣布改名，不要讓人看出有斯拉夫血統之故。

每天中午的午餐，安迪‧沃荷總喝一瓶可樂，這些空瓶子越積越多，他就把平日用剩的顏料灌進去，有一天安迪‧沃荷就把

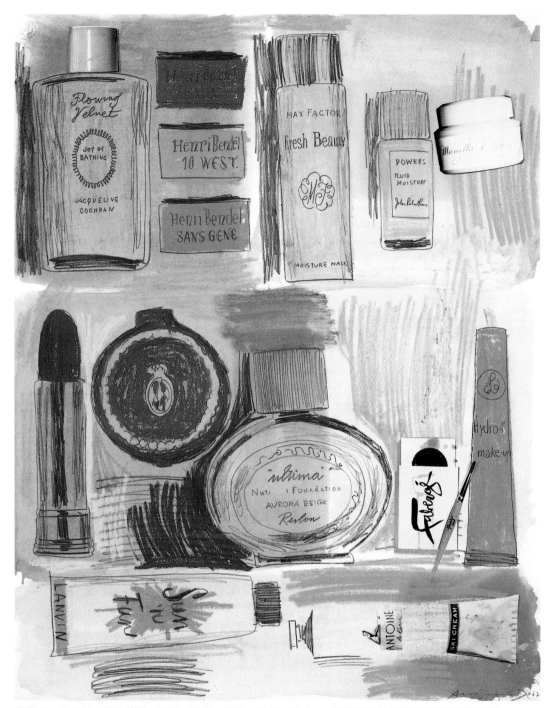

化妝品　1962年　照片貼圖、石墨、油棒、蠟筆　73.7×58.4cm　巴塞爾公共藝術品銅版畫陳列室藏

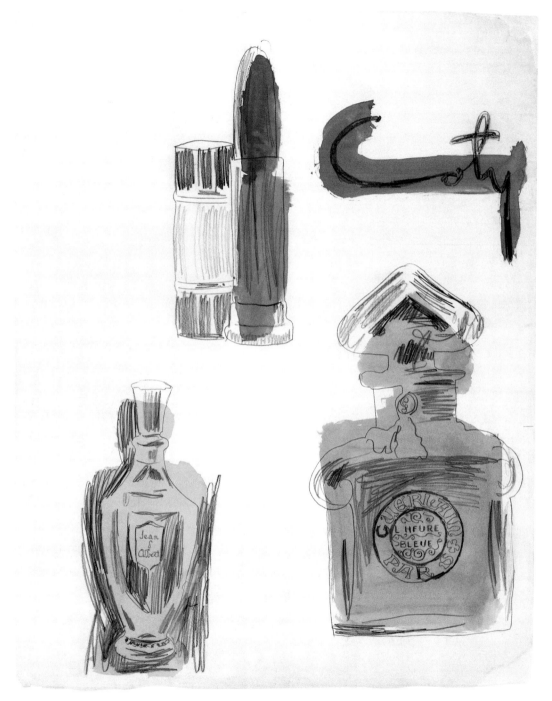

香水瓶及口紅　約1962年　石墨、透明水彩畫　73.7×58.4㎝　匹茲堡安迪・沃荷美術館藏

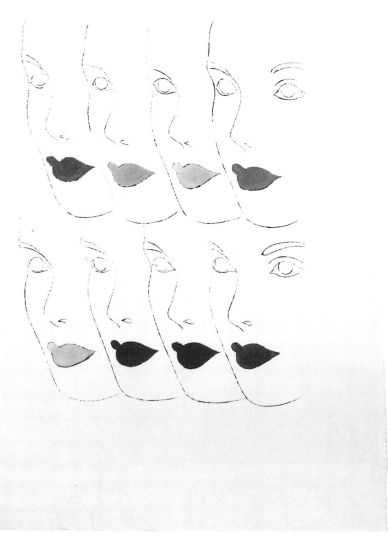

女性的臉　約1960年　水墨、膠彩畫　58.7×34.3cm　安迪・沃荷視覺藝術基金會藏

這些分裝不等的一百個可樂瓶搬上了畫布。但此件作品的用意不是為可樂做宣傳。

有錢的時候，安迪‧沃荷會到百老匯劇院或看場電影，此時的他為生活掙扎與前途闖蕩，時間最重要，娛樂是其次。

從匹茲堡一起來的同學皮爾斯坦結婚後，安迪‧沃荷自己另外租屋，他選了靠近中央公園的曼哈頓街。他的屋裡很暗，空得沒什麼家具。由於兼差的工作都是在晚間趕工，因而養成他晚睡的習慣，經常的情況是省了早餐，起來已近中午，安迪‧沃荷長時間的工作，根本很少跟一同租屋住在一起的其他人交談。

由於個人皮膚的問題，安迪‧沃荷無法在大太陽下待久，衣服穿淺色也是為了少吸收陽光，不得已時他只好撐把黑傘，也顧不得別人怎麼說，夏天對他毫無樂趣，因為根本沒法去海邊。

不過這段時間，安迪‧沃荷寫信給自己心儀名人的興趣絲毫不減，名作家卡波特從來沒回過信。「愛麗絲奇遇記」的明星茱蒂‧嘉蘭（Judy Garland）樂意接到影迷的稱讚。凡是各行各業的頂尖人物，他都想認識，並且求人介紹。在安迪‧沃荷以後的絹印人像畫中，有很多不是畫主要求的，而是出於安迪‧沃荷自願要畫的。當畫像的價格漲到四萬以上時，這些名人還捨不得買，等安迪‧沃荷死後，畫價已經變成四十萬了。

所謂「男孩問題」

安迪‧沃荷為CBS所繪〈國家的夢魘〉，1951年。

紐約生活雖然緊張，卻讓安迪‧沃荷雄心萬丈。他為《戲劇藝術》雜誌設計了系列全頁的戲劇表演宣傳，用「吸乾線條」畫法刊登，相當令人注目。凡是一起住過公寓的人，全在他的素描本內，他把那些形形色色不同人物的神態描繪出來。只是他有一張很重要的畫卻被毀了，那是根據《生活》雜誌的照片所繪的一九三七年日本人炸毀上海、南京後的慘象。照片中的嬰兒號啕大哭，皮膚燒黑，衣服成了碎布條，坐在地上張嘴叫喊。這張照片經由媒體傳遍全球，至少有一億三千六百萬的人們看過。

一九五一年初安迪‧沃荷為《新方向》（New Direction）書店

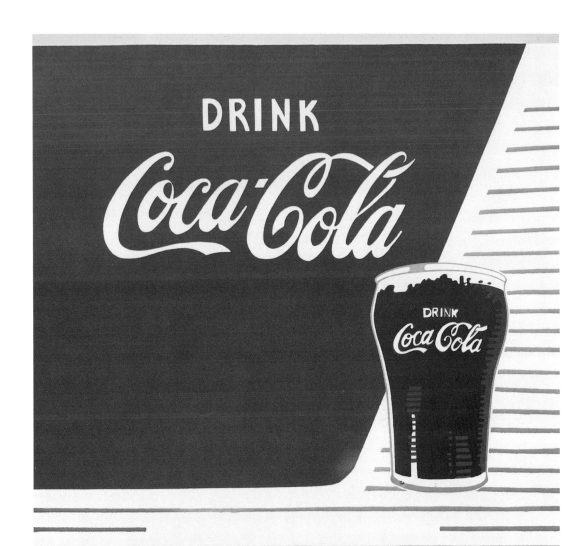

開罐前請密封　1962年　丹麥路易斯安娜美術館藏

腳　1955～1957年　鋼珠
筆畫　43.2×35.2cm　安
迪·沃荷視覺藝術基金會

設計一系列的封面。同時被《藝術指導與現場新聞》（Art Director
and Studio News）雜誌欄介紹：「安迪·沃荷──新起的藝術家」
(Andy：Upcomming Artist)，同時在NBC電視節目中出現了他所繪
的清晨氣象圖。

圖見49頁　　　　九月十三日的《紐約時報》刊出全頁廣告，名為「國家的夢
魘」，畫了一位年輕的水手跪著往自己手腕注射海洛因，這幅為廣
播節目製作的大型版面，安迪·沃荷不但得到巨額的報酬，同時
提高了知名度。他又把這張圖重繪為唱片的封面，得到一九五三
年「藝術指導俱樂部」的工業廣告金牌獎。

他的另一件主要工作是爲艾咪（Amy Vanderbilt）的《禮儀大全》（Complete Book of Etiquette）畫插圖。現在他已經有足夠錢買紐約最貴的西裝與外套。至少在各機構的藝術主任前不再是穿著球鞋的可憐男孩。安迪·沃荷的成功帶給他信心，同時收入在穩定增加中。他開始有了一大堆在往後一生中所謂的「男孩問題」。

在一九五〇年間，同性戀者的行爲仍不爲法律允許，同時人們將之視爲病態。像這類人，政府機構是絕不聘雇的，但是安迪·沃荷看到漂亮的男孩總是心癢癢的，有一種一見鍾情的衝動，在他看來，他們全都是上帝美麗的創造物。事實上，安迪·沃荷只想看他們，圍繞著他們、讚美他們，並不是想和他們上床。這種一廂情願的戀愛方式都被拒絕。這時安迪·沃荷不過二十四歲，頭髮越來越稀，皮膚的顏色隨著食物與氣溫出現異色，緊張的時候，他的臉色與表情顯得痛苦，安迪·沃荷的外表不是其他同性戀者追逐的目標。

杜魯門·卡波特
約1952年　水墨畫
42.5×34.9cm　匹茲堡
安迪·沃荷美術館藏

安迪·沃荷晚上出去參加宴會，一則建立人際的社交關係，更重要的是看漂亮的男孩。他這種「欣賞派」的同性戀者和「行動派」的當然是格格不入，等到安迪·沃荷有了更多的財富與名望時，作法卻始終不變，最後使他的戀人一一離去，誰都無法和這種光說不練的人在一起，他什麼都可以做，就是盡量避免性交。

安迪·沃荷心儀青年作家卡波特，瘋狂時每天都會寫一封信給他，接著又寄圖畫，全被對方丟到垃圾筒（如果這批作品留到今天全是身價不凡之作）。然後他又站在大樓的外面，看卡波特進出。有一天他打電話，被作者的母親接聽到，對方見他眞誠，於是邀他到公寓晤談，這才知道這對母子嗜酒。等到眞正面對卡波特，安迪·沃荷只是一言不語，盯著對方猛瞧。這位作家後來回憶：「他是我在這一生中所見過最失敗、最寂寞、最無望的人。」後來卡波特母親警告安迪·沃荷不要再這樣，這件事反映出安迪·沃荷越得不到的東西越想要，卡波特是他終生的偶像。

安迪·沃荷有著近乎窺淫狂症的私生活行徑，並對性充滿著

濃厚的興趣。他開始畫男性的裸體，尤其強調下半身，在隱私處特別下工夫，他說要編輯一本《陰莖書》（Cock Book）。有時候又會要求別人脫下鞋子畫腳，他覺得腳也是性感的代表，曾先後完成好幾百張這兩種圖案。後者結集成《腳的書》（Foot Book），前者一直到他死後，才由安迪·沃荷美術館選樣出版了《男性裸畫》。

母親搬來紐約同住

腳與康寶濃湯罐頭　1950年代　鋼珠筆畫　43.2×35.2cm　匹茲堡安迪·沃荷美術館藏

安迪·沃荷的哥哥保羅在匹茲堡經營廢金屬相當成功。一九五二年的春天，朱麗亞與約翰開著他的冰淇淋拖車到紐約去看安迪·沃荷。發現兒子家裡到處都是髒衣服，從未開伙，這種情景真讓母親看了心酸。回去後朱麗亞決定賣掉房子，將大半安迪·沃荷往昔學校的書本、畫冊和藝術品丟掉，部分移到保羅家，打算搬去與小兒子同住。

安迪·沃荷住處只有一間臥室，於是他只好睡在地板上的床墊。他也為朱麗亞買了台黑白電視，好讓她解悶。安迪·沃荷盡量隱藏大部分的祕密不讓母親知道。朱麗亞常說，只要兒子找到一個好女孩結婚，她就會搬走，可惜這一輩子也沒等到，她倒是先走了。

朱麗亞搬來後，做好一切家務事，使安迪·沃荷餐飲不缺，能夠節省時間專心工作、賺錢更快，然後換到環境好點的地方居住。

一九五二年六月十六日下午安迪·沃荷第一次的個展揭幕，其中有十五幅是根據卡波特著作內容成畫，每張標價三百元，銷售不佳，可是《藝術文摘》的評論相當稱讚。他的才華使得當時紐約的許多雜誌樂意採用其畫作，安迪·沃荷先後打入《麥可》雜誌（Mc Call）、《婦女家庭》雜誌（The Ladies' Home Journal）、《時尚》雜誌（Vogue）和《哈潑市場》雜誌。廣告界對於安迪·沃荷在雜誌界的發展動向相當注意。

此後的六個月，他從插畫書得到了雙倍的報酬，使得年薪超

過二萬五千元。有時候安迪‧沃荷會帶朋友去享用五十元一客的早餐，讓朋友們十分驚訝。他變成咖啡店的常客，安迪‧沃荷也捨得宴請年輕的作家、舞蹈家和設計師去高級的餐館，他小費給得很慷慨，並在路上常購買蛋糕與巧克力糖帶回家。

一九五三年的夏天，安迪‧沃荷換屋居住，比前一個公寓要大，養的貓也由八隻增為二十隻。母子兩人都喜歡貓，到了二十一隻時他們決定打住，因為整個屋裡全是貓味。

安迪‧沃荷的兩位兄長在夏天總會來紐約住幾天，房子也夠用，這時朱麗亞更是高興，「安迪‧沃荷叔叔」是哥哥的孩子們心目中的英雄，來去都有滿滿的禮物。

在廣告界，安迪‧沃荷變成名人，收入頗豐，他調劑緊張的生活就是看各種歌舞表演，再貴的票也毋需顧慮。在家裡他沒有任何娛樂活動，只是畫畫。朱麗亞實在不忍心看兒子忙到這種地步，常常幫他上色，而很多調色的知識與經驗安迪‧沃荷還得向母親學習，安迪‧沃荷很多朋友都以為她是助手。

在一九五三年間，安迪‧沃荷出入都著西服領帶，買最名貴的鞋子，常常不繫鞋帶，故意把西裝弄得起皺。早上九點起來，母親已準備好豐盛的早餐，安迪‧沃荷到雜誌社或廣告交易所都是坐計程車。和藝術部主管交談生意後，總有商業午餐，他們都是到最貴的東區餐館進餐，然後到另一家辦公室去進行新的計畫。午後，他會到咖啡館和冰淇淋店，有時候也會停下來買書、唱片或雜誌。晚上安迪‧沃荷時常受邀出席宴會，或是和朋友去看歌劇、芭蕾。對於與自己要好的朋友，安迪‧沃荷非常慷慨，常送一些他們喜歡的禮物。晚間節目結束後，安迪‧沃荷回到家還要工作一陣，總要在清晨三點以後才上床。

為了找尋插圖的原始資料，安迪‧沃荷常去紐約市立圖書館的照片收藏部，他不希望有人曉得他作品圖樣的出處，於是自己逐漸建立起龐大的照片資料庫，同時也開始收集古董和藝術品。安迪‧沃荷有時候會帶朋友回家，他的母親總是熱誠招待，高興兒子有親近的好朋友，愛烏及烏視為另外的兒子。這時候的安迪‧沃荷跟少年時代一樣，仍有皮膚的毛病，並且愛吃甜食。他

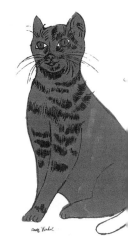

貓　1954年
23.1×15.2cm
匹茲堡安迪‧沃荷美術館藏

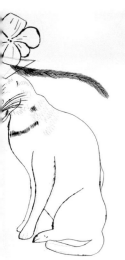

貓戴花及羽毛　約1954
年　《25隻名叫山姆的
貓和1隻藍貓》之插畫
水墨、石墨畫
61×39.4㎝　巴塞爾公
共藝術品收藏館銅版畫
陳列室藏

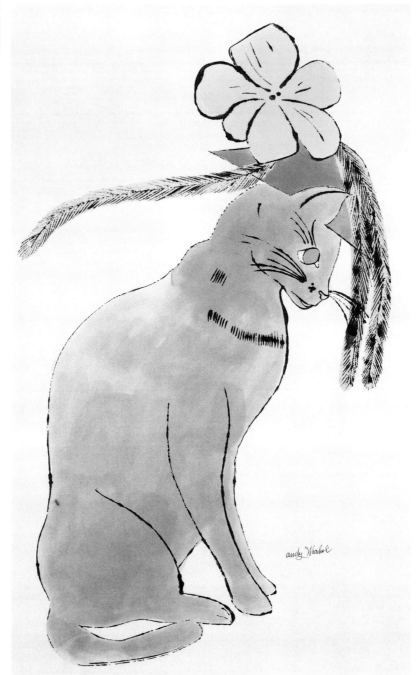

貓　約1954年　《25隻名叫山姆的貓和1隻藍貓》插圖　水墨、苯胺染料畫　58.1×
35.6㎝　沃荷視覺藝術基金會藏

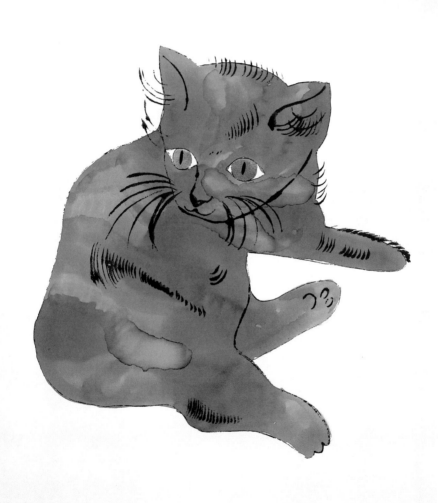

貓　1954年　《25隻名叫山姆的貓和1隻藍貓》之插畫　水墨、苯胺染料畫　58.4×37.1cm
匹茲堡安迪‧沃荷美術館藏

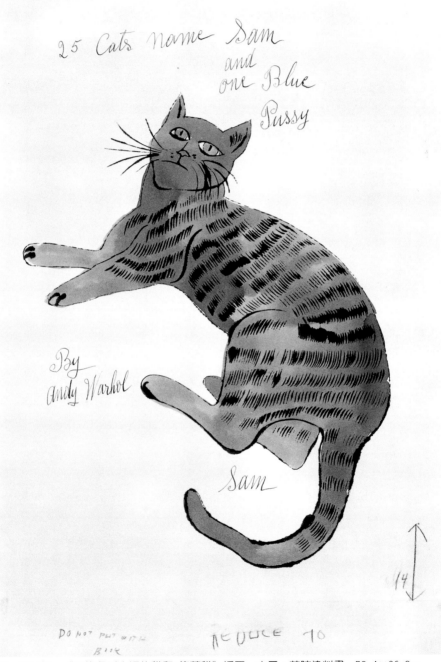

貓　1954年　《25隻名叫山姆的貓和1隻藍貓》插圖　水墨、苯胺染料畫　58.4×36.8cm
匹茲堡安迪・沃荷美術館藏

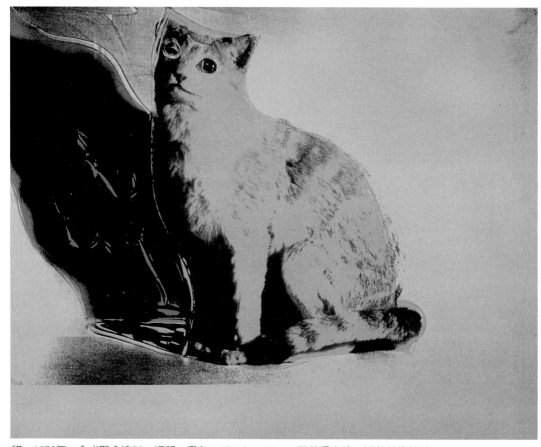

貓　1976年　合成聚合塗料、絹印、畫布　101.6×127cm　匹茲堡安迪・沃荷美術館藏

的頭髮掉個精光，朋友建議他買頂假髮，所以他就選了灰色，沒有人知道安迪・沃荷真實的年齡。

　　安迪・沃荷把朋友帶回家仍然有所顧忌，不敢同房，因爲他母親會突然出現。有一天這位朋友發現到朱麗亞整夜看著安迪・沃荷睡覺。十年後，安迪・沃荷拍了一部名爲「睡眠」的電影，是他整夜望著男朋友的紀錄。

　　亞福力（Alfred Carton Willers）在哥倫比亞大學主修藝術史，兩人相遇於紐約市立圖書館，他成爲安迪・沃荷的入幕之賓，曾經充當裸男的模特兒，畫了五張巨幅的背影與側姿，同時和他有了生平第一次的性經驗，當時安迪・沃荷正是二十五歲，到了二十六歲兩人關係就停了。據亞福力的說法，安迪・沃荷把

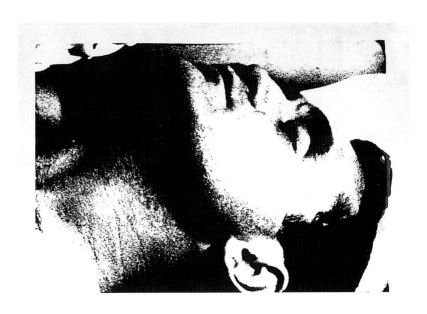

睡眠 版畫畫板 89.5
×117.1cm

工作看得比性還重要，對於實際肉體的接觸並不感興趣，兩人以
後仍然保持了十年的友誼，可是安迪·沃荷把所有亞福力的畫像
全部毀掉。

商業畫家中的頂尖人物

　　一九五四年安迪·沃荷在紐約的洛福特（Loft）畫廊舉辦三
次個展。他受困於傳統繪畫與商業繪畫間的界限，每次他總希望
有所不同，並且激發出自己的興趣。外人多少要猜測到底他在做
什麼？爲什麼要這樣做？而他也從來不跟其他畫家做深入的探
討，對於安迪·沃荷的藝術工作，外人很難得到進一步的解說，
可是每個人都喜歡安迪·沃荷，他就是不同，相當風趣，像個天
眞的孩子。

　　第一次個展後，安迪·沃荷雇了吉歐羅（Vito Giallo）做爲生
平第一個助手。吉歐羅每天早上到安迪·沃荷家工作，大部分是
做已經設計好的描繪工作，或是稍做更改的另一種版本，吉歐羅
同時學會了「吸乾線條」畫法的技巧。通常正面的圖案都是安
迪·沃荷先繪好，然後對折顯現的樣本就由助手修正加強或是重
新再做。由於線條、畫法全由安迪·沃荷主導，所以別人很少會

自己做（花） 1962年　石墨筆、彩色蠟筆　63.5×45.7cm　紐約索納班（Sonnabend）系列收藏畫

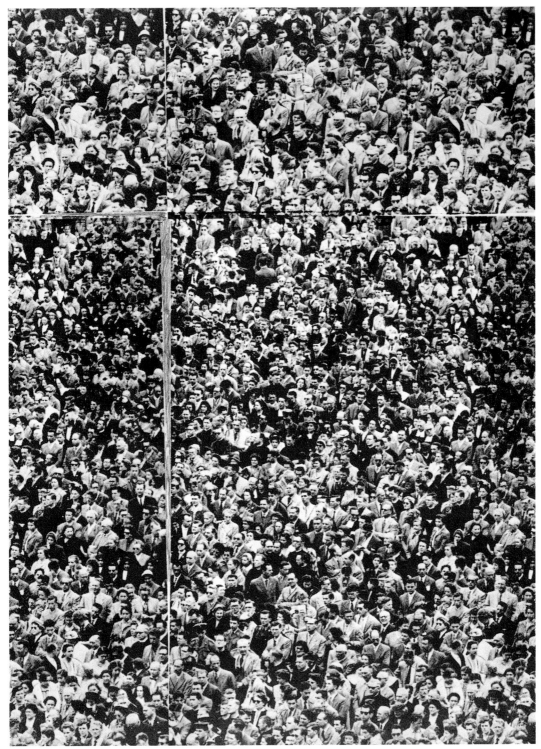

群衆　1963年　石墨、絹印、墨畫　72.4×57.5cm　匹茲堡安迪・沃荷美術館藏

發現。吉歐羅雖然只做了二年助手，卻學到不少，尤其看到安迪‧沃荷的敬業精神，他很少生氣與抱怨，總是充滿信心與鬥志，讓任何人看了都會覺得生命的可貴與生存的價值。

有時候安迪‧沃荷一面看電視，一面繪畫。朱麗亞也會主動幫忙，手裡拿著女鞋讓兒子畫。當時安迪‧沃荷已經是全紐約商業畫家的頂尖人物，年薪都在三萬五至五萬美金之間。安迪‧沃荷在家工作的時候，母親總是不停地供應各種餐點。

這時安迪‧沃荷結識查理士（Charles Lisanby），他是當時最受歡迎的電視節目企畫人，長得瀟灑而高大，優雅又有魅力，讓安迪‧沃荷十分著迷。安迪‧沃荷先是送了一張小時候的照片，第二年又送一部電視機。他最大的享受就是兩人在星期天共餐。自遇到查理士後，安迪‧沃荷最大的改變是特別注意身材，他馬上去健身房練身體，每週三個夜晚。

就某些方面而言，安迪‧沃荷是個十足的聰明生意人，可是在某些方面又是個宿命論者。每天晚上出去和名人見面，成為他生活中很重要的部分。一九五〇年代是鞋業市場最旺盛的時期，最時髦的米勒（M.Miller）女鞋公司，每個禮拜天在《紐約時報》都會登安迪‧沃荷設計的廣告，公司付他五萬年薪，由於安迪‧沃荷對鞋的特殊偏愛，使他畫出來的作品就是那麼生動、活潑而特殊。

吉歐羅離開後，一九五五年的秋天安迪‧沃荷雇用格魯克（Nathan Gluck）為新助手。在以後的幾年中，他的構想與貢獻，影響安迪‧沃荷很大，因而所有同行覺得格魯克變成了犧牲品，因為安迪‧沃荷利用他，卻未給他應有的回饋，可是這位年輕人認為既然是助手，就應盡量幫助雇主。兩人有一項重大的成就是佈置泰勒（Bonnit Teller）百貨公司的櫥窗，兩個有才華的人結合在一起，當然是更引人注目的。很多人認為安迪‧沃荷太忙，沒時間換衣服，整天都是一樣的白襯衫，卻不知這位怪人買了一百件相同的襯衫，每天換一件。

過去的大學同學皮爾斯坦和朋友合開了坦納格（Tanager）畫廊。由於曾經是一起來紐約發展的情誼，安迪‧沃荷把一大堆裸

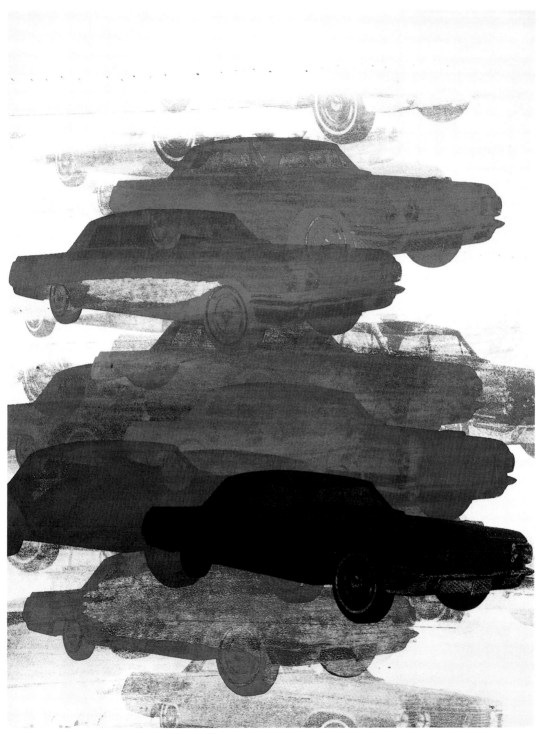

車子　1962年　絹印紙畫　61×45.7cm　匹茲堡安迪・沃荷視覺藝術基金會藏

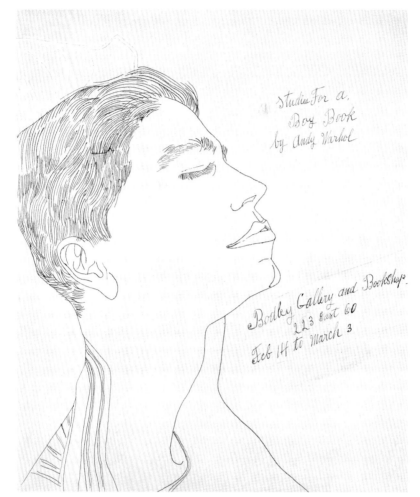

為男孩書的研究　1956年　鋼珠筆、墨水、白添畫　42.5×35.2cm
匹茲堡安迪‧沃荷美術館藏

男的畫交給這家畫廊展覽，原本這是一項熱門主題，可是因內容
非常趨向同性戀，遭到希望能修改的建議，惹火了安迪‧沃荷，
不再理他。

　　一九五五年的秋天，安迪‧沃荷把「為男孩書的研究」畫夾
交給勉恩（David Mann）的波德里（Bodley）畫廊展出，內容全
是一些裸體漂亮男孩的臉孔在相吻與挑逗。畫展在次年的二月十
四日揭幕，安迪‧沃荷特別訂做一套新西服，當天的觀眾大多是
長得好看的年輕人。雖然每張畫標價在五、六十元之間，卻只賣

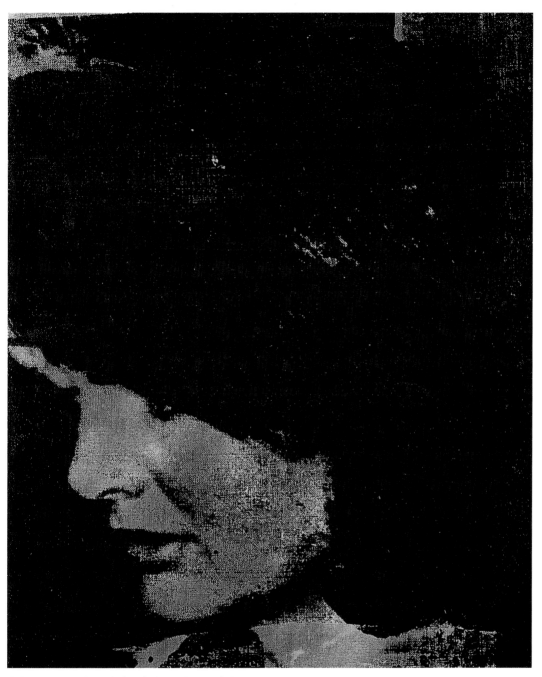

金色賈姬　1964年　合成聚合塗料、絹印、畫布　50.8×40.6cm

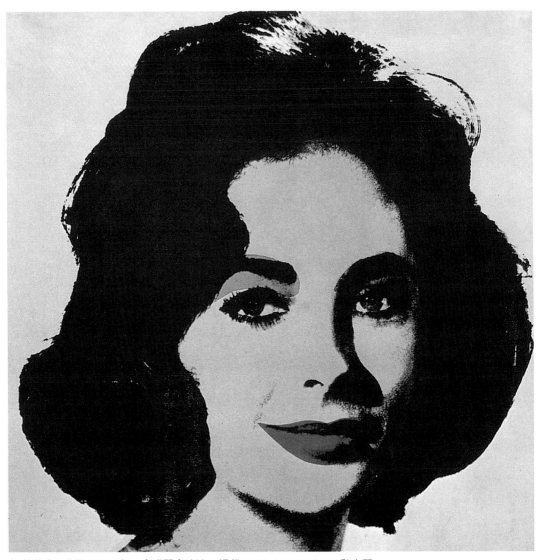

伊莉莎白・泰勒　1965年　合成聚合油漆、絹印　101.6×101.6cm　私人藏

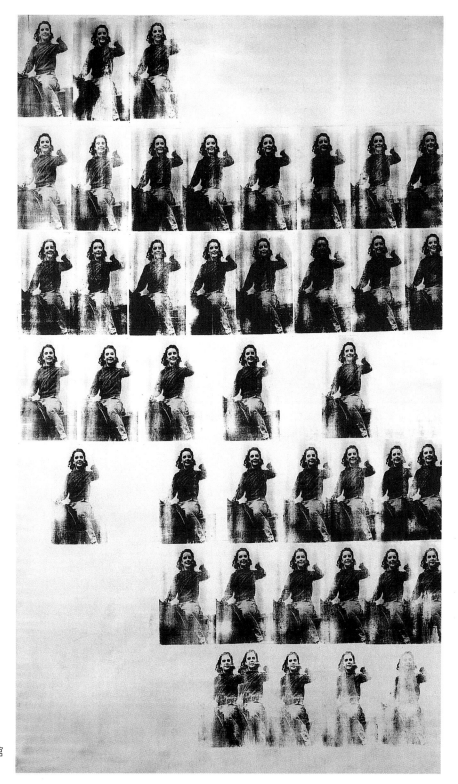

National Velvet
1963年
絹印於畫布
舊金山現代美術館
藏

出三張，像此種公然在畫廊展售這類主題畫的畫家倒不多見，也沒幾人膽敢這麼做，到底那還是一九五〇年代呀！

環球旅遊得到靈感

一九五六年的春天，二十七歲的安迪・沃荷已是紐約最出名、最高薪的插畫家，當時他的年薪已經突破十萬美金。他的戀人查理士準備在夏天去遠東參觀東方藝術，首站兩人在六月從舊金山搭機飛夏威夷，第二天下午查理士把一位年輕的男妓帶回旅館，這下子安迪・沃荷像是發了瘋的大喊大叫，一直到晚上才比較平靜。然後兩人繼續行程，經日本、印尼、香港、菲律賓，止於峇里島。安迪・沃荷一路上馬不停蹄地畫，查理士則用相機和攝影機留影，兩人繼續前進，打算由亞洲到非洲，經歐洲回美國。

抵印度時，查理士食物中毒，到了開羅機場又發現當地有暴動，當住進羅馬的大飯店，查理士又病倒，經醫生診斷要休息兩個禮拜。安迪・沃荷沒興趣到各地觀光，就待在屋裡畫查理士，弄得這位男朋友也無法真正休息。等查理士病癒，他們去佛羅倫斯看大師的古典名畫，又到阿姆斯特丹享用佳餚與遊覽市區。

回到紐約甘迺迪機場，安迪・沃荷留下大批的行李不管，一句話也不說，一個人坐計程車就走了。事後，安迪・沃荷跟其他同性戀的朋友抱怨，跟一個男孩跑了地球一圈，連個吻都沒得到。不過他們的友誼仍然持續了八年。

查理士是朱麗亞的乾兒子，兩人很談得來，他常常去安迪・沃荷家晚餐，兩人就像是一對母子。他們去環球旅行，保羅全家住到紐約陪母親。安迪・沃荷從各地寄明信片回家報平安。在旅行中令他印象最深刻的是曼谷的黑木家具上覆蓋的金葉或裝飾物，回到家安迪・沃荷馬上用到藝術作品上。

安迪・沃荷原來住的公寓在四樓，後來他又租下二樓，自己一個人住，同時也有了自己活動的空間，開始舉辦各種名堂的宴會，來了很多美麗的少女，當然也為了吸引漂亮的男孩踴躍出

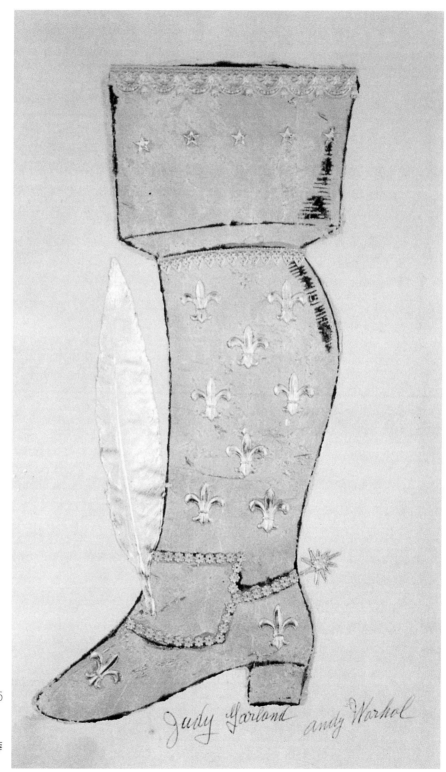

茱蒂・嘉蘭　1956
年　拼貼、金箔
51.2×30.4cm
不來梅麥可・貝薛
藏

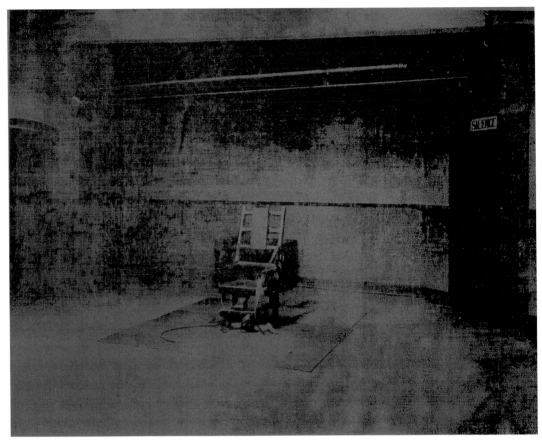

電椅　1965年　合成聚合塗料、絹印、畫布　55.9×71.1cm　匹茲堡安迪・沃荷美術館藏

席。收入增加使他繪畫時間減少，閒暇時間他用來逛古董店、跳蚤市場收集他愛好的藝術品。

　　一九五六年十二月波里畫廊展出了安迪・沃荷瘋狂的〈金鞋〉，他使用很大的畫面，以「吸乾線條」畫法把所有的鞋子塗成金色，或者以金片裝飾，並且把每雙鞋子都取人名：艾維斯（Elvis Presley）、詹姆士（James Dean）、卡波特（Truman Capote）、朱麗亞（Julie Andrews）等等。而名歌星朱麗安還與她的丈夫親自來參加揭幕式。《生活》雜誌以跨頁的彩色篇幅來登載這些金鞋。

　　安迪・沃荷很怕市場不能接受，不敢多畫，這些作品每張定價一百二十五元限量出售。安迪・沃荷還設計了非常可愛裝鞋的

安迪·沃荷為《野覆盆子》所繪的畫作。

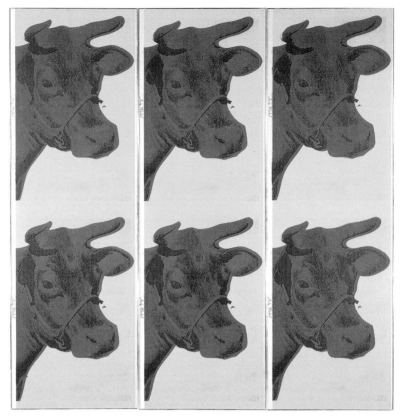

牛的壁紙　1966年
絹印、紙
各112×76cm　無限定版
紐約李奧·卡司特里畫廊
出版

盒子，看起來就像是糖果盒。相信這多少來自少年時代看到母親做鐵罐裝飾品的靈感影響。

　　此時的安迪·沃荷事業順遂，身體也因在健身房運動而變好，唯獨在愛情一片空白。安迪·沃荷喜歡年輕漂亮的男孩，卻是純粹欣賞，不喜性事，這使得他的戀情很難有結果。

十年奮鬥成就──購屋

　　安迪·沃荷的身價不斷上漲，他在一九五七年時成立了「安迪·沃荷企業公司」。每次個展酒會，朱麗亞都會抱怨幹麼花大筆錢去買香檳酒，而現場一張畫也賣不掉。雖然一年賺十萬，卻揮霍不只如此的收入。這是事實，由於他的出手大方，風頭十足，誰也不清楚他真正獲益多少？這引起國稅局的人員注意。

由於安迪・沃荷是以廣告畫起家，再加上毫無顧忌的同性戀作風，正統的畫家與傳統的美術館都無法接納他的藝術品。當時藝術界人士都知道，商業藝術的世界就是一個小型的同性戀者的天地。

　　一九五九年十二月一日「野覆盆子」（Wild Raspberries）畫展揭幕，展出配合烹調所繪的食品，多為傳統的製作方法。《紐約時報》的評論是頗見藝術家的靈巧。可惜沒有出版商要印這本食譜，他只好自己發行，提著裝書的黃紙袋挨家銷售，都沒人要買這本食譜。

　　安迪・沃荷在很好的地段買了一棟「城市住宅」（Town House），總價達六萬七千美金，這是他在紐約十年最顯見的成果，如果能夠見到朱麗亞，就證明安迪・沃荷十分喜歡他。原來他們租的公寓並沒退掉，安迪・沃荷事業越發達，朱麗亞卻越發寂寞，連兒子人影都找不到。還好她一年兩次固定回匹茲堡小住，而約翰與保羅也定時到紐約看母親。

　　安迪・沃荷對兩位哥哥心存感激，兄弟中只有他一個人讀完大學，小時候所有粗活都由兄長承擔也沒怨言，長大後也都願奉養母親。安迪・沃荷儘可能幫助他們，曾表示自己多工作兩分鐘，他們卻要做一年，因而兄長來紐約的所有開銷均由弟弟支付。

　　朱麗亞是兒子最忠實的崇拜者，也是安迪・沃荷的樑柱與靠山，雖然她隨時都想插手幫忙，卻英雄無用武之地，有時只能上色、畫線，她能做的工作是在藝術品上簽字，她始終困擾為什麼要叫「安迪・沃荷」，朱麗亞根本不知道兒子早已改名，已經不是「安德魯・沃荷拉」（Andrew Warhola）。只是兒子從不加解釋，就讓它永遠錯下去吧！這也是安迪・沃荷的另一種痛苦。在事業上他是永不認輸的超人，而在生活方面卻是相當敏感而脆弱的。

「湯罐頭」使他成名

　　安迪・沃荷有化腐朽為神奇的本事，他把最便宜、最不為人注意的雜誌背面廣告，拍成幻燈片，放大投射在畫布上，用黑筆

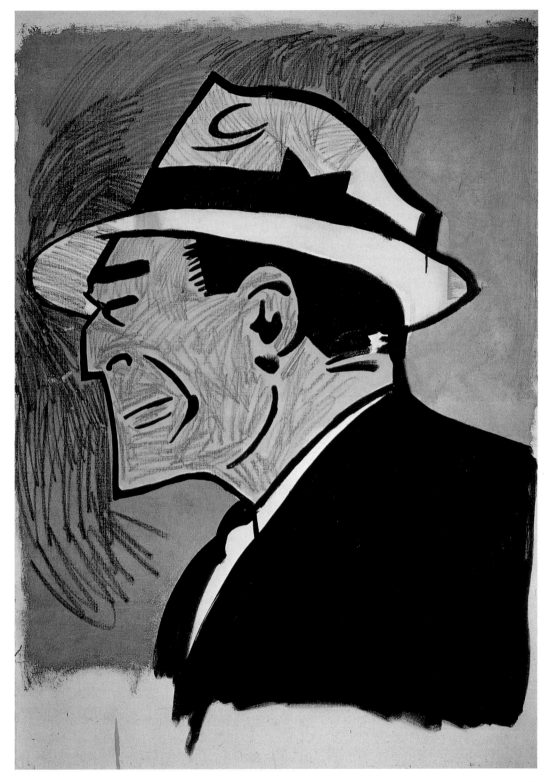

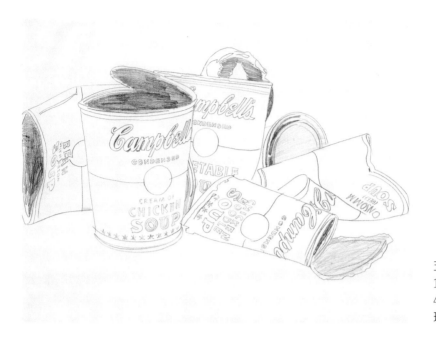

五個康寶濃湯罐頭
1962年　石墨筆畫
45.7×60cm　紐約索納
班系列收藏

去描繪需要的部分。同時開始製作孩童時代的卡通英雄人物：大力水手、小南茜（Little Nancy）、迪克（Dick Tracy），以鮮豔的顏色畫成配有櫃邊的大幅作品。

　　一九六〇年夏天安迪·沃荷畫了兩張六呎高的可樂瓶，一張是原樣的黑白可樂瓶，另一張卻表現了抽象派畫家的特色。

　　他買了好幾頂銀白的假髮出現在不同的場合，這一年是安迪·沃荷收入最差的時候，只有六萬元進帳。有時候一毛錢也會逼死好漢，安迪·沃荷為了籌一千四百元曾要求收藏家史柯爾（Robert Scull）買他畫，看對方為難的樣子，於是他給了六張，成為當時收藏安迪·沃荷畫最多的人，十年後他以二百五十萬賣出。

　　為了突破瓶頸，安迪·沃荷必須尋求新題材才有創造的機會。在偶然的機會，他遇到了畫廊的女主人墨里爾（Muriel Latow），她告訴安迪·沃荷她有很好的構想，可以解決他目前的困境，不過這個絕妙的主意要先付五十元才能講，安迪·沃荷於是開了一張支票。墨里爾說：「這世界上什麼是每個人最想要的——鈔票，你應該畫它」，最後又說：「你應該畫一些每天每個人

康寶濃湯罐頭（雞麵）
1962年　石墨筆、膠彩
畫　60.3×45.7cm
紐約索納班系列收藏

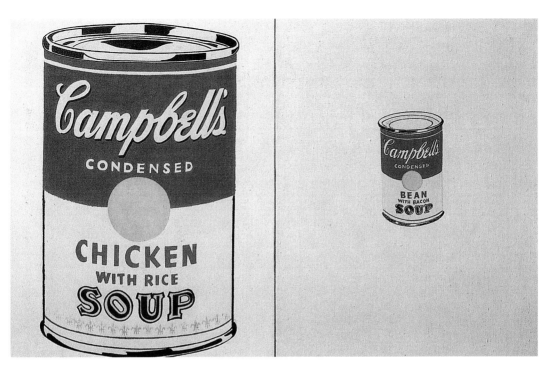

康寶濃湯　1962年
油彩、畫布
50.5×81cm
艾丁柏格美術館

都看見的東西，每個人都熟識的，像是湯罐頭。」在那個夜晚，
安迪‧沃荷第一次笑了。

　　第二天早上，安迪‧沃荷請母親到超級市場將康寶牌不同口
味的湯罐頭全買回來。首先他畫了一系列的罐頭圖，爲每一種罐
頭製作彩色幻燈片，然後投影在螢幕，開始嘗試不同的空間表示
和組合的方法。同樣的手法安迪‧沃荷也使用在紙幣，他先畫一
張一元的錢，接著兩張鈔票捲在一起，再來是成捆一百張一元的
紙幣。最後他選定從湯罐頭著手，過去許多普普畫家繪過不少超
級市場的產品，因而要想讓人注目，必要花點腦筋。安迪‧沃荷
把三十二個罐頭，一張紙上畫一張，用全白的背景來襯托紅色的
標誌。

　　安迪‧沃荷是個有思考力的畫家，他的才華能夠在正確的時
刻釋出適時的構想，並且知道如何呈現最好的設計。他的繪畫方
式全然打破傳統，描繪了根本是大多數人認爲不是藝術的對象，
而卻能讓廣大的群眾接受這項事實，這就是安迪‧沃荷的過人之
處。

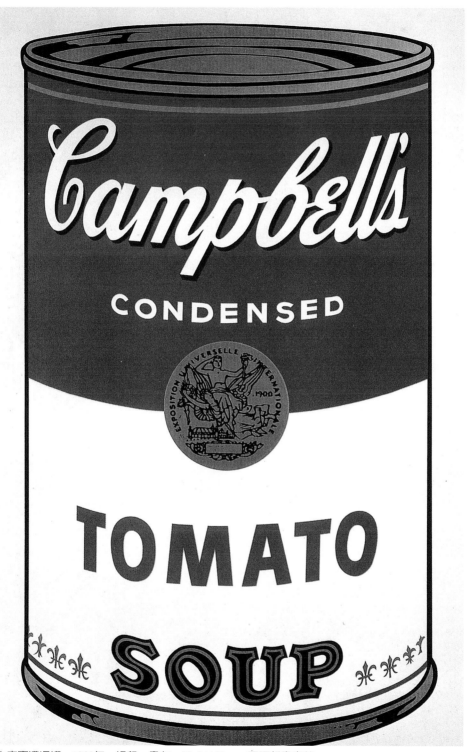

大康寶濃湯罐　1962年　絹印、畫布　91.5×65㎝　亞琛新畫廊藏

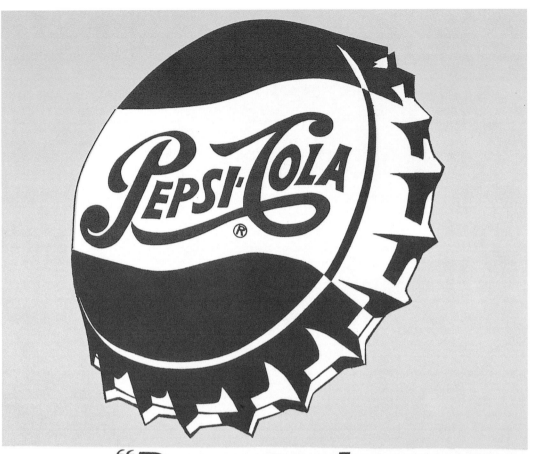

開罐前請密封　1962年　壓克力、畫布、砂紙　183×137㎝　科隆路德維希美術館藏

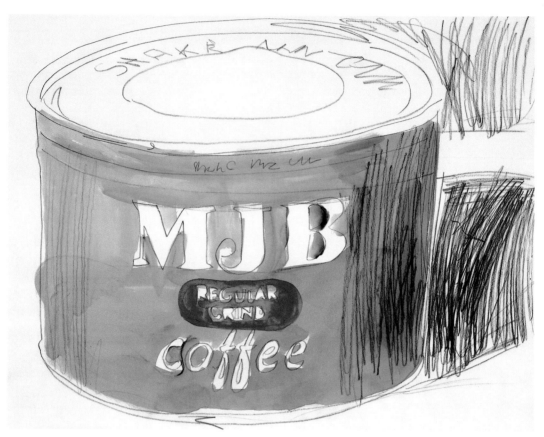

大咖啡罐 1962年 石墨筆、苯胺染料畫 45.7×60.3cm
巴塞爾公共藝術品收藏館銅版畫陳列室藏

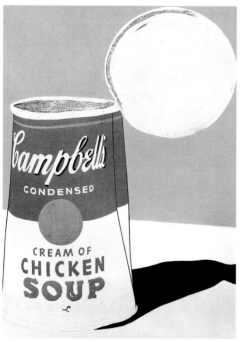

康寶濃湯罐 1962年 合成聚合塗料 182.2×132.1cm
匹茲堡安迪·沃荷美術館藏

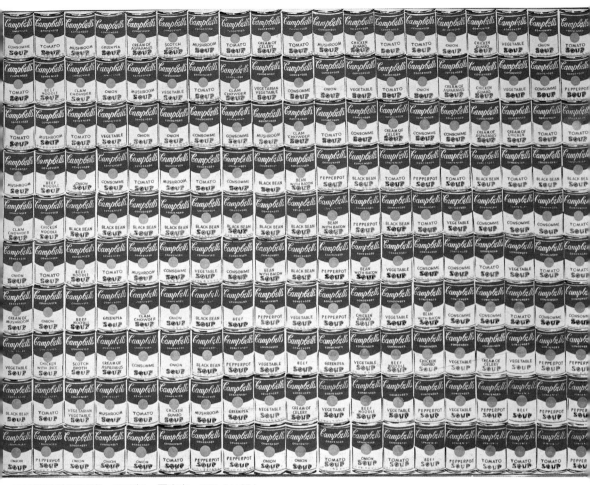

二百個康寶濃湯罐　1962年　壓克力　182.9×254cm

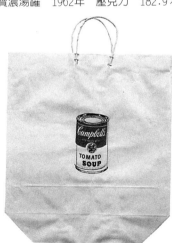

購物袋上的康寶濃湯罐頭　1964年
版畫：購物袋　48.9×43.2cm
（全）：15.2×8.2cm（圖）

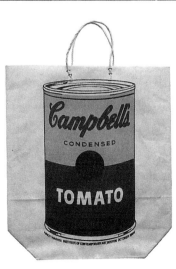

購物袋上的康寶濃湯罐頭　1966年
版畫：購物袋　48.9×43.2cm
（全）：40.6×23.2cm（圖）

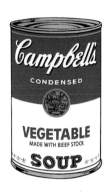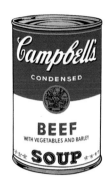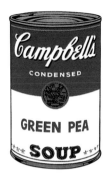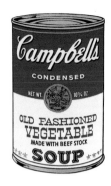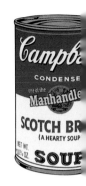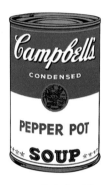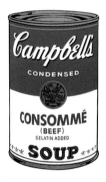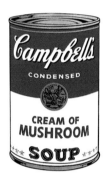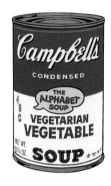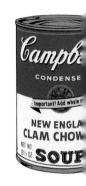

康寶濃湯罐頭（二）　1969年　十張版畫圖輯：紙　88.9×58.4cm

電冰箱　1961年　油彩、絹印、畫布
170.2×134.9cm

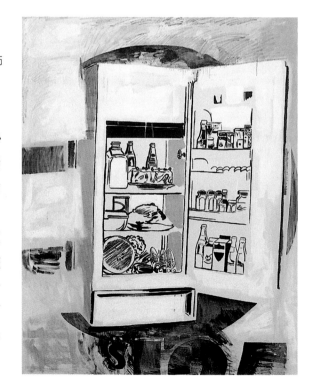

　　一九六二年五月十一日《生活》
雜誌報導「湯罐頭」的圖案就像是活
的顏色。同時也引用安迪・沃荷的
話：「我只是畫經常認為是美麗的，
大家每天使用，卻從來不去想它的東
西。」「因為我喜歡，所以畫罐頭，畫
紙幣也是如此。」真的罐頭售價二十
九分錢，而安迪・沃荷的畫卻要一百
元。後曾移往洛杉磯菲俄斯（Ferus）
畫廊展出。

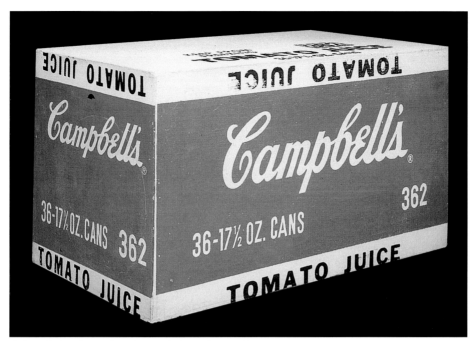

康寶番茄汁　約1964年　合成聚合塗料、絹印、畫布　25.4×48.3×24.1cm

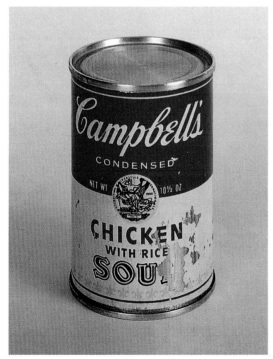

康寶濃湯　1966年　綜合媒材　10.2×7cm

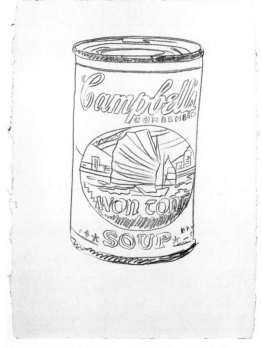

康寶濃湯罐頭（餛飩）　約1981年　石墨筆畫
80.3×60.6cm　匹茲堡安迪·沃荷美術館藏

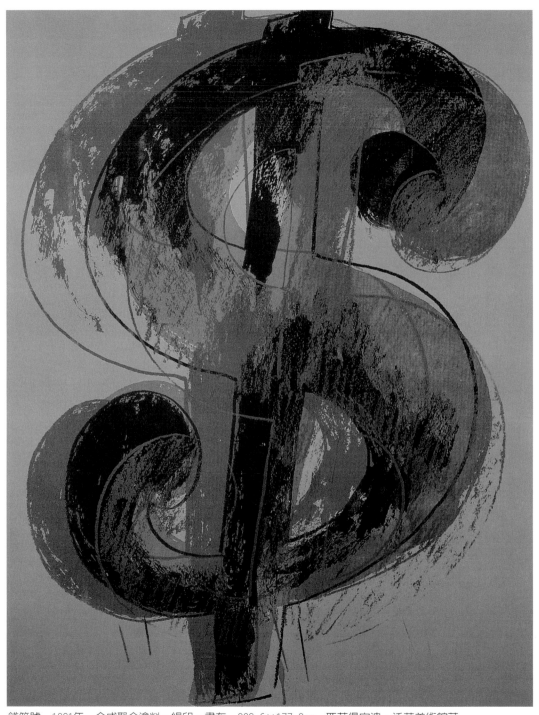

錢符號　1981年　合成聚合塗料、絹印、畫布　228.6×177.8cm　匹茲堡安迪‧沃荷美術館藏

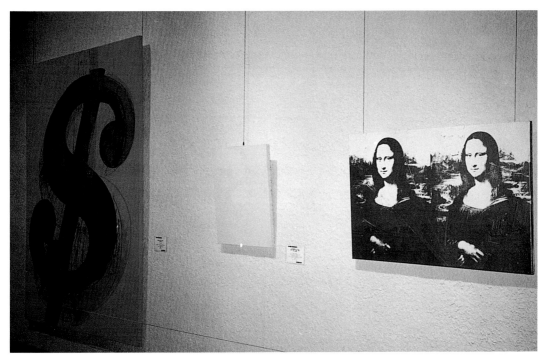

1994年台北市美術館展出安迪作品〈錢符號〉及〈蒙娜麗莎〉的版畫

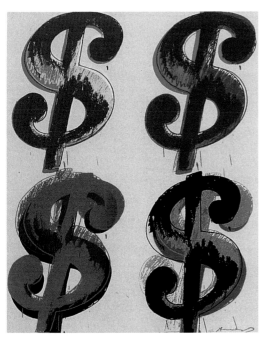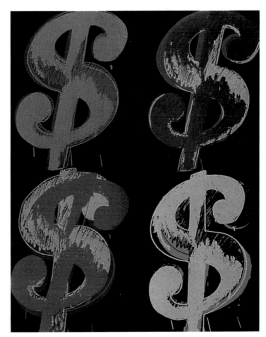

錢符號（4）　1982年　二張版畫圖輯：Lenox Museum紙版　101.6×81.3cm

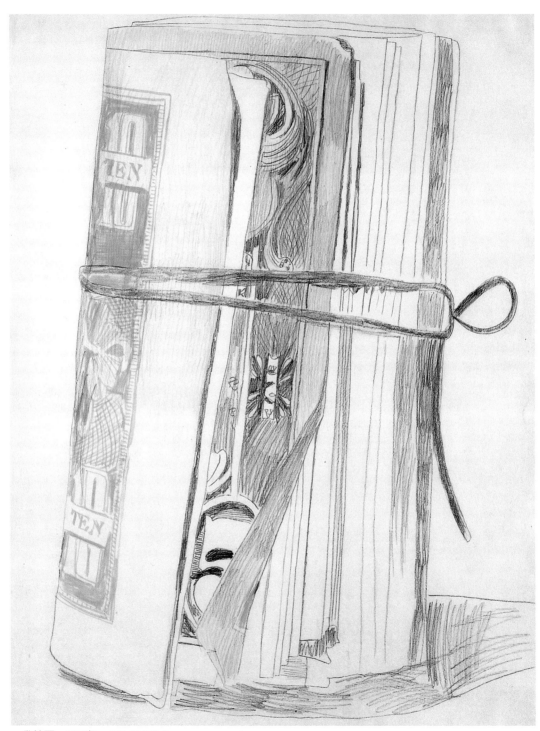

一卷鈔票　1962年　101.6×76.5cm

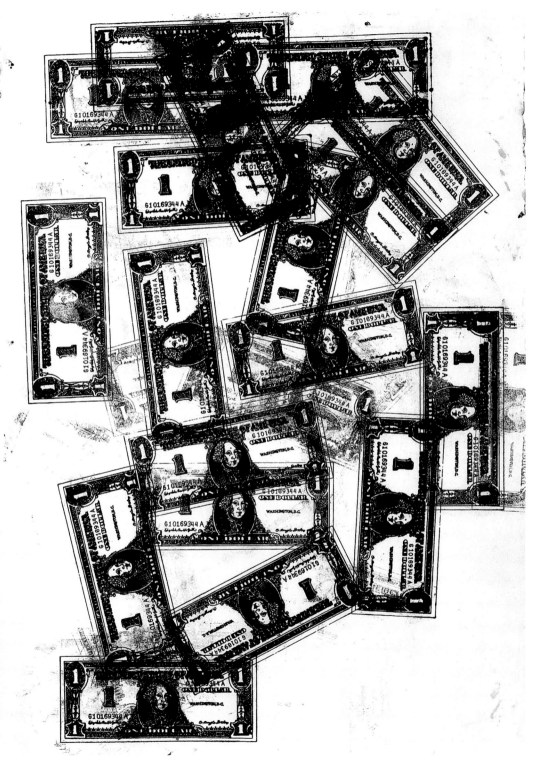

一元鈔票　1962年　絹印紙畫　86.4×62.9cm　巴塞爾公共藝術品收藏館銅版畫陳列室藏

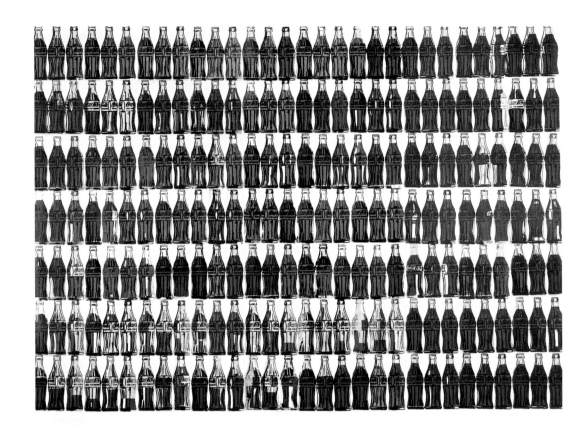

210個可口可樂瓶　1962年　合成聚合塗料、絹印、畫布　209.6×266.7㎝　私人藏

使用絹印法大量生產

　　一九六二年的夏天是安迪・沃荷藝術品的生產期，他完成了母親廚房物品的繪畫，其中包括了成排的咖啡罐、可樂罐、綠色的標籤紙和湯罐頭。尤其是一百個湯罐頭的代表作。

　　安迪・沃荷要畫的東西很多，可是時間有限，安迪・沃荷就問助手格魯克，要畫這麼多的紙幣有什麼最快的方法呢？最後他決定採用絹印法，將照片影像經由有氣孔的絲絹浸透畫面，以不同的顏料或墨色，用橡皮滾筒有力而均勻的壓過，在一個畫面上要擁有不同的顏色就必須經過數次這道程序。這是一種看似簡單卻也相當複雜的程序，端看成品要達到怎樣的效果與水準，並要經過不斷的嘗試、改進，才能定形，以畫家本身的修養與專業知

三個可口可樂瓶　1962
年　合成聚合塗料、絹
印、畫布
50.8×40.6cm
匹茲堡安迪‧沃荷美術
館藏

綠色的可口可樂瓶
1962年　合成聚合塗料
絹印　211×144.8cm
紐約惠特尼美術館藏

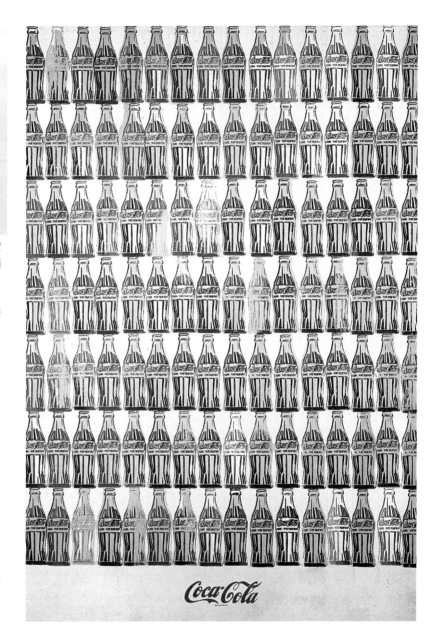

識，再配合鑄模、顏料、畫材與體力，方能成功。

　　絹印法可以配合安迪‧沃荷的構想與設計，不但迅速完成當
前計畫要做的事，同時也實現孩童時代的美夢，將他保存的心儀
的電影明星照片轉換成絹印的不同色彩。像貓王艾維斯、托依‧
唐納荷（Troy Donahue）、華倫‧比提（Warren Beatty）等等，都是
那時最具魅力的男星。這種印刷方法支配了安迪‧沃荷的一生。

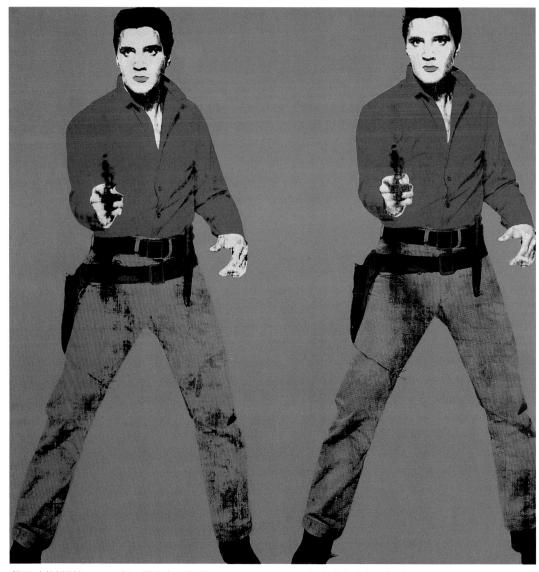

貓王（艾維斯）　1964年　壓克力、絹印　208.3×208.3cm　加拿大多倫多美術館藏

　　八月四日在洛杉磯的「湯罐頭畫展」結束，也是瑪麗蓮夢露
自殺的同一天。安迪‧沃荷用她的劇照，以絹印法來紀念這位風
靡全球的性感明星。

　　瑪麗蓮夢露人像只有頭部與肩膀，她的眼睛、嘴唇、臉蛋在
各種背景顏色的襯托下，成了主要的重點。整個夏天與早秋，安
迪‧沃荷一共完成了二十三張不同著色的人像。尺碼不同、材料

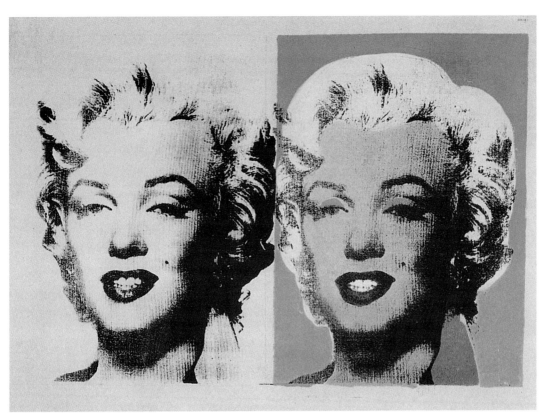

兩個瑪麗蓮夢露　1962年　絹印、畫布　55×65cm　紐約私人藏

不同、結構不同，可將影像重疊、放大或縮小。金黃的頭髮、淺
綠的眉毛和紅色的嘴唇，格魯克試過後，安迪・沃荷贊成這樣的
配色，真是美麗！

　　紐約的一位作家對夢露的絹印人像有非常恰當的比喻，說安
迪・沃荷的畫就像是福特生產組合作業線的汽車，每一張雖是不
同的顏色，可是每張畫像都是相同的內容。普普藝術來自歐洲，
美國一向承襲它的作風，等安迪・沃荷的絹印人像出現後，突破
歐洲的傳統，才有了美國的風味。

　　絹印的程序給予安迪・沃荷發展複製構思的良機。完成了夢
露的人像後，他再用同樣的方法去大量製造咖啡罐、可樂瓶、鈔
票和湯罐頭。在三個月裡，安迪・沃荷畫了一百張，作品掛滿他
所有的房間。

　　為了推廣和介紹他的新製作方法，凡是畫廊主人購買，安

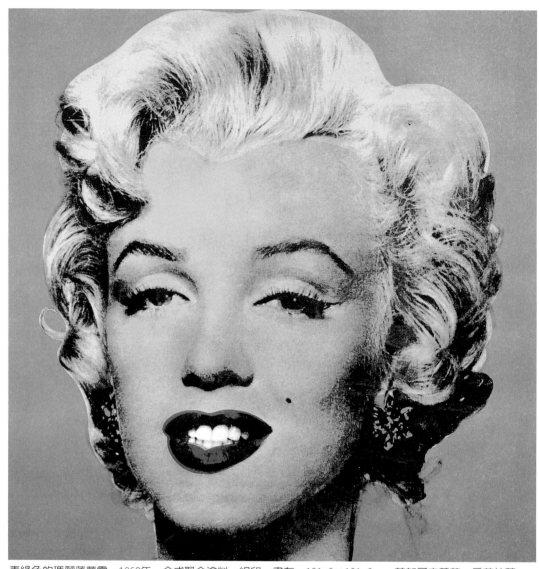

青綠色的瑪麗蓮夢露　1962年　合成聚合塗料、絹印、畫布　101.6×101.6cm　芝加哥史蒂芬‧愛莉絲藏

迪‧沃荷就給予半價的優惠。一九六二年秋天正式在史坦伯畫廊展出。美國《藝術新聞》評論讚揚這是精緻的藝術，可以說幾乎是另一種抽象畫的表現。

　　一九六二年十月二十五日萬聖節向來是「普普藝術」年展的揭幕日，這一次特別擴大慶祝。安迪‧沃荷有三件展品，有一張是〈200個康寶濃湯罐〉，這幅畫前總是擠滿了人。當時美國抽象畫大師杜庫寧（De Kooning）在畫前來回踱步有二小時之久，最

圖見79頁

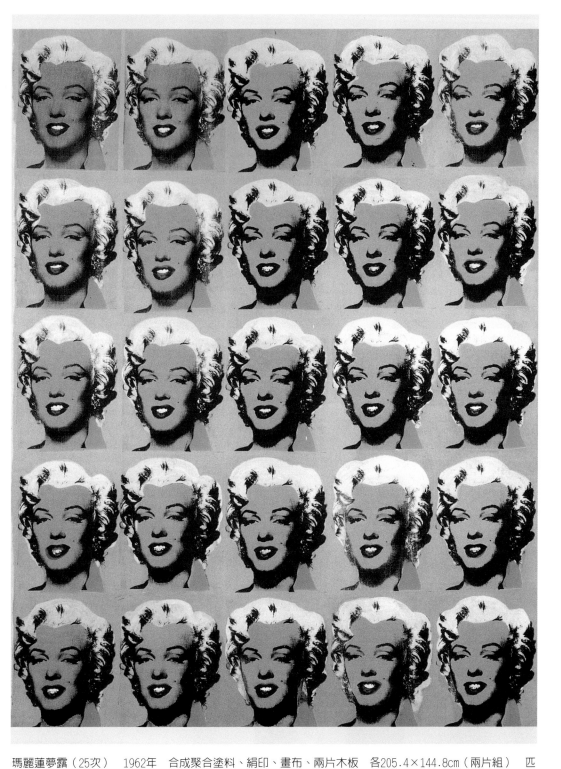

瑪麗蓮夢露（25次）　1962年　合成聚合塗料、絹印、畫布、兩片木板　各205.4×144.8cm（兩片組）　匹
茲堡安迪・沃荷美術館藏

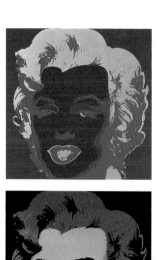
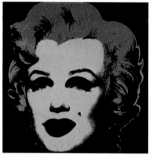
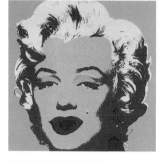
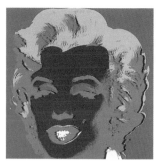
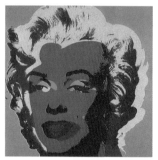
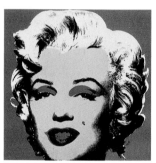
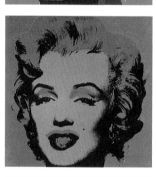
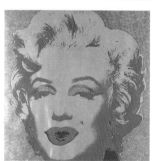
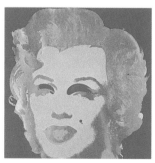
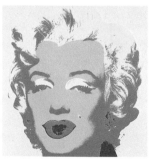

瑪麗蓮夢露　1967年
十張版畫：紙
91.4×91.4cm

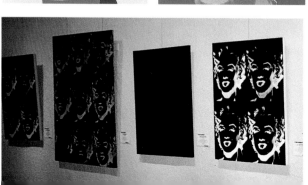

〈九個多彩的瑪麗蓮夢露〉1994年在台北市
美術館展出現場

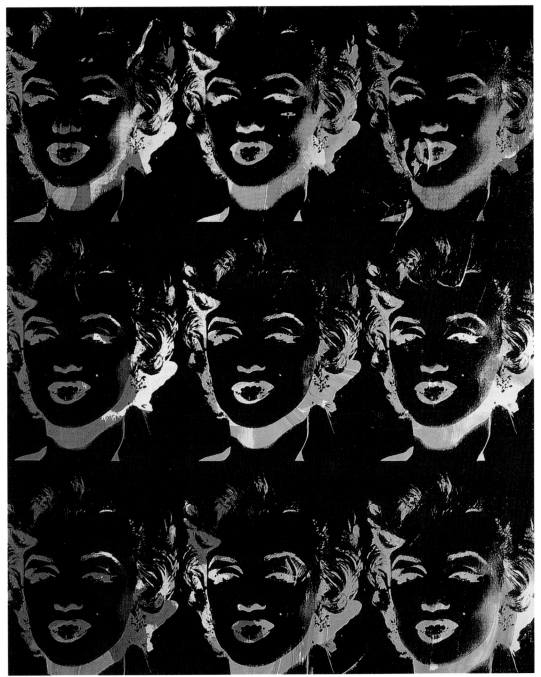

九個多彩的瑪麗蓮夢露　1979～1986年　壓克力、絹印、畫布　137.8×106.7cm

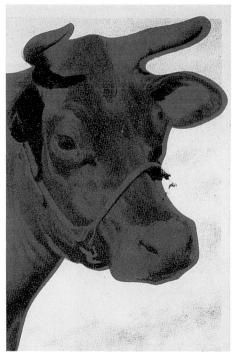

牛　1966年　版畫：壁紙　115.6×75.6cm

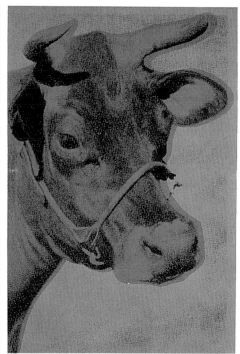

牛　1971年　版畫：壁紙　115.6×75.6cm

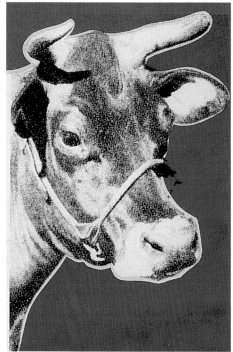

牛　1971年　版畫：壁紙　115.6×75.6cm

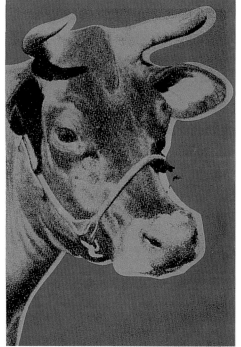

牛　1976年　版畫：壁紙　115.6×75.6cm

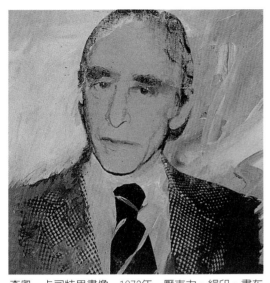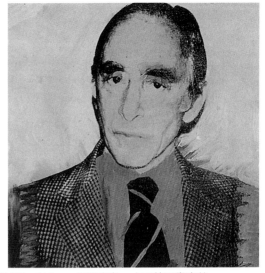

李奧‧卡司特里畫像　1973年　壓克力、絹印、畫布　各110×110cm　紐約李奧‧卡司特里畫廊藏

後不發一語地走了。

　　一個星期後，安迪‧沃荷又在史坦伯畫廊推出近期最好的成品，包括有〈100個湯罐頭〉、〈100個可樂瓶〉、〈100張鈔票〉、〈夢露雙折畫〉和其他一些看起來較爲古典式的繪畫。許多畫廊主人、畫家與藝術界的朋友都來捧場。〈金色的夢露〉已有人出價八百元訂購。這次的畫展，使得安迪‧沃荷成爲美國普普藝術的代表，並且有更多的人支持他，包括有鷹眼之稱的畫廊主人李奧‧卡司特里（Les Castelli），承認過去是低估了安迪‧沃荷。

　　正如他一生作爲，每一件事都有正反兩面的意見。有人在現場表示不能苟同，覺得有的著色太可怕了，可是差不多全部售光。「現代美術館」花了二百五十元買了一張夢露的畫。很多藝術界人士都驚嘆眞是空前的創作，也不知道是好是壞，所以大家都買一張作紀念。之後，這第一批的夢露畫最有價值。

　　當然安迪‧沃荷也變成普普藝術被攻擊的頭號目標，那些仍然在垂死掙扎的抽象派畫家和他們的擁護者最受不了的，是因爲市場流失。另一派較保守的文藝界人士，過去對安迪‧沃荷行爲與作風早有不滿，也反對這種毫無任何傳統基礎的創作。他們的教學機構，也摒除其地位，給予嚴屬的批判，這些學院派的人士

95

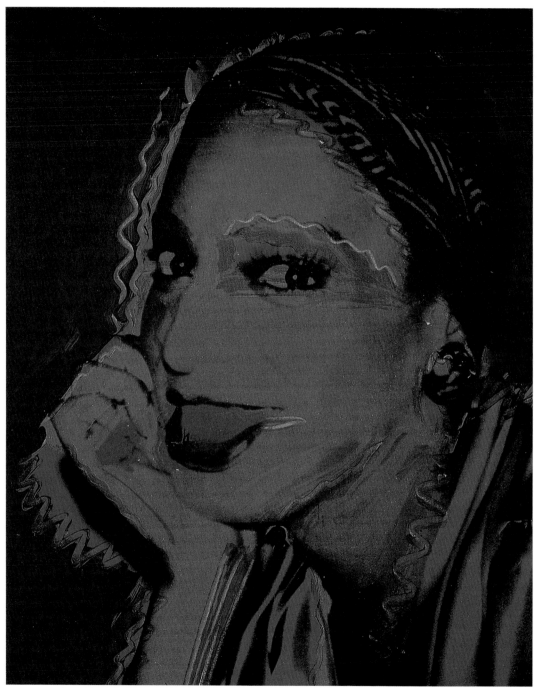

女士們與先生們　1975年　合成聚合塗料、絹印、畫布　127.9×101.5cm　匹茲堡安迪・沃荷美術館藏

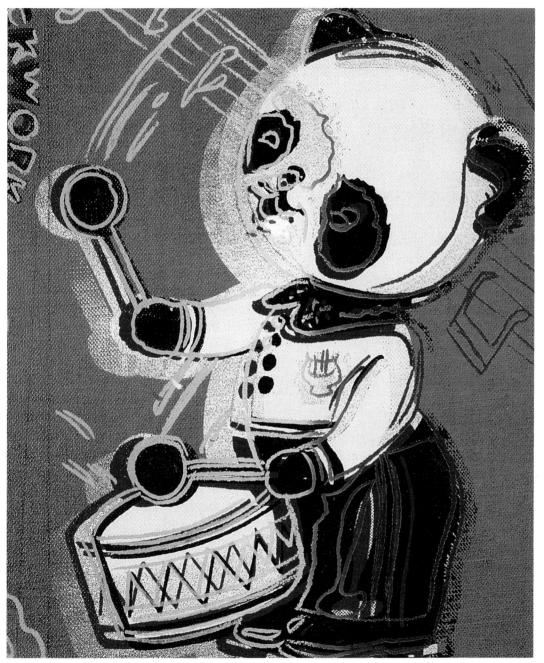

貓熊　1983年　壓克力、絹印、畫布　25.4×20.3cm

仍然以道德眼光論斷其作品。新聞界對安迪‧沃荷的作法是既好奇又憤慨。《時代雜誌》認爲像是疾風橫掃，雖多不屑，卻無法忽視他的存在，只能見怪不怪。

選擇熱門的題材

一九六三年夏天，安迪‧沃荷租下了較大的畫室，場地原爲市府所有，屋頂漏水，沒有暖氣，一年只要百元租金，這就是最早的「工廠」。由於工作的需要，他另外請了一位新助手詹勒（Gerard Malanga），專門負責絹印，此人很像時髦的模特兒，只有二十歲。

安迪‧沃荷樂於採用機器來協助工作，主要是因爲覺得可靠而快速，像是錄音機、錄音帶、拍立得照相機、傳眞機、投影機，這些設備爲的是方便攝影與絹印製畫。絹印法所生產的繪畫，它的成功全在於人工操作程序。當絹布很大的時候，安迪‧沃荷會與詹勒一起工作，否則都由助手全理。詹勒因爲曾經在男性領帶的製造工廠工作過，所以瞭解全套絹印技巧的知識，採用絹印法製作，必須全部完工才能休息，因爲顏料很快會乾，一旦絹布的氣孔被堵塞就會失敗，所以絹印也是一項需要體力的工作。

這年安迪‧沃荷完成了很多相當不錯的人像，其中有系列的銀色貓王持槍照，這是唯一從五〇年代進入六〇年代的題材。

收藏家史柯爾看了複製的〈蒙娜麗莎〉的人像後，希望安迪‧沃荷能替他太太製作同樣效果的畫作，安迪‧沃荷領著這位女士就在路邊的「照相機器」小亭內，花了一百元照相，再經過畫家的神來之筆，重繪輪廓與加添顏料，〈史柯爾夫人〉成爲六〇年代最成功的人像畫之一。

大都會美術館的二十世紀美國文化部主管亨利（Henny Geldzahler）建議安迪‧沃荷要擴大繪畫主題，也要顧及其他方面的美國文明。一九六二年六月四日《紐約鏡報》（New York Mirror）登出了巨型客機的失事消息，一百二十九人罹難。安迪‧沃荷採

[右頁圖]
蒙娜麗莎　1963年
合成聚合塗料、絹印、
畫布　320×208.5cm
私人藏

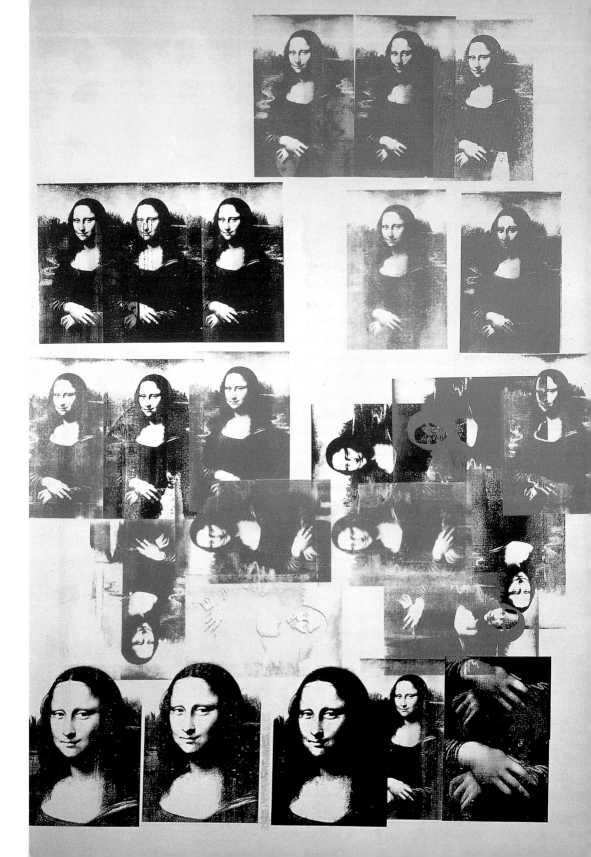

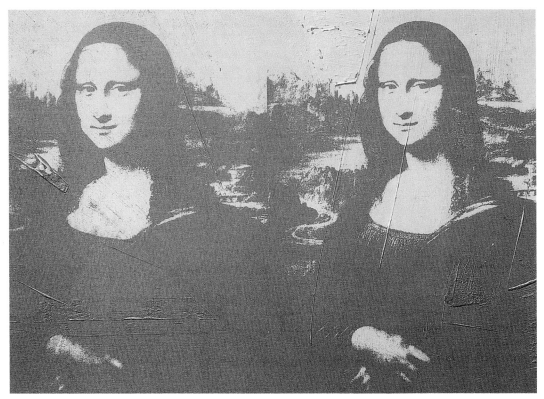

兩個金色蒙娜麗莎　1980年　壓克力、絹印、墨水、畫布　67.6×101.6cm

用了這幅照片製成絹印畫。又引用《時代》雜誌刊登的圖片，完成十七呎高的絹印畫〈種族暴亂〉，黃色巨幅畫裡阿拉巴馬的州警讓警犬撕裂一個黑人的褲子。這類繪畫連續推出，主題是車禍、自殺、葬禮、電椅和氫彈，在這段期間的作品，全部與死亡脫不了關係。

種族暴亂　約1963年
版畫：strathmore畫紙
76.5×101.6cm

　　由於詹勒的參與，使得絹印畫的製作又快又好。他們用不同的顏色嘗試同一主題的畫作，每種都印十五到二十張之多，每張只花四分鐘，而仔細檢查結果，沒有一張是完美無暇的，總有地方印不清楚，或偏了些。沒關係，安迪・沃荷用生花妙筆去強調正確的部分，再加上不同的顏色，當人們去看一系列擺在一起的繪畫時，只注意不同顏色的調配與輪廓的重描，誰去在乎那些小地方，而他也賦予每張畫恰當的名稱，反而變成多采多姿的不同藝術，像是〈綠色災難二次〉、〈縱的橘色車禍〉、〈紫色跳樓

（右頁圖）
紅色的種族暴動　1963
年　壓克力、絹印、畫
布　350×210cm
科隆路德維希美術館藏

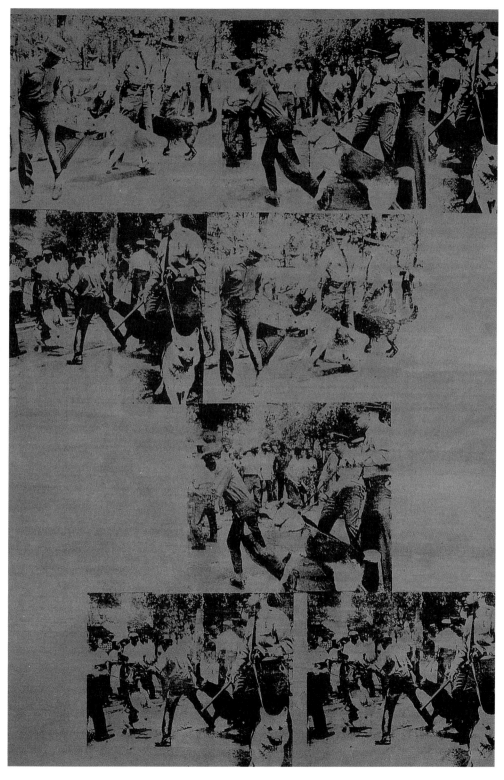

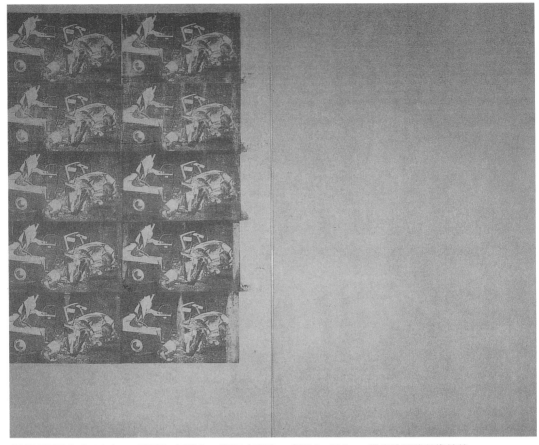

橘色車禍事故（10次） 1963年 壓克力、畫布（2面） 各334×206cm 維也納現代美術館藏

人〉、〈淺紫色的災禍〉等。他們從來不丟掉任何一張絹印，因為
這也是殘缺的美。

　　有的藝評家認為安迪・沃荷的作品製造了他們自己的標準與
價值，因為這些主題都是具有政治色彩的內容。可是安迪・沃荷
接受電台訪問時，表明了他只是在畫中呈現美國，並不是一個社
會評論家，也不是想以任何一種方式去批評美國，更不是去顯示
任何醜陋的一面，「我只是一個純粹的畫家。」

　　這兩人真是日夜不停的工作，每個題材都是熱門的話題，安
迪・沃荷嘗試很多從來不用的顏色，連詹勒都被嚇著，銀色的畫
面與紅唇並列，他知道安迪・沃荷把精力全放在工作上，同時在

白色汽車意外事件19次
1963年 系列版畫
壓克力

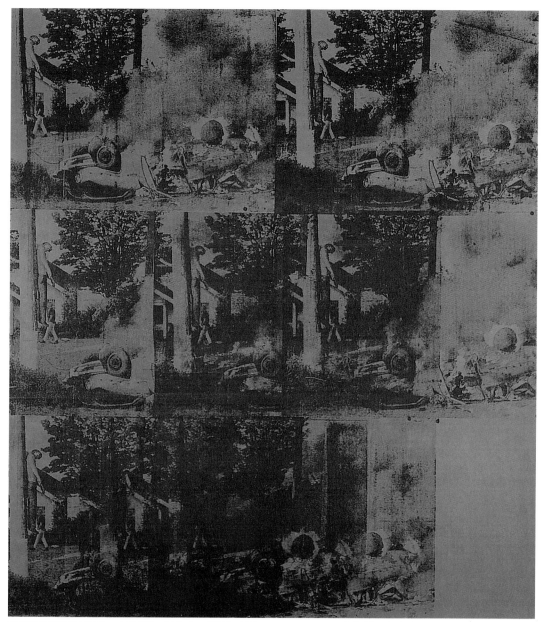

綠色的燃燒的車子 I 　1963年　壓克力、絹印、畫布　203×229cm　蘇黎世　私人藏

　　畫中傳遞性的想像力，強調的是美。

　　夢露與湯罐頭的繪畫相當漂亮，可以做爲裝飾，但是車禍那些災難則不然，因爲人們不會去買這種畫掛在屋裡。他的「死亡與災難」系列絹印雖然號稱傑作，沒有人敢接受這樣的禮物。很

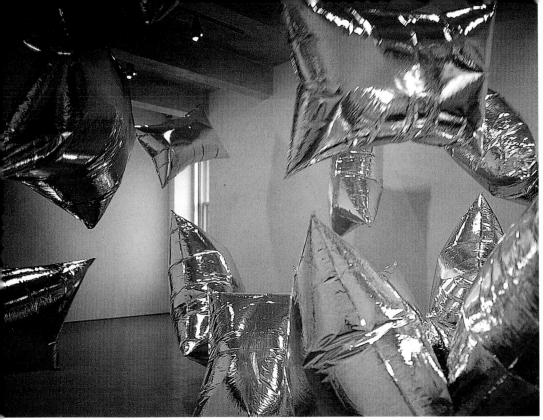

銀雲　1966年　充氦氣的金屬塑膠袋　各91.4×129.5cm　安迪・沃荷美術館於1994年再複製，參展作品1996年再製作

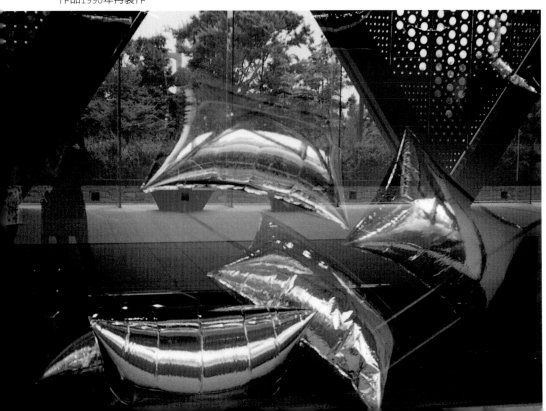

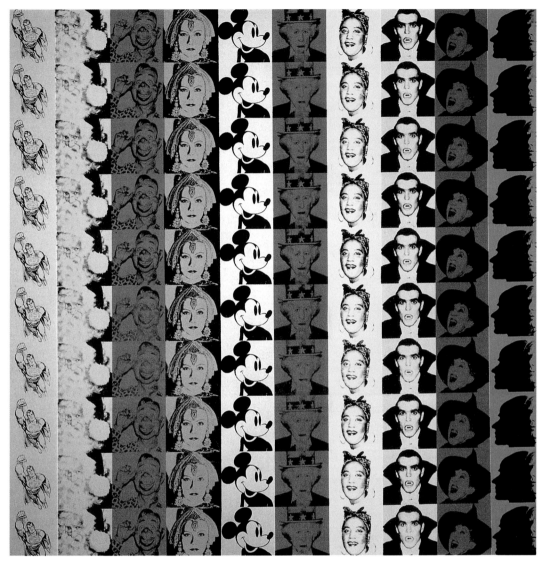

神話　1981年　絹印、畫布　254×254cm

多朋友明言謝絕，畫廊主人也沒有膽量嘗試，總覺得「觸霉頭」，所以安迪‧沃荷最忙的一九六三年，整個紐約都沒有一次個展。

不過，安迪‧沃荷的本事就是轉危為安，絕處逢生，往往在最壞的情況下，他卻能製造最好的結果。既然美國不要，他就送到海外。歐洲讓他成名，在德國，美國的普普藝術正在興起，他們稱讚，畫商激賞這類作品，說是從來沒有見過這種偉大的傑

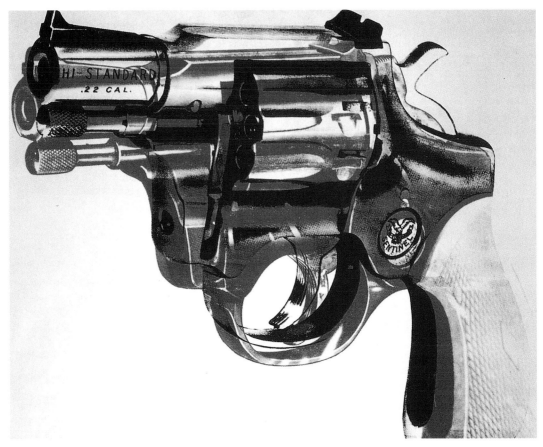

槍　1982年　絹印、畫布　178×229cm　紐約李奧‧卡司特里畫廊藏

作。一九六四年一月，法國展出的重點是在〈藍色的電椅〉，篇幅
大得令人注目，其他小幅的是重複十二次。歐洲的評論好得不得
了。死亡與災難在傳統上固然代表不幸，可是經過藝術家色彩的
處理，使得這個繪畫無神論的世界變成了聖景。

從事地下影片市場

　　一九六三年安迪‧沃荷得到醫生處方，這是一種幫助腸胃即
使不進食物，也不覺飢餓，且能保持高度工作能力的藥。安迪‧
沃荷和詹勒瘋狂地趕場看電影，每次看完都不滿意。在七月，安

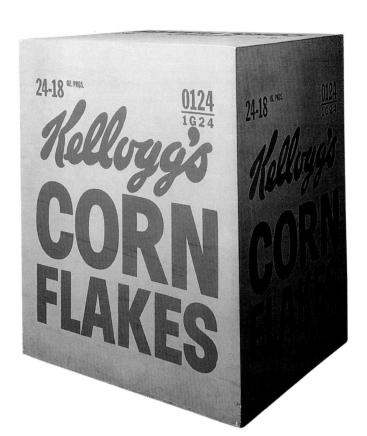

凱洛格玉米片盒子　1964年　合成
聚合塗料、絹印、木板
63.5×53.3×43.2cm

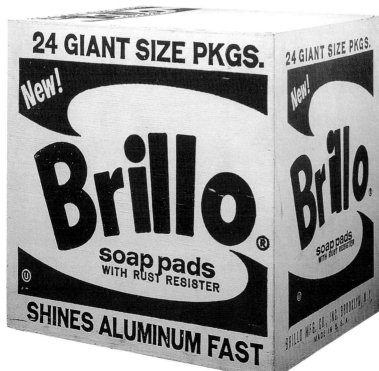

布利洛鋼絲菜瓜布盒
約1964年　油彩、模版、木
43.2×35.6×43.2cm

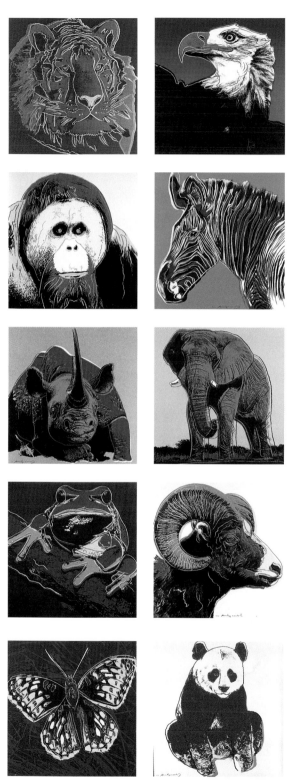

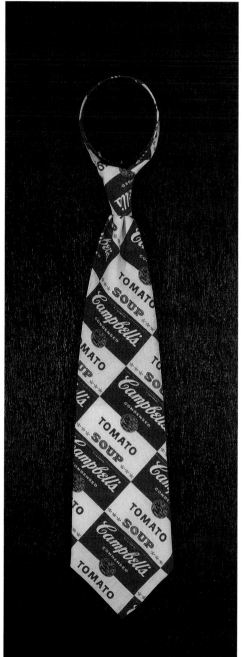

康寶濃湯　印色領帶　1975年

瀕臨絕種危機的動物（10連作）　1983年　絹印、紙　各96.5×96.5cm　神奈川川崎市市民美術館藏

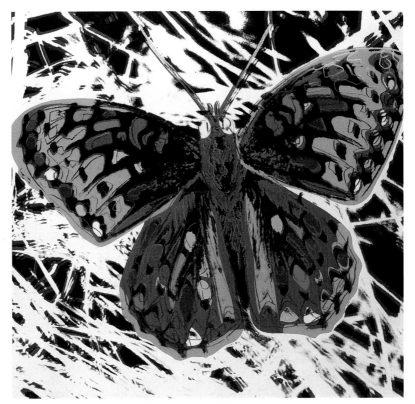

三藩市名勝　1983年　聚合顏料、絹印、畫布　152.4×152.4cm

上圖在台北市立美術館展出，觀眾欣賞時一景。

圖見107頁

迪‧沃荷花了一千多元買了一架八厘米的攝影機，竟產生想拍電影的奇特念頭，他以男朋友為主角，每天晚上花四小時在不同的場合拍「睡覺」。

十一月二十三日甘迺迪總統在德州達拉斯被刺。安迪‧沃荷決定畫甘迺迪夫人賈桂琳。根據報紙頭條新聞的照片，他一共畫了十六張巨幅的人像，又找到了新地址做為發展安迪‧沃荷事業的大本營。這是一棟大樓的五樓，很靠近聯合國大廈，屋內很黑，天花板很低，過去是一家帽子工廠。

安迪‧沃荷同時宣布新計畫，要製作大約四百個雕花的雜貨用紙箱，上面圖案是康寶牌的蕃茄汁罐頭，凱洛格（Kellogg）的玉米片（早餐用），戴蒙特（Del Monte）的罐裝桃子，布利洛（Brillo）的清潔產品等等。預計每個售價是三到六百元。要做這麼多的硬紙箱，並不簡單，必須繪製每個紙箱的六邊，等乾了後

才能以絹印法再處理六面。

這年底和次年初〈接吻〉開拍，內容全是嘴對嘴的動作，沒有情節、沒有休息，其中有一段是連續三分鐘不動的接吻。男主角就是絹印製作法的助手詹勒，他長得英俊瀟灑，是女主角選中他的，開始了他的電影生涯、拍了很多部電影。

安迪‧沃荷早期的影片都長達數小時，只有一個明星在片中表現相同的動作，諸如吃飯、睡覺和抽煙。他認為通常人們去看電影，主要是看片中的主角，所以安迪‧沃荷影片中只有一個主角，讓你看個夠，時間雖長，可暫時休息，回頭再看，不會有錯過鏡頭的感覺。

「工廠」毫無疑問地變成是一人天下，也是同性戀的場所，受到這些小兄弟的影響，老大哥的安迪‧沃荷也要改變形象，讓那些男孩們覺得更親切，他穿上了短袖顯示肌肉的內衣，外加黑色的皮夾克和小褲管的緊身黑色牛仔褲，高跟的馬靴，黑色的眼鏡和一頭銀髮，剛好與裝潢後的銀色工廠相配。有時候安迪‧沃荷為了掩飾他的蒼白也會塗上胭脂與指甲油，但又怕別人說他不健康，就換別種顏色。反正他是老闆，沒人敢批評。安迪‧沃荷用意是和他們打成一片，反倒嚇著了剛入社會的男孩，總覺得這位上司花樣不少，很會做怪。在安迪‧沃荷則認為「不同就是好」。

一九六四年四月安迪‧沃荷應邀參加在紐約舉行的夏季世界博覽會，希望他在美國能製作壁畫似的大幅作品。安迪‧沃荷完成了20×20呎的黑白壁畫，叫〈十三位最須逮捕的人〉，但主辦單位通知畫家有二十四小時時間移開這幅畫，或是換一幅，因為紐約州長覺得會影響未來義大利人組織對他的支持，因畫裡頭犯人大部分都是義大利人。

四月二十一日「紙箱展」在史坦伯畫廊揭幕，他們把畫廊內部整個佈置成像是批發商的倉庫。當然參觀者看到的不是雜亂成堆，而是刻意表現的美感。

當夜「工廠」首度開放參觀。所有觀眾的眼睛看到的一切都是銀色的，高頻的搖滾樂配合著五彩的強烈燈光，像是年輕人的

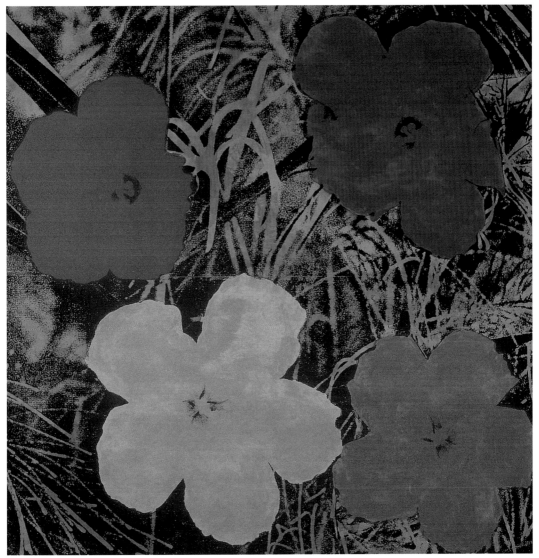

花　1964年　合成聚合塗料、絹印、畫布　205.4×205.7㎝　匹茲堡安迪・沃荷美術館藏

夜總會。讓紐約的社會和藝術界的人士感覺到目前銀色的成功，正是未來黃金世界的前奏。

「死亡與災難」系列的繪畫沒有替安迪・沃荷賺進什麼收入，可是紙箱卻帶來名聲與財富。幾乎沒有人發表負面的意見。當時一些普普藝術家都是暗地佩服，儘管安迪・沃荷做怪，卻是總有令人想像不到的創新，到底他的下一步是什麼成了大家的期待。有時候連畫家自己也不能掌握下一步是成功還是失敗，因為

這個世界變得太快，各種現象與狀況都是可能的變數。安迪·沃荷不管這些，一方面他滿足自己慾望，一方面等待機會，目前不受歡迎，將來也會有人喜歡，美國不要，其他國家搶著要。他的眼光與推理都沒錯，所以安迪·沃荷任何一張繪畫都顯現出不同的價值。

首次進軍歐洲各國

安迪·沃荷名聲越大，越懂得做人。他開放工廠的場地，舉辦詩詞朗誦。像是詹勒就喜歡詩，自己也常常寫，是詩人學會會員。工廠也是戲院與劇場，只要不妨害正常工作，他歡迎所有藝術家利用場地，有時安迪·沃荷還給予一切的協助。影片的攝製仍然照常，現在已經進步到改用三十五厘米，也有暗房沖洗設備。當安迪·沃荷看到藝術界各行各類的年輕小夥子出入他的工廠，他決定拍攝一些比過去更有規模的電影。不久工廠變成了拍片廠。安迪·沃荷的電影觀眾都是年輕人，因而所拍內容與主題不外「年輕與性」。

安迪·沃荷受到家庭與母親的影響，信仰天主教，這也反映在他對吸毒與性的態度上。他會控制自己使他不像一些藝術家藥物上癮。對於「性」他喜歡觀賞，看別人做，聽別人講，自己卻涉入不深。

在這段拍片期間，除了詹勒是有固定薪水外，其餘的人全是義工，為什麼有那麼多人明明知道沒有報酬而心甘情願地貢獻一切，他們為什麼？能夠交換得到什麼？有人認為工廠像是一所學校，是最佳學習場所，安迪·沃荷就是祖師爺。毫無疑問的，人們為安迪·沃荷工作，可以從他那兒學到很多。更有人直截了當地說，工廠也是一所教會，安迪·沃荷就像大部分的宗教領袖，跟隨者覺得安迪·沃荷具有奇妙超異的魅力，女孩子都想嫁給他，男孩子都想服侍他。

一九六四年七月，他們在「時代—生活雜誌大樓」的第四十四層拍攝帝國大廈，片長八小時，主題是研究黑夜下的帝國大

（右頁圖）
花　1964年　絹印、畫布　50.8×50.8cm

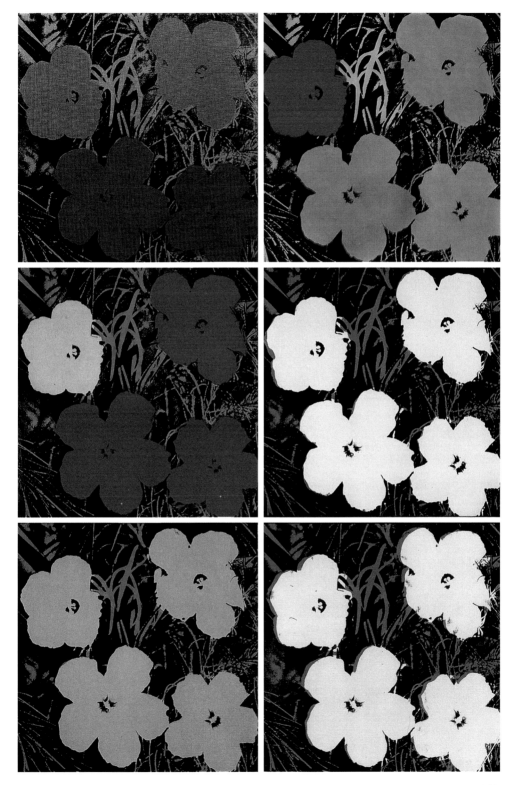

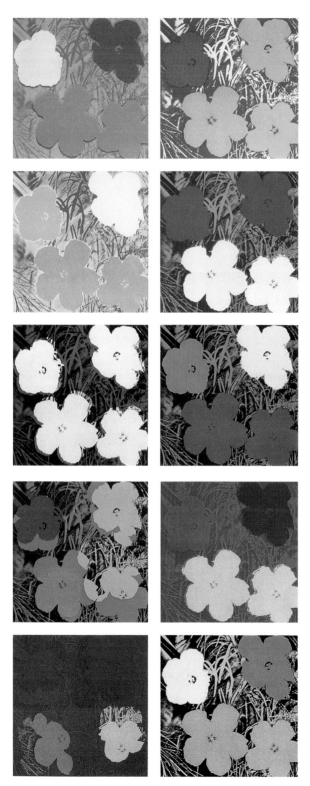

花　1970年　10張絹印代表作品選集　91.5×
91.5cm　試刷限定號碼250　工廠出版，魯維格
藏，新畫廊准許再複製

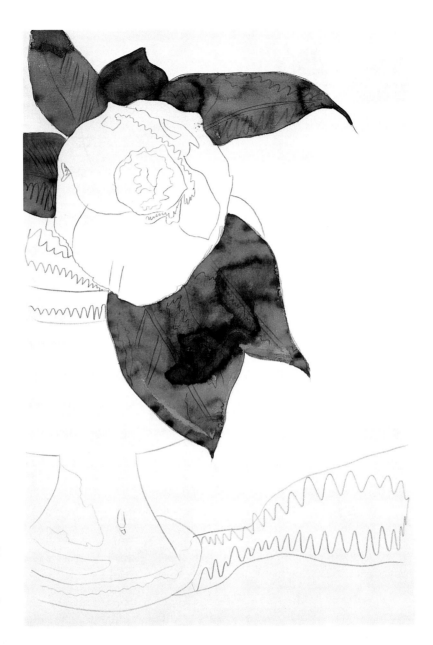

花 1974年 石墨、苯
胺染料畫
102.9×69.2cm
匹茲堡安迪‧沃荷美術
館藏

廈。每天從下午六點開始,直到子夜一點收工。鏡頭就是對著目
標拍攝,什麼也沒發生,只有觀眾的想像。

　　一九六四年夏天,安迪‧沃荷開始準備絹印的五十幅花卉,
最小的只有4×4吋,一組六張放在紙盒,售價三十元,最大的有9
×12呎,各種尺碼齊全,這是第一次在李奧‧卡斯特里畫廊展

圖見113頁

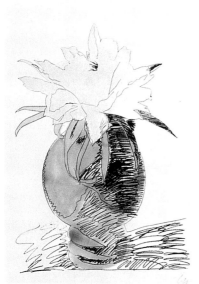
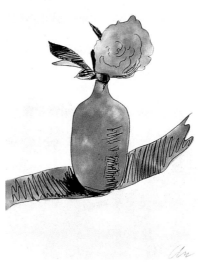

花（手彩繪） 1974年
十張版畫中之四幅：以
馬丁博士（Dr. Martin）
之苯胺水彩染料手繪在
Arches紙及J.Green紙上
103.8×69.2cm

出，十一月的作品，全部售出。《新聞週刊》記者報導盛況。這
時候的安迪・沃荷像是齊天大聖，最受歡迎的普普藝術大師，當
今最重要的畫家，也是天才。

　　次年五月安迪・沃荷的花卉畫展巴黎揭幕，主辦單位提供頭
等艙來回機票。這是安迪・沃荷成名後第一次去歐洲，也是最好

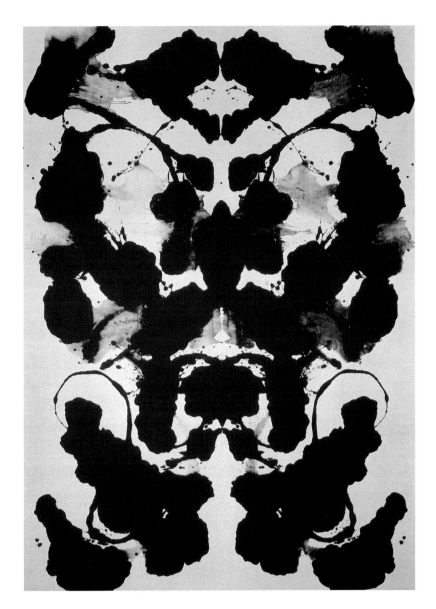

Rorschach 1984年
合成聚合塗料、絹印、
畫布 419.1×302.3cm
匹茲堡安迪・沃荷美術
館藏

的時機，普普藝術變成相當受人尊重的一派。索納班（Sonnabend）
畫廊首日，打破了以往觀眾的紀錄，他的身分不像一般畫家，倒
像是要人，到處轟動。安迪・沃荷稱讚法國人的作風，巴黎的一
切是那麼的美麗，食物尤其可口。日後安迪・沃荷只要來歐洲，
就會以巴黎爲出入據點。

　　會場的展覽相當熱鬧，法國人非常熱情，欣賞安迪・沃荷的

畫，肯出二千元買他的花卉繪畫。他們又飛到倫敦，那裡竟有五個影迷俱樂部。接著他又去西班牙的馬德里。在這次旅程中，雖然未見到畢卡索，而時間又緊迫，卻收到大師的短箋，老畢說喜歡安迪・沃荷的畫。

十月八日費城的當代藝術學院舉辦了安迪・沃荷第一次在美國的回顧展，現場播出相當吵人的搖滾音樂，希望像「工廠」的展出一樣成功，七百人的場地最後竟然擠進了二千人，多為年輕學生。在那種瘋狂與熱鬧的場合，安迪・沃荷是紅星，最後不得不從屋頂的防火梯逃出，盛況使當地電視新聞連播多日。

專屬樂團錄製唱片

一九六五年的聖誕節前，安迪・沃荷有意在音樂唱片界發展，希望有專屬的樂隊與歌星，當時在紐約各餐廳演唱的「天鵝絨」（Velvet Underground）合唱團，成了他的目標。雙方見面後有了進一步的合作，安迪・沃荷提供場地排演、添購樂器並加強宣傳，使他們成名，同時也找到女歌星妮可（Nico）成為樂團主唱，很快「天鵝絨」也就變成安迪・沃荷的周圍人物。

次年三月安迪・沃荷率領了這支合唱團進軍羅則斯（Rutgers）大學，第一夜的演出便空前成功。告示牌上排行榜，安迪・沃荷在所有歌星之前。大部分人根本不知道「天鵝絨」與妮可，他們是來看安迪・沃荷的，要是他也能登台演唱，那盛況可想而知。這是第一次將電影、電視、合唱團、絹印工廠與雜誌社不同的世界放在同一個屋頂下，這裡是安迪・沃荷王國。

接著紐約的李奧・卡司特里畫廊舉辦嶄新的展示，把整個房間畫滿牛頭，就像是牛頭壁紙。另一間是銀色枕頭狀的汽球在空中浮沈（用電扇吹）。還有配合舞蹈的佈景創作，安迪・沃荷把「雨林」變成他的藝術創作。

安迪・沃荷向外界宣布，普普藝術已經死亡，現在已經進入另一個階段。

他以二千五百元租了三天的錄音室，天鵝絨與妮可合作的第

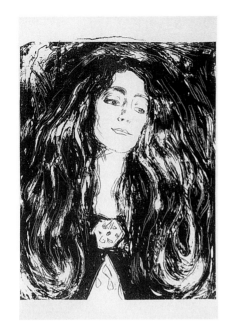
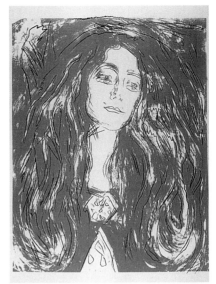

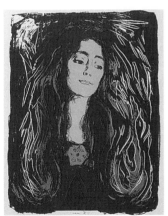
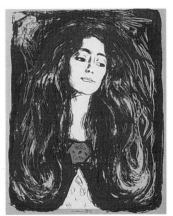
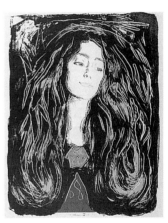

依娃・穆杜其〔胸針〕（孟克之後）　　1984年　版畫：Arches Aquarelle紙（冷壓），101.6×81.3cm（上部）；Lenox Museum紙版，101.6×81.3cm（下部）

一張唱片準備上市。這張古典搖滾樂至今已轉錄成CD，仍在市場發售。

　　一九六六年中旬安迪・沃荷決定拍攝一部大片，九月完工，片長三小時半的「雀西女郎」（Chelsea Girls），內容跟過去的暴力、色情大致相同，只是比較有劇情。想不到這一部地下電影竟能引起大眾的注意而購票去看，上映六個月，賺進三十萬。為了提高士氣，片中演員每個人領了一千元獎金。當然安迪・沃荷是

名利雙收。他在片中將這群年輕人的精力、構想，全部轉移成大師的本錢。

安迪‧沃荷常有官司纏身，他把別人的專屬權轉變成自己的作品。像是派翠西亞‧考菲爾德（Patricia Caulfield）的照片上了安迪‧沃荷花卉的絹印。他最後決定以繪畫賠償，同時再印花卉，原作將可獲部分利益。

有些人不客氣地指責安迪‧沃荷的工廠是在摧毀人類，搾取勞力。孤獨與有病的母親也抱怨兒子名氣越大越可憐，整天鑽營名利，根本見不著人。而安迪‧沃荷則是希望把母親放得遠些避免干涉他的私生活。

一九六七年三月MGM正式推出「天鵝絨樂隊與妮可」的唱片，正反兩面都寫著安迪‧沃荷的產品，很快賣光，可是安迪‧沃荷分文未得，他決定控告MGM未經許可，利用別人照片。最後收回版權，自己發行。

五月安迪‧沃荷決定將在美國成功發行的「雀西女郎」利用參加歐洲影展的機會，安排三週的巡迴放映，邀請主要演員同行。巴黎與倫敦的反應與評價都很好。安迪‧沃荷又與披頭四合唱團的經理商議，希望安排「天鵝絨」在英國的演唱會。

工廠變成了辦公室

安迪‧沃荷的企業並非全部狀況都很好，由於經營項目太多，精力分散，他也缺乏獨當一面的人可以分擔工作。這個時候福里德（Federick W. Hughes）出現，此人個性特殊，與環繞在安迪‧沃荷周圍的人絕然不同。他的眼光銳利而選擇正確，那時福里德只有二十二歲。

那年（1967）李奧‧卡司特里畫廊只賣出安迪‧沃荷二萬元的繪畫。福里德認為這位畫廊主人根本沒有全力促銷。他找到了連安迪‧沃荷自己都忽略的早期作品的雇主。其中包括手繪的廣告畫、卡通人物和死亡災難系列的繪畫，得到了百分之十的佣金；他再為安迪‧沃荷介紹人像畫，也是同樣的報酬，這項策略

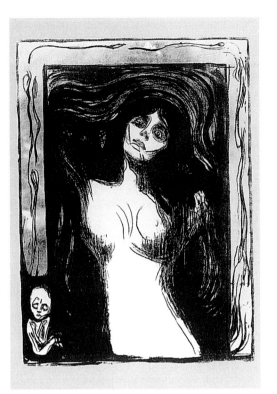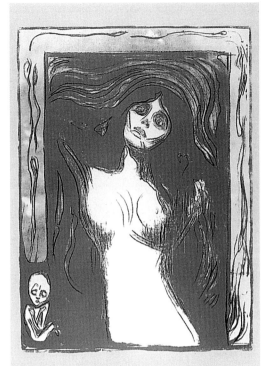

聖母像〔受孕〕(孟克之後) 1984年 版畫：Arches Aquarelle紙（冷壓） 150.2×101.6cm

不但使福里德獲利，也將安迪・沃荷人像畫的價碼抬高到二萬五千元。

　　安迪・沃荷又計畫拍攝一部牛仔片，確定片名爲「寂寞的牛仔們」(Lonesome Cowboys)，大隊人馬開到亞利桑納州的沙漠，過去的約翰・韋恩也在這裡拍過電影，因而新片必須是彩色的，福里德當了製片人兼音效。

　　那曉得片中鏡頭竟在現場發生，一位女演員被一夥人強暴，引起當地警察的調查。所以拍片工作回到紐約。而當地州政府也報告了FBI，所以安迪・沃荷受到監視，整個在外地拍片人員的行爲也頗令人反感。

　　一九六八年初安迪・沃荷爲工廠找到新居，住於十四街的五樓，新居比較像辦公室，隔成兩大間，前者設有全新的辦公室裝置。後間不是那麼正式，用來繪畫與試片。

女演員行刺安迪・沃荷

一九六八年六月三日星期一，通常安迪・沃荷都是在午飯前到達公司，這天特別，他離家前到地下室與母親一同禱告，然後去過律師事務所、到百貨公司購物，等到辦公大樓已是下午四點多。進電梯時，其中女演員威勒麗（Valerie Solanas）正跟其他同事閒聊，手裡拿著一包牛皮紙袋。到了辦公室，各自去崗位。安迪・沃荷開始打電話，只見威勒麗從紙包中慢慢拿出一把自動小手槍，對著安迪・沃荷，沒有一個人注意到，她舉起了槍，扣了板機。整個大辦公室裡，誰都聽到槍聲，卻不知怎麼回事，只有安迪・沃荷嚇呆了，丟了電話想逃，一面大叫，威勒麗開了第二槍。安迪・沃荷倒地，企圖爬到桌子底下，兇手跟進，對準目標，再發第三槍，子彈從右邊進去，左背出來。這時候，鮮血流出前胸。兇手確定突擊成功準備離開，走前再開第四槍未中，接著發了第五槍，打中安迪・沃荷側腹。

安迪・沃荷滿身鮮血，福里德先以人工呼吸法急救，接著打電話叫救護車與警察。整個地板都是紅的，只聽到安迪・沃荷透不過氣的聲音，「我不能呼吸」。大家都認爲安迪・沃荷多半活不成了，有人開始哭，安迪・沃荷反而說：「拜託別讓我笑，我痛得要死。」此時所有的人忙成一團，沒有一個人懂得急救常識。正巧安迪・沃荷最重要的絹印畫助手詹勒來了，看到這種混亂場面，安迪・沃荷已是昏死過去，他趕快去接安迪・沃荷的母親。

這時是四點三十五分，安迪・沃荷躺在地板上已經有十五分鐘了。當救護人員到達時，擔架床根本擠不進電梯，只好抬著走樓梯，到了街上，早就擠滿了人，終於到達急診室時已距離被射時間過了二十三分鐘。在四點五十一分，安迪・沃荷還一度被宣告臨床死亡。救護房人員根本不知道傷者是誰，一直等到他的下屬人員趕到醫院，而記者、攝影師擠滿了緊急等待室時，才知道這不是普通人物。由主治醫師診斷後，決定開胸取子彈。安迪・沃荷母親也趕到了醫院。

手術期間，讓醫療小組非常驚訝的是安迪・沃荷眞正受到槍傷的只有胸膛的內部，子彈穿過各部分組織之間，只留下了一個

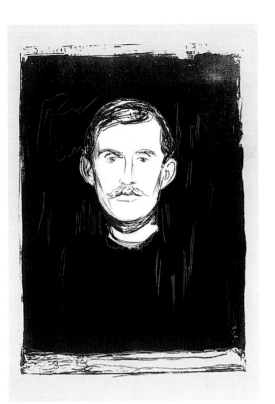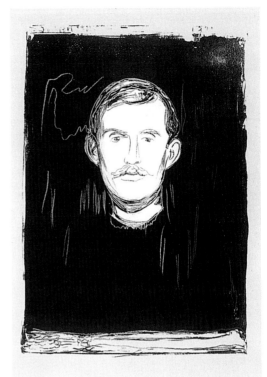

自畫像與骷髏手臂（孟克之後） 1984年 版畫：Arches Aquarelle紙（冷壓） 150.2×101.6cm

洞口，內臟部分完美無損。五個半小時的手術後，在晚上十點有了好消息，可是皮肉傷仍然相當嚴重，刀痕劃了半個肚皮。他的母親被輪椅推回家休息。遠在匹茲堡的兩位哥哥半夜趕到，安迪・沃荷頭部腫得像個大西瓜。醫師慶幸已將這個幾乎死掉的人救回到五成活命希望。

　　到了次日早上情況已好轉，終於脫離危險期。安迪・沃荷的哥哥約翰看到紐約所有報紙都是以頭條新聞刊載這個消息。他想不到弟弟這麼出名，等到被人謀害才知道。

　　第二天威勒麗被警察逮捕，她也不準備逃亡。「因為安迪・沃荷太多地方控制了我的生活」，威勒麗指出這是殺他的主因，同時她寫好了申明，詳列了一大堆的理由。「因為不願被毀滅，只好先動手」，威勒麗對於自己行為毫無悔恨，並且覺得為很多人做了一件有意義的事。她拒絕辯護律師，認為沒有必要。當時紐約

的女權運動協會的律師們讚譽威勒麗「在婦女運動史上是一位重要的發言人」。二十八日她被定罪，幸好安迪‧沃荷未死，否則威勒麗將被終身監禁。

在手術過程中，安迪‧沃荷對盤尼西林過敏，院方只能用其他藥物代替，這項發現在他的病歷寫得很清楚。這次突然的襲擊他雖然保住了性命，卻在二十年後的膽囊手術喪失生命，實際上是盤尼西林殺了他。

那天晚上正在加州進行總統候選人活動的羅勃‧甘迺迪也被人刺死。

經過這次大難後，安迪‧沃荷不再相信任何人，餐飲先淺嘗，免得被人下毒。

安迪‧沃荷出院時正好是四十歲的生日，哥哥約翰在家照料他，幫他洗澡。安迪‧沃荷每天都要換藥，身上的刀口使得鮮肉呈紅色，他自己都不敢看，尤其是撕下繃帶刹那，痛苦不堪。他的母親經此打擊，更是虛弱，大部分時間臥病在床。

整個八月份安迪‧沃荷都在家裡。只接受紐約州長洛克菲勒夫人所託，繪製了百種不同歡笑的人像。九月四日他在受傷後第一次公開外出，每天下午只去辦公室幾小時，行動較爲緩慢，晚上八點一定回家。

國際超級明星

從此任何訪客都不可能直接見到安迪‧沃荷，同時在辦公室加裝一道門，用的是防彈玻璃。這次槍殺事件後，安迪‧沃荷的繪畫行情上漲，原來二百元的小幅畫作，現在跳升到一萬五千元，甚至人們搶著購買。難怪安迪‧沃荷對約翰說：「我用繪畫付給醫生（上次醫療費是一萬一千美金）」。而福里德繼續推銷早期作品，價格都是加倍。

安迪‧沃荷仍然醉心於第八藝術，以拍片爲主，當然沒有色情與暴力就不像是安迪‧沃荷出品。觀眾想看什麼，我們就拍什麼！他同時讓旗下的明星出租，一天千元，一週五千元，頗有商

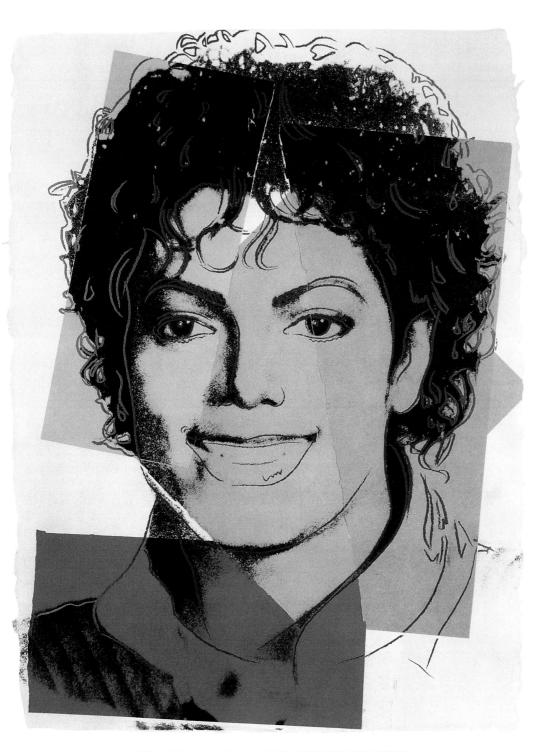

麥可·傑克森　1984年　絹印、貼圖　81×60.3cm　安迪·沃荷視覺藝術基金會藏

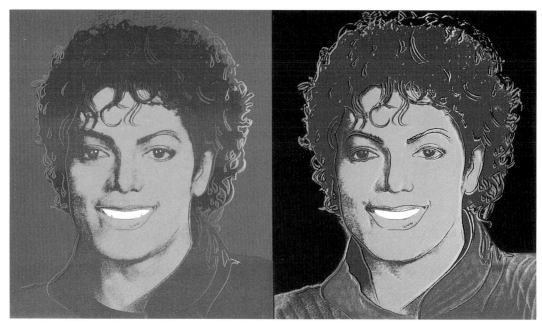

麥可‧傑克森　1984年　合成聚合塗料、絹印、畫布　各76.2×66cm　匹茲堡安迪‧沃荷美術館藏

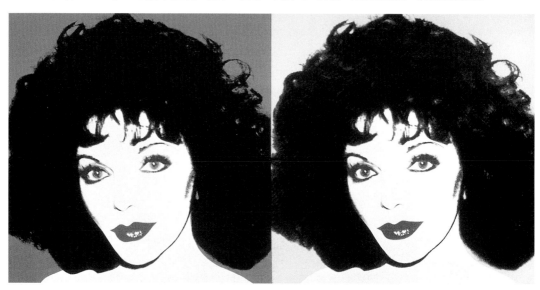

瓊考琳絲　1985年　合成聚合塗料、絹印、畫布　101.6×101.6cm　匹茲堡安迪‧沃荷美術館藏

126

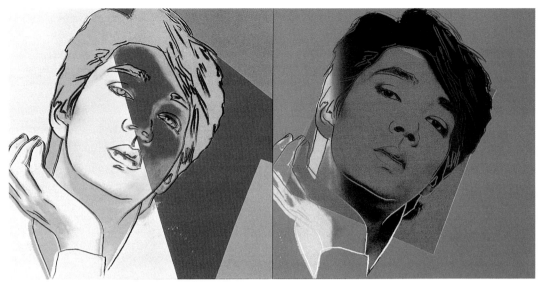

坂本隆一　1983年　聚合顏料、絹印、畫布　各101.6×101.6cm

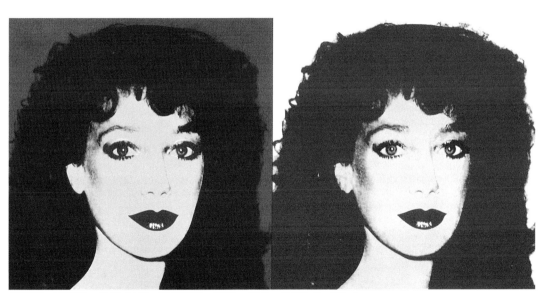

瑪莉莎‧貝蓮蓀　1983-84年　聚合顏料、絹印、畫布　各101.6×101.6cm

業頭腦。

　　安迪‧沃荷影片都是低成本製作，很少超過三萬以上的預算，而大部分明星都是沒酬勞的，只管吃與住，或是給少許的零用錢，他不想讓外人知道這項祕密，只告訴自己兄弟，因為這些明星都是單身（16～22歲）而且吸毒，所以不想給他們太多錢。就是大明星每天也只分到二十五元。一九六九年十月六日新片

「垃圾」（Trash）在紐約放映，這是賣座最好的一部，他淨賺一百五十萬元。

由於紐約賣座的成功，「垃圾」展開了國際性的巡迴放映。先到加州，接著是芝加哥，然後到荷蘭、巴黎、倫敦，在第二年春天回到紐約的惠特尼美術館。

一九七○年五月十三日，派克（Parke Bernet）畫廊舉行的拍賣會中，安迪·沃荷的一張湯罐頭繪畫，以六萬元成交，創下在世畫家中拍賣的最高價。一九六二年時的〈金色夢露〉只不過八百元，當日標價已高達三萬五千元。

一九七一年二月十七日倫敦泰德（Tate Gallery）美術館展出了安迪·沃荷在英國第一次大規模個展。同時將影片一起推出。在西德尤為成功，達姆斯特丹博物館（Darmstadt Museum）變成了全世界擁有最多普普藝術收藏品的美術館。直到今日普普藝術在海外最受歡迎的地區仍是德國，同時也使得當代美國的藝術被人重視。德國巧克力大王路德維希，大量購買他的作品，這位藝術大收藏家也請沃荷畫像。

同年四月二十六日紐約惠特尼美術館舉行了安迪·沃荷回顧展，整個四樓，從天花板到地板全以牛頭壁紙裝飾，展品包括他歷年的繪畫與絹印，參觀人數創下新的紀錄。紐約發行的《藝術在美國》（Art in America）特別出專刊來介紹這次畫展。由於福里德的大力推銷，這年底的歐美市場，安迪·沃荷得到了第一次的巨額售款金額達四十多萬元美金。

一九七二年六月安迪·沃荷集團飛往墨西哥，為義大利駐墨國大使夫人畫像，同意四幅像付四萬元，安迪·沃荷拍了十二卷的拍立得照片作資料。

對母親的懷念

一九六九年三月安迪·沃荷曾動過一次小手術，清理體內留存的子彈，可是因為醫生縫合肚子筋肉失敗，以致只要吃多東西，肚皮自然會膨脹，安迪·沃荷不想再進醫院，只好使用束

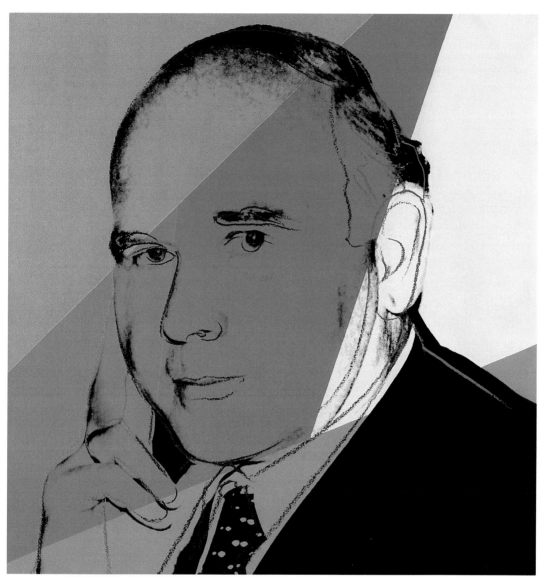

大收藏家路德維希肖像畫　1980年　絹印畫布　105×105cm　北京中國美術館藏

　　腹，看起來就像是拳王的腰帶。

　　此時安迪‧沃荷已經變成生意人了，他的早期作品平均價格是三萬元一件。同時也絹印了毛澤東人像二千件，各種尺碼都有，讓小的美術館也能展出，其中還包括有毛像壁紙。

　　當毛像印刷完成同時，美國總統競選開始，支持麥高文

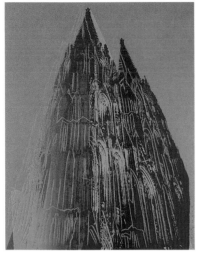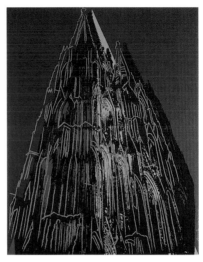
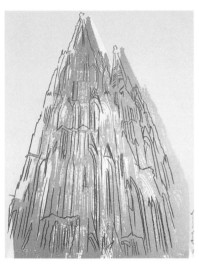

科隆大教堂　1985年
絹印　100×80cm
匹茲堡安迪‧沃荷視覺
藝術基金會創始收藏

（George McGovern）的團體希望安迪‧沃荷能助一臂之力，繪製
宣傳海報。安迪‧沃荷設計非常有趣，畫面寫的是「投麥高文」，
可是卻用尼克森的像，而且著色奇怪。

　　海報共印了三百五十張，每份千元，而麥高文並沒有贏，原
因是很多選民只看照片，喜歡海報的人都投了尼克森。據說這一
次投入選戰的著名畫家與作家，國稅局全都有調查，尤其是聲名
大譟的安迪‧沃荷，從此總統競選非得支持一方不可，如果壓錯
了寶，報稅可要小心了。聰明的生意人要懂得防範，安迪‧沃荷
一則把存款移向瑞士，一則詳列公司開銷，再則將個人花費全部

130

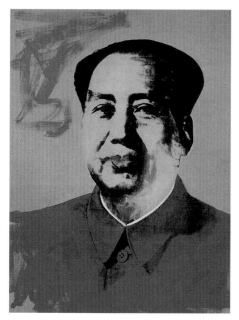

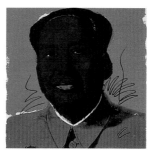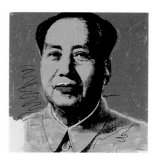

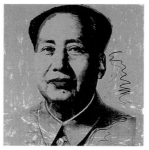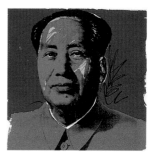

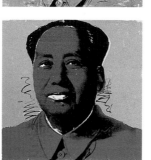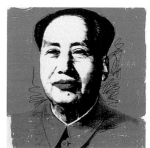

毛澤東　1972～1973年　合成聚合塗料、絹印、畫布　208.3×154.9cm　匹茲堡安迪・沃荷美術館藏

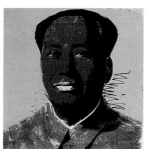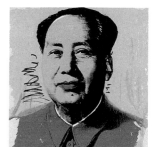

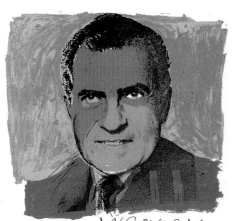

VOTE McGOVERN

投票給麥高文　1972年　版畫：Arches88紙106.7×106.7cm（全）

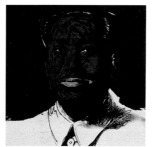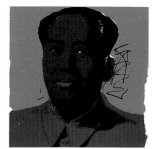

毛像　1972年　十張版畫圖輯：Beckett High White紙　91.4×91.4cm

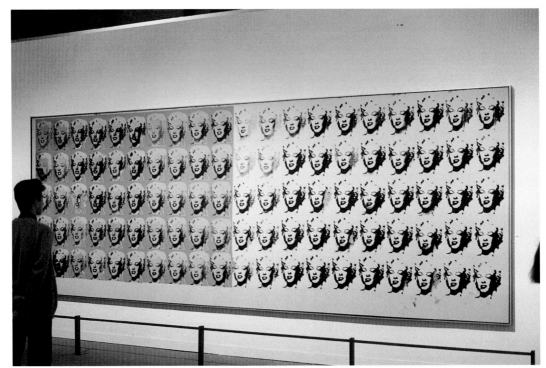

瑪麗蓮夢露100次　1962年　系列版畫、壓克力

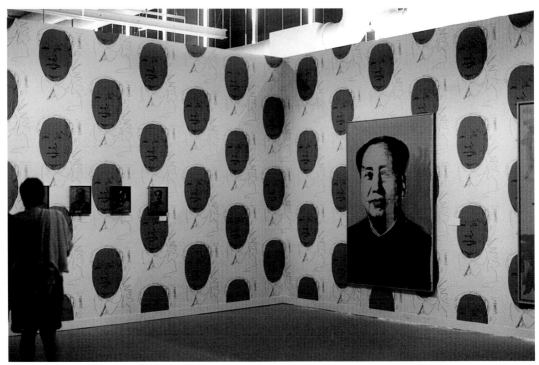

毛澤東　1972年　鉛印、油畫、照相製版、壓克力　混合技法

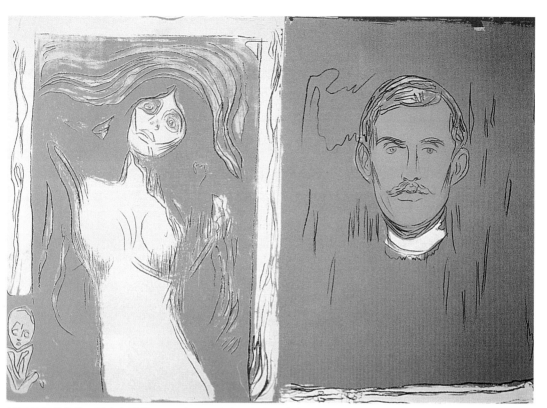

聖母像和艾德華・孟克自畫像　1984年　壓克力、絹印、畫布　180.3×129.5cm

羅列，他特別請了一位女祕書，每天早上由電話中記錄帳目，這也就是後來出版的《安迪・沃荷日記》。事實上這是流水帳，目的是為了防止國稅局查帳，至於文中敘述的事件與人物，只是為花費找到證人，免得官府稅吏說他亂報帳。

《安迪・沃荷日記》從一九六九年記起，直到他的生命最終。女祕書派德（Pat Hackett）小姐非常稱職、忠心，安迪・沃荷的私生活、想法與作風，她比誰都清楚，她為安迪・沃荷寫了好幾本書，卻不居功。

安迪・沃荷母親朱麗亞健康日益衰微，記憶力也衰退，上街忘記關門，有一次竟然不曉得怎麼回家。不到一個月，發生兩次中風，最後從醫院轉到匹茲堡的安養中心治療。安迪・沃荷每天打電話給母親，即使旅行國外，也不例外，可是卻沒去探望。

一九七二年十一月，安迪・沃荷正在洛杉磯舉行新片「熱情」

（Heat）首映典禮，突然得知母親去世。安迪・沃荷付了所有的喪葬費用，但沒有回去參加葬禮，他害怕見死人，早年連父親的遺容也都避過。

整個星期，安迪・沃荷坐立不安，他把母親過去縫製的手帕蓋在頭上，再戴上假髮，然後把以往與母親合照的相片，貼在臥房的牆上，二年後，他畫了母親的人像，這些作品一九七五年一月出現在《藝術在美國》雜誌的封面。之後他也曾經複製了幾種不同的版本，全都留在自己身邊，從不出售。

與膽囊病抗爭

安迪・沃荷與大批人馬一九七三年夏天在羅馬拍片，六個星期他出品兩部影片，每片預算三十萬，是一項國際性的合作，全由英、法、德出資，其中有蘇菲亞・羅蘭丈夫參與，而由安迪・沃荷監製。這是一項穩賺的生意，將來賣座好，還可以分得紅利。他們在義大利與歐洲的演員工作，得到不少專業的知識與經驗。安迪・沃荷在海外的表現，全然是另一個人。

在義大利，安迪・沃荷像是個大人物，受人重視與尊敬，對他評價之高，是在美國聽不到的。

同年八月初安迪・沃荷在羅馬與伊麗莎白・泰勒相識，她約他去家裡用餐，安迪・沃荷回敬以豪華午餐。六日所有拍片人員一起慶祝老板四十四歲生日。

雖然事業上一帆風順，遺憾的是安迪・沃荷家的家傳毛病——膽囊病開始發作，跟他父親一模一樣。醫生早就勸他割除，安迪・沃荷聽到要動手術，早已心寒，醫院是他拒絕再去的地方，從此與病痛搏鬥，直到生命最終。

早在一九六九年的冬天，安迪・沃荷就發行了一本地下電影雜誌，名為《訪問》（Interview），都不暢銷，他曾想過要停刊。等到巴伯（Bob Colacello）當了主編，局面全部改觀，反而變成安迪・沃荷企業公司最主要的利器。《訪問》的影響力改變了雜誌事業，當今不少美國知名雜誌如《人們》（People）、《時代》

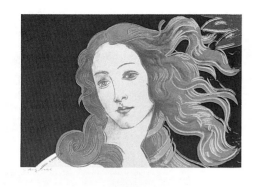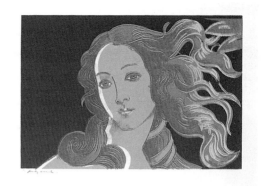

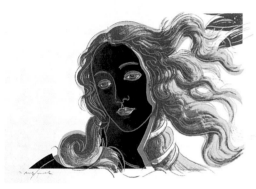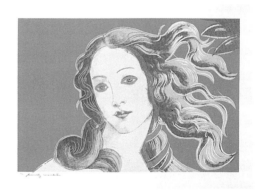

文藝復興繪畫（維納斯的誕生，波蒂切利，1482） 1984年 四張版畫圖輯：Arches Aquarelle紙（冷壓）
81.3×111.8cm（全）；63.5×94cm（圖）

（Time）、《新聞週刊》（Newsweek）的走向也受其影響。原來該
雜誌訪問的對象主要是演員，以後擴充為名人（不管是何種行
業），每期都由安迪・沃荷主訪，同時刊出照片，訪問都留下錄
音。拍立得照相機與精製錄音機便是安迪・沃荷的工作夥伴，隨
身攜帶。

　　一九七三年至一九七六年間是安迪・沃荷最活躍的時期，他
將工廠的新形象，透過文字介紹給廣大的讀者。他介紹的名人也
就成了該期雜誌的封面人物。雜誌不只發行美國，從歐洲又流傳
日本，巴伯將雜誌與繪畫、電影結合，使得安迪・沃荷變成當代
最知名的人物，他的王國益加堅固。

　　與歐洲合作的第一部電影「作法自斃」（Dlesh for
Frankenstein），前二個月賣座超過一百萬，同時在一百五十家影

院放映。第二部電影「冷血」（Blood for Dracula）更是驚人，一個月已賺入一千萬。歐洲投資人非常高興，世界的收益是二千萬元，光在美國就有四百萬。安迪‧沃荷分得多少紅利，無人得知，這也是他的下屬非常不滿的地方，賺了那麼多錢，卻從來不分點小利給出力的人。

一九七四年八月，安迪‧沃荷決定租下公司對面的大樓，使得「安迪‧沃荷企業公司」旗下的所有業務，全部集中一處，那就是百老匯街八六〇號整棟的三層樓。這裡不但裝設安全系統，且有閉路電視。安迪‧沃荷用畫和先鋒電子公司（Pioneer Electronics）老板交換了全套的音響系統。

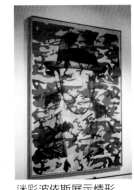

迷彩波依斯展示情形

安迪‧沃荷企業展翅飛翔

搬了新家，企業發展進入最佳狀況，福里德變成了重心，巴伯地位也漸漸重要，他具有特殊才華，是安迪‧沃荷所不及的。巴伯能寫、能說、能編，在喬治城大學主修外交，也是哥倫比亞大學電影評論碩士，其出身中上家庭，頭腦清楚，記憶尤佳，有他在，安迪‧沃荷可以不必帶錄音機。人又長得一表人才，與上流社會的人物交往，就要有順眼的跟班。在巴伯二十五歲的生日時，安迪‧沃荷送了他鑽石項鍊。安迪‧沃荷能結交權貴名人，巴伯功勞不小。

安迪‧沃荷的人像畫越來越成功。他能針對顧客需要，在背景、顏色、組成方面下工夫，同一張絹印就會產生意想不到的效果，這也是為什麼所有畫家都懂得絹印程序，而沒有一個做得比安迪‧沃荷好。他的畫展常常是五十張同一題材，而有令人驚異的呈現。安迪‧沃荷的畫冊也是如此，許多愛畫的人也爭相購買。由於訂購畫的人很多，安迪‧沃荷每天下午多半在趕工，連聖誕節都在做，他對於交易很重視，信用第一，絕對在限期內完工。

巴伯不只全權處理雜誌業務，同時也進行國際性友誼的建立。伊朗大使的歡迎與歡送宴會是由安迪‧沃荷企業公司主辦。

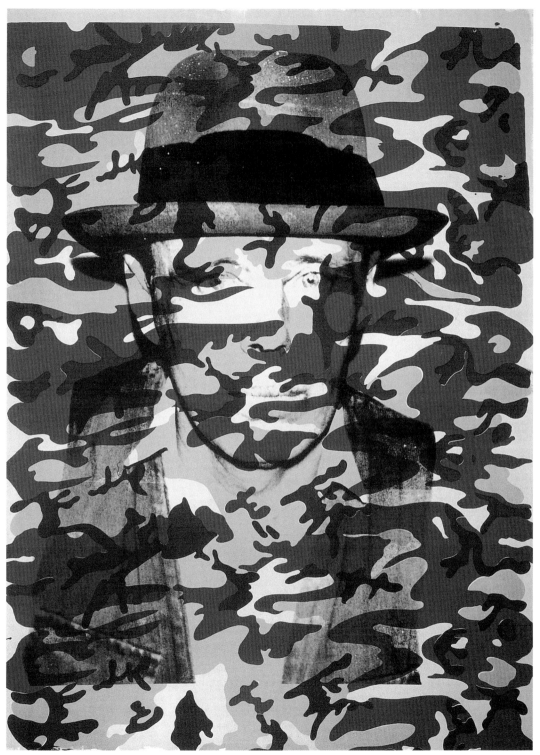

迷彩波依斯　1986年　合成聚合塗料、絹印、畫布　254×203.2cm　匹茲堡安迪・沃荷美術館藏

菲律賓總統馬可仕夫人伊美黛在紐約的活動,《訪問》雜誌都能
預知其行蹤。她邀請安迪‧沃荷訪問菲律賓,但由於當地共產黨
太活躍,畫家不敢去。義大利大使調往俄國的盛大晚宴,也是由
安迪‧沃荷企業公司包辦。

　　一九七四年十月中旬,安迪‧沃荷開始進行新的國際性宣
傳,三個星期分別要去巴黎、米蘭和東京。隨行人員有福里德、
巴伯和安迪‧沃荷男朋友傑德(Jed Johnson)——年輕、漂亮,
口才很好,長得像是歐洲時裝模特兒。尤其是在東京機場一站,
數百位新聞人員守候,因為梅西(Macy)百貨公司在東京揭幕,
畫展是由其主辦。

　　十一月中安迪‧沃荷從日本回來後又與馬可仕夫人在紐約官
邸茶敘。她除了政治任務,就是大採購,包括鞋、珠寶與藝術
品。兩天後,兩人又相約在中國大使館見面,原來是馬可仕夫人
邀請製片人安迪‧沃荷,觀看她訪問中國大陸的宣傳短片。內容
除了與毛澤東見面,其中還有不少與江青同行的鏡頭。下一次見
面是伊美黛邀請安迪‧沃荷參加第五街的「菲律賓文化中心」揭
幕,當天戶外的抗議喊叫「伊美黛滾回去!」之聲始終不停,室
內則有眾多的保安人員與伊美黛的貼身侍衛。

　　所有這些重要的場合,巴伯必隨安迪‧沃荷身側,讓他安
心,而安迪‧沃荷也從來不發表演講。經過巴伯接洽,安迪‧沃
荷的下一步是到白宮。

　　一九七五年五月十五日,安迪‧沃荷、傑德、巴伯由紐約坐
火車到首府華盛頓,住進水門大飯店。福特總統夫婦親自接待所
有來賓,直到清晨二點才回到旅館,並透過朋友介紹,認識了總
統二十三歲的兒子傑克(Jack)。安迪‧沃荷很快有了第二次訪問
白宮的機會,而且非常成功,參觀了每個房間,沒有其他賓客,
他與傑克做了訪問錄音,同時在雜誌刊登。

　　九月《安迪‧沃荷的哲學》(The Philosophy of Andy Warhol)
出版,為了推銷、宣傳、造勢,安迪‧沃荷安排了十六天全美九
大城市的作者簽名活動。美國境內的新書宣傳旅行結束後,他接
著造訪法國、義大利、英國。

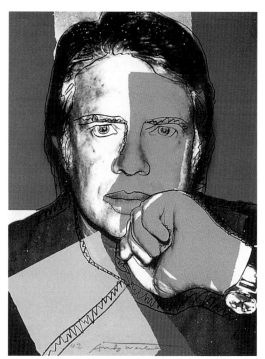
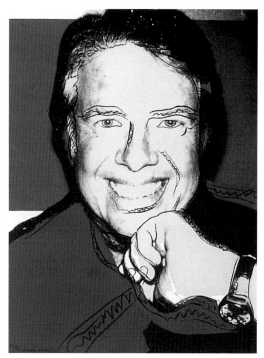

吉米・卡特（一） 1976年 版畫：Strathmore
Bristol紙 99.7×74.9cm

吉米・卡特（二） 1977年 版畫：Strathmore
Bristol紙 99.7×74.9cm

　　一九七五年底，安迪・沃荷搬進花了三十一萬的新屋，這是
他一生中第一次真正擁有自己的房子。這一區跟國務卿季辛吉與
洛克菲勒家族住得很近。安迪・沃荷將整棟房子刷新佈置，每天
都有新的收藏品入屋，像是家具、水晶、瓷器、地毯、壁飾，房
子的空間越來越小了。他雇用兩位菲律賓女傭，同時有非常嚴密
的安全系統。用餐都在廚房，這是他最喜歡的一間。

　　安迪・沃荷以畫幅大小決定價錢，從八千到八萬，如果直接
向工廠購買，可有三分之一折扣，而畫商是半價批得。這項作法
雖令畫商憤怒，不過畫商擔心他們如果過分抵制，安迪・沃荷會
做得更絕。

幫助卡特競選總統

　　一九七六年六月，在紐約的寇克（Coe-Kerr）畫廊展出安
迪・沃荷與美國寫實派大師魏斯（Andrew Wyeth）與安迪・沃荷

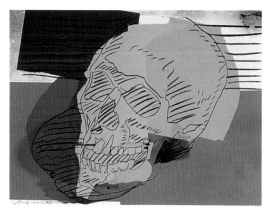
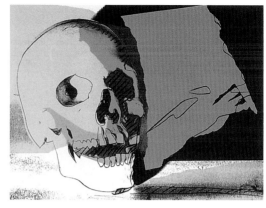
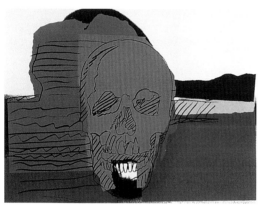
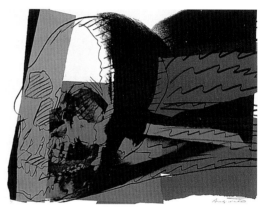

骷髏頭　1976年　四張版畫圖輯：Strathmore Bristol紙　76.2×101.6cm

相約互畫的畫像，這是美國畫壇的盛事，異常轟動。魏斯，出身自藝術家庭，其父也是有名的插畫家。他的兒子傑米（Jamie Wyeth）當時已是年輕一輩中的繪畫好手。安迪・沃荷先認識了傑米，然後見他父親，而有了這次的合作。事後安迪・沃荷去賓州的老家拜訪前輩，暢談甚歡。魏斯至今仍被認為是美國畫家中最有風度、見地與原則的藝術家。

　　一九七六年四月安迪・沃荷一行到了拉斯維加，住進了當時號稱全世界最大的旅館「MGM大飯店」，有二千一百間房間之多，當時大歌星保羅・安卡（Paul Anka）正在駐唱，安迪・沃荷是去送畫收錢的。

　　他們行程緊湊，並沒有什麼空檔，經過巴伯的安排，先是在倫敦待了兩個星期，七月到達伊朗，在希爾頓大飯店舉行盛大的

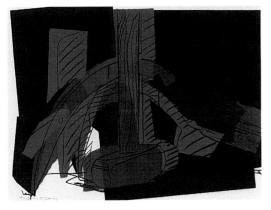
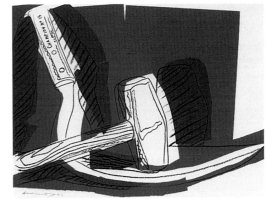
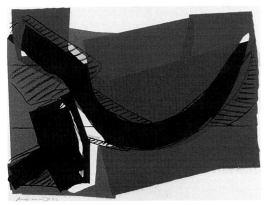
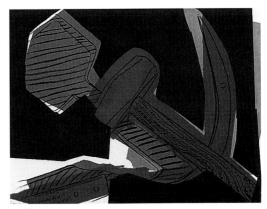

鐵鎚與鐮刀　1977年　四張版畫圖輯：Strathmore Bristol紙　76.2×101.6cm

歡迎會。

　　由於馬不停蹄的國內外旅行，安迪‧沃荷服用的藥丸越來越多，膽囊問題更加嚴重，而小時候的皮膚變色症也一併發作。

　　八月他們回到紐約，安迪‧沃荷受《時代》雜誌所托，繪製
圖見139頁總統候選人吉米‧卡特的人像，而得到的贈品是卡特親自簽名的兩包花生。

　　安迪‧沃荷絹印卡特人像一百張，每張售價千元幫助籌款。這一次他喜歡卡特有鄉土味的微笑，結果卡特獲勝。二月安迪‧沃荷一行受邀赴白宮午餐，在參觀辦公室時，他們把桌上印有「白宮」的便條紙、鉛筆、筆記本帶走。到了旅館，安迪‧沃荷叫他們全拿出來，變成他的收藏品。

　　一九七六年秋天，安迪‧沃荷選擇「鐵鎚和鐮刀」爲繪畫主

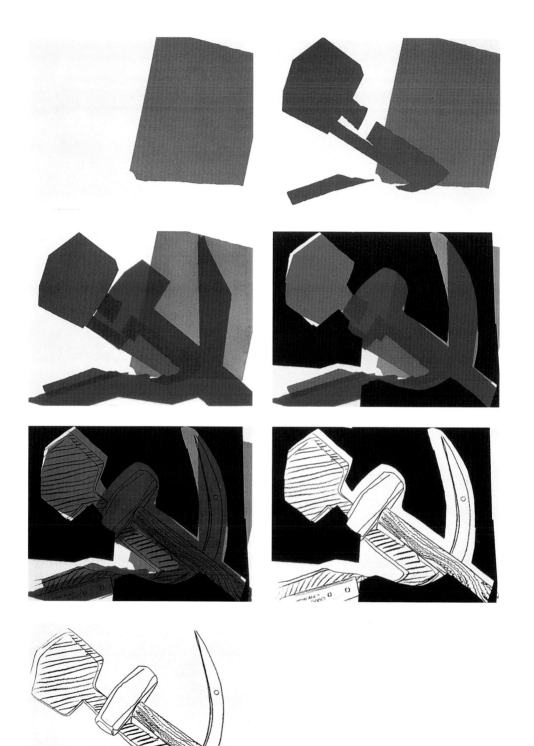

鐵鎚與鐮刀　1977年　七張版畫圖輯：Strathmore Bristol紙　76.2×101.6cm

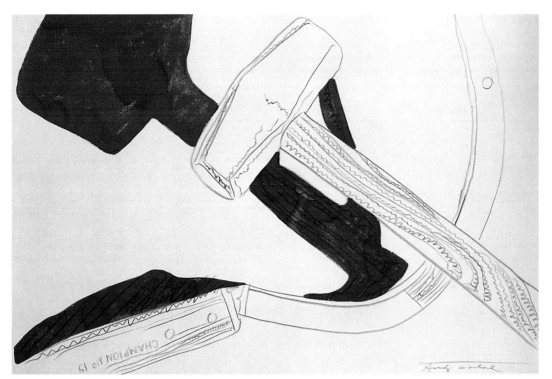

靜物（鐵鎚與鐮刀）　1976～1977年　石墨、苯胺染料畫　70.5×104.1cm　匹茲堡安迪・沃荷美術館藏

題，那是得自於在羅馬看到牆上這些共產黨標誌的靈感，他覺得很好看，所以帶回美國。安迪・沃荷把它轉換成絹印而強調它的形狀與陰影，用海棉沾顏料擦拭大量生產。第二個系列是骷髏，原件是在歐洲買的，安迪・沃荷整個冬天都在進行繪畫。

次年一月「鐵鎚與鐮刀」在李奧・卡司特里的畫廊盛大推出。而在義大利的展期取消，因為他們怕被丟炸彈自找麻煩。

從七○年代，安迪・沃荷開始受到搖滾樂界尊崇，「滾石樂隊」（Rolling Stone）從英國來新大陸發展，安迪・沃荷將房子租給他們做排演之用，並幫忙設計唱片封套。

一九七七年一家新的俱樂部「54工作坊」開張，很快地此地成為一處出名的夜總會。安迪・沃荷變成常客，他把俱樂部當做是第二辦公室，雇人、訪問、宴客都在那裡，而防衛甚嚴的會員制度，一般人是進不去的，安迪・沃荷到了裡面才發現全是名人。雖然大家都喝得爛醉，但安迪・沃荷只是淺嘗。那些人酒後

吐眞言，到隔日就後悔了，希望安迪・沃荷退回或是毀掉錄音帶。他喜歡聽女人講性生活，伊麗莎白泰勒曾經做過傻事，她一聽到安迪・沃荷去世，就趕快打電話給福里德，希望銷毀她的訪問錄音。

驚喜的聖誕禮物

　　一九七七年卡特總統的就職大典，特別於晚間表揚五位傑出畫家，安迪・沃荷是其中之一。巴伯亦陪同前往。安迪・沃荷對白宮的家具最感興趣，卡特的母親獨對安迪・沃荷有好感。後來她接受安迪・沃荷的邀請在「54工作坊」晚餐，她發現爲什麼竟是男孩跟男孩跳舞，而一大堆女孩在另一邊。到了年終安迪・沃荷爲她畫像。

　　有一位生意人理查（Richard Wiseman）非常熱中運動，他要求安迪・沃荷畫十位最有名的運動明星，酬勞是八十萬元。其中美式足球明星辛普森（O. J. Simpson）後來成爲殺妻嫌犯。

　　時間越來越不夠，安迪・沃荷做什麼事都是快速進行，他利用拍立得爲一百人照相，絹印手續繁複，他只做最後一道的畫龍點睛工作，簽上「安迪・沃荷」的名字就好。也常常整個晚上應酬，到太陽出來才上床。第二天醒後，他往往十一點去跳蚤市場，搜尋五元的便宜古董，並且非常有自制力，只待了一小時就去辦公室。

　　安迪・沃荷喜歡收藏，常常每次買二、三十種不同的古籍珍本，都是一、兩百年前各種歐洲文字的版本，約有幾千冊，這只是其中的一項，至於搜羅對象，都隨他興之所至。據福里德的估計，在安迪・沃荷的最後十年，大約每年要花一百萬在收藏上頭。別人不要的，都是他的寶藏，這也是爲什麼他死後的收藏拍賣總價應該要扣掉一千萬的成本費。紐約的美國民俗藝術博物館曾爲安迪・沃荷的收藏舉辦展覽。

　　一九七七年夏天，安迪・沃荷有了新構想，整個秋冬他都在工作，主要的模特兒是魏克特（Victor Hugo），別人畫裸像是全

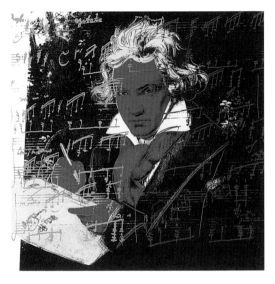

貝多芬　1987年　四張版畫圖輯：Lenox Museum紙版　101.6×101.6cm

身，安迪‧沃荷只畫男性重要部位，像是屁股、陰莖、大腿骨，而且都是特寫鏡頭。幾個月中安迪‧沃荷用拍立得照了好幾百張，有時候還找來街上的男孩拍下體。原來安迪‧沃荷稱這系列為「小便繪畫」（Piss Painting）的作品，不敢在紐約公開。第二年他將這些作品送到歐洲，獲得很好的反應。

這年的聖誕節安迪‧沃荷花了不少時間，按照名單為很多朋友買禮物。整個公司所有員工，每人都有一份禮物，大家都很驚

光影（一）　1979年　六張版畫圖輯加亮粉：Arches88紙　109.2×77.5cm

喜。價值上千的畫作，給雜誌社同仁的錄音機或是拍立得相機，
年終舞會更是長達一週。

長壽食物與防彈夾克

　　一九七九年一月二十九日紐約的漢勒（Heiner Friedrich）畫
廊開始展出安迪・沃荷的「光影」（Shadows），預展時已銷售一
空。一○二張畫中，八十張爲迪亞藝術基金會（Dia Art
Foundation）以一百六十萬購得。三月「骷髏」系列在米蘭展覽，

光影　1981年

光影（二） 1979年　六張版畫圖輯加亮紙：Arches88紙　109.2×77.5cm

四月「人體軀幹」裸畫在加拿大溫哥華。五月其他幹部在歐洲的
馬德里、巴塞隆納、蒙地卡羅、巴黎爲新片上映宣傳。六月回到
紐約，在火島海邊別墅宴請紐約地區的大亨們。七月安迪・沃荷
又飛倫敦。八月六日在「54工作坊」慶祝安迪・沃荷生日，主人
送他一雙溜冰鞋，五千張飲料券，還有一大包裝滿一元紙幣的垃
圾袋。這時候的安迪・沃荷企業已經是邁入國際性的千萬生意大
公司了。

　　《安迪・沃荷的眞相》（Andy Warhol's Expoure）正在付印，
他收集了許多慶功的照片和一些閒聊的文字，委由派德（Pat

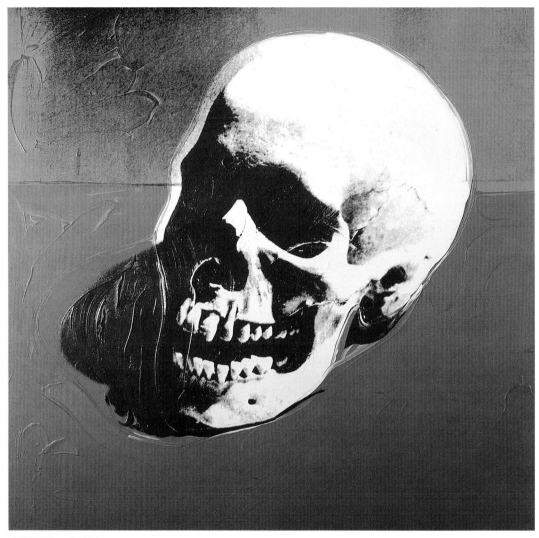

人頭骷髏　1976年　183.2×204.5cm

Hackett）主筆。書本在十月上市，安迪・沃荷安排了歐美二十五
個城市的宣傳活動，同時電視台放映安迪・沃荷自傳性的介紹，
共印了二萬五千本。金色的特藏本每本賣五百元，附有作者簽名
的石版作品。

　　安迪・沃荷不善言辭，尤其是現場訪問，頂多回答一兩個
字。他曾經在四十五分鐘的專訪中，沒說一個字，連招呼都沒
有，看來安迪・沃荷善於藏拙。可是宣傳又那麼重要，因此安

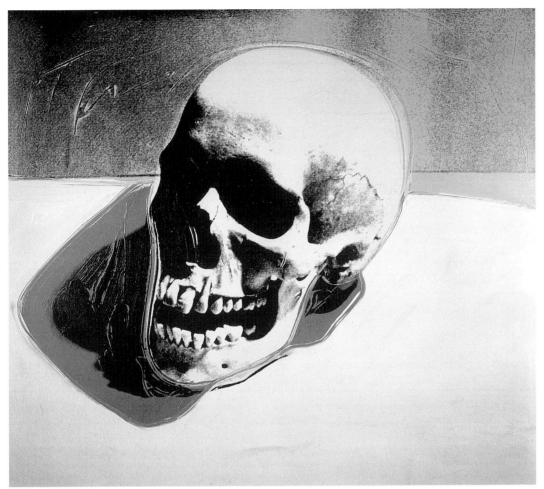

骷髏骨　1976年　合成聚合塗料、絹印、畫布　183.5×203.8cm　斯圖嘉福羅林區藏

迪‧沃荷決定自己購買有線電視時間，從一九七八年到一九八〇年間，每週半小時。

　　一九七九年十一月十九日，惠特尼美術館舉行了安迪‧沃荷五十六幅人像特展，佔用了整個四樓的場地。門票（包括香檳酒會）五十元，由於展出人像都是各界領袖、明星與名人，他們同時出現在會場，一時冠蓋雲集。

　　一九八〇年安迪‧沃荷有了新計畫，稱之「反轉」（Reversals），把他在六〇年代間最得意的作品，像是夢露像、花卉、夢娜麗莎、電椅和毛像，再用負片製成絹印，使得畫面出現

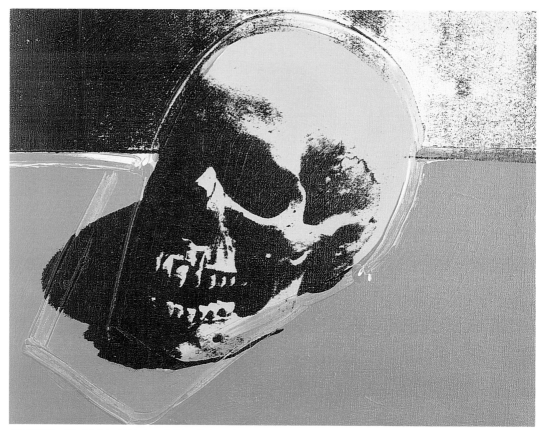

橘色骷髏　約1976年　壓克力、絹印、墨水、畫布　38.1×48.3cm

較多的黑色。

　　自從一九七五年開拓了德國的人像畫市場後，安迪・沃荷每年都要抽空去訪問。一九八〇年也不例外，他也順便安排歐洲的巡迴展。四月從義大利的那不勒斯開始，五月轉向慕尼黑，六月幾內瓦（Geneva）。

　　派德又爲安迪・沃荷編輯了另一本新作《普普主義》，四月在紐約發行。

　　爲了保養，安迪・沃荷改吃長壽食物和維他命C、E、B，並且請了健身老師每天到工廠來一同做運動，希望改善中高年齡出現的老態。他越有錢越愛惜自己，發了奇想，又買了件防彈夾克。

　　一九八一年雷根總統就職大典，安迪・沃荷帶著巴伯前去。

不久，巴伯聘用雷根媳婦在雜誌社工作，由保安人員護送她上下班，因為怕被黎巴嫩人綁架。透過她的安排，總統夫人的照片與訪問，第一次出現在十月份的雜誌上。

《訪問》雜誌在一九七八年開始獲利，而巴伯從中可以獲得百分之二十五的紅利，他希望擴大雜誌業務，安迪・沃荷卻害怕其權力過大，於是兩人之間開始有了摩擦，尤其是雜誌給安迪・沃荷帶來直接與間接的財富後，巴伯希望增加紅利。安迪・沃荷認為有一天雜誌社會被他吞掉。他決定等找到了能力適當的人選後，不再受他的脅迫。

一九八三年二月巴伯正式離去。還差兩個月就滿十三年的賓主關係中斷。小他十九歲的巴伯，在一九九一年出版了《可怕的人》（Holy Terror）描寫這段內幕。《紐約時報》評為「不但寫得好，觀察更是入微」，因為巴伯從第一天進安迪・沃荷圈子就開始寫日記。

藝術經銷商雷諾（Ronald Feldman）請安迪・沃荷畫十位猶太人的像，代表二十世紀成功的範例，其中有科學家愛因斯坦與心理學家佛洛伊德等人，總價是三十萬元。由於第一筆生意順利成交，雙方又有第二項計畫，也是十個人，名為「美國的神祕人物」，包括有超人、米老鼠、山姆叔叔等等，這些都是安迪・沃荷少年時代的偶像。

一九八二年一月安迪・沃荷根據他早年手繪的一元紙幣，完成了一系列的絹印，當在李奧・卡司特里畫廊展出時，一張也沒賣掉，這是他近年來少有的現象。三月六日移到巴黎展出，竟有意想不到的收穫。十月十五日又在德國揭幕，同樣是好彩頭，有人笑稱道這可能是歐洲人喜歡美鈔。十二月十六日在西班牙的馬德里舉辦「槍、刀、十字架」的畫展。所有作品被一個有錢的女人買去，據說她的丈夫大為生氣。安迪・沃荷收集多年的古董槍，全在這次展覽派上用場。

一九八四年十月，最具影響力的《曼哈頓》生意雜誌對安迪・沃荷作了評論剖析，估計他的財富應在二千萬美金以上，一年進帳三百萬到五百萬，三分之二來自藝術品，三分之一是由其

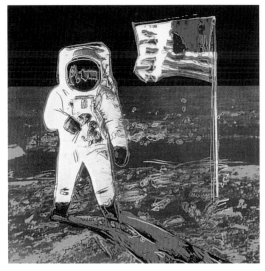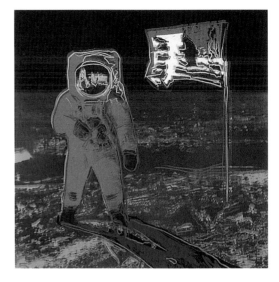

月球漫步　1987年　二幅版畫　96.5×96.5cm

他事業獲利。安迪‧沃荷在亞利桑納州買了土地，準備擴張工廠的新地盤，這時候他已經擁有了四棟房子。

孤獨隨財富增長

　　一九八四年八月他開始每週去看安德魯（Andrew Bennsohn）醫生，他是脊椎指壓治療師，特長是能去除壓力。琳達（Linda Li）是一位研究營養的專家，也是安迪‧沃荷每週要去報到的地方。另有卡倫（Karen Burke）醫生幫他消除臉上皺紋。現在安迪‧沃荷喜歡上醫生，因爲可使他的身體變得年輕而有活力。

　　一九八五年十月十二日安迪‧沃荷出現在「愛之船」影集中，因爲製作人杜格（Doug Cramer）是加州的大收藏家，當他與安迪‧沃荷午餐，邀請安迪‧沃荷參加電視演出。爲了錄影，安迪‧沃荷在影城待了十天，這時沒有一個明星比他出風頭，照片全被其他明星們搶光。安迪‧沃荷爲杜格和他朋友畫像。

　　安迪‧沃荷變成了售貨員。英國、義大利、德國、日本和澳洲，就跟美國其他都市一樣，到處去接生意，然後送貨。他的錢

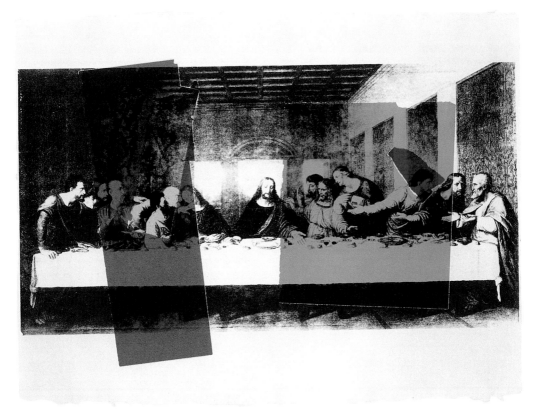

最後的晚餐　1986年　貼圖、絹印　60.3×79cm　匹茲堡安迪・沃荷美術館藏

財越來越多，而孤獨的時段越來越長。安迪・沃荷晚上回家躺在床上看電視，或是把指甲油塗滿手腳，再不然對著鏡子試戴他的四百頂假髮，決定次日該選那個。

　　一九八六年三月安迪・沃荷與福里德到了巴黎，爲他的「自由女神雕像」畫展揭幕，這也是慶祝法國人民送給美國禮物百年紀念的活動之一。

　　安迪・沃荷越來越恨假日，因爲美國假日都放在星期一居多，大家都跑光了，他沒地方可去。碰到感恩節、聖誕節、復活節他就參加服務「沒家可歸人的晚餐」，幫忙倒咖啡、綁垃圾，做得很高興，因爲這總比一個人在家有意思。接著去教堂參加子夜彌撒，與眾人度過一夜。

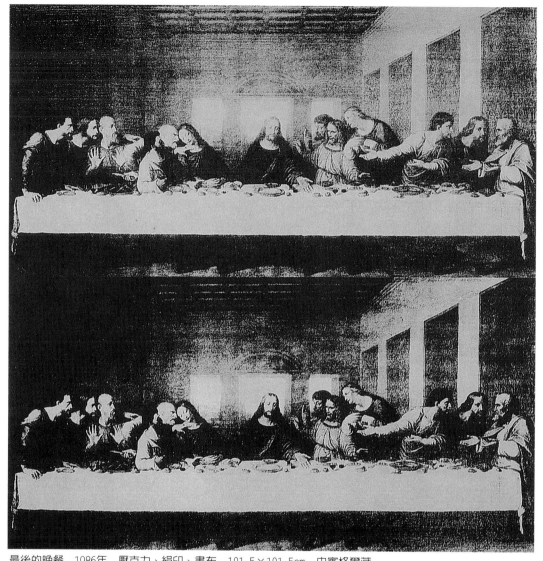

最後的晚餐　1986年　壓克力、絹印、畫布　101.5×101.5cm　史賓格爾藏

成為世界最著名的畫家

　　一九八六年安迪・沃荷開始畫宗教題材，像是〈最後的晚餐〉。
夏天，他繼續進行一系列的自畫像。事實上他的自畫像從沒停
過，這一次更特殊，加了迷彩（Camouflage）的背景，使同樣的
畫更有看頭，而變化無窮。喜歡的人認為安迪・沃荷在施法力，

圖見161頁

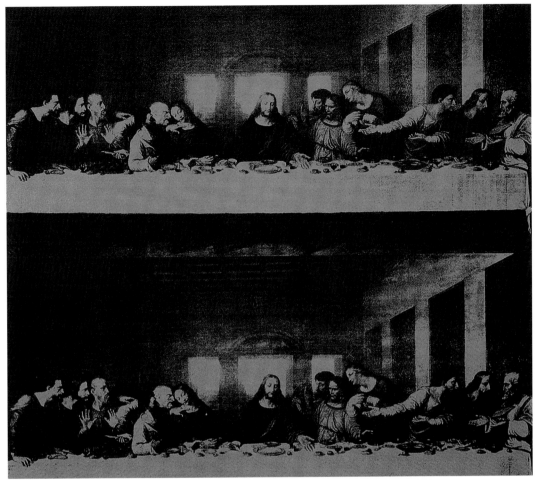

最後的晚餐　1986年　壓克力、絹印、畫布　101.6×101.6cm

也有的人認為像是死人面具。創新是藝術上追求的第一目標，何況安迪・沃荷正在熱頭上。老家的「卡內基美術館」首先購買。

「自畫像」於七月八日在倫敦的畫廊揭幕。被譽為「普普王」的安迪・沃荷，有了新頭銜：「全世界最著名的畫家」，也是藝術界的英雄，因為他挽救藝術，使藝術走入大眾，而紐約的部分同行都認為他是在摧毀藝術，讓藝術走入墳場。

從英國回來，他呈現出一種從未有的平靜，這是他十多年來第一次自己上台報告籌畫過程，同時從頭到尾，獨挑大樑。版權、專屬權、肖像權、專賣權的這些權益，在那個時代也許不太重視，而安迪・沃荷很多繪畫題材，來自報章雜誌的圖片、照

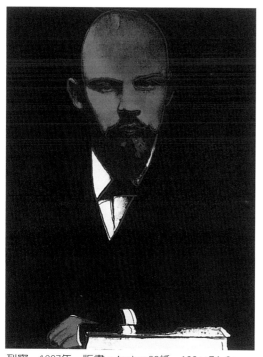 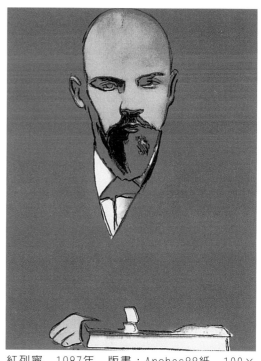

列寧　1987年　版畫：Arches88紙　100×74.9cm

紅列寧　1987年　版畫：Arches88紙　100×74.9cm

片，他都沒有徵求別人的同意，這種情形一直延續了三十年之久，慢慢地有人發現這跟盜版沒什麼兩樣就控告他，最後往往都以賠錢了事，反正已經賺夠了。由於國際聲名的擴張，題材也就延伸到海外。最嚴重的一次是一九八四年他重繪孟克（Edvard Munch）的名作〈吶喊〉，被挪威的奧斯陸市政府控告，官司纏訟多年。而安迪・沃荷不知收斂，他把文藝復興時代的名畫，一一變成絹印的內容，歐洲很多博物館也不知道該如何處理。

　　一九八七年初〈最後的晚餐〉在米蘭展出。「列寧畫像」系列，一個月後在慕尼黑陳列。而在紐約的羅勃（Robert Miller）畫廊的「手繪影像（1960～62）」揭幕，安迪・沃荷最早的作品，真的是一筆一筆自己親手繪的，自從用了絹印後，這些手繪圖畫反而更有價值。十一月五日的拍賣會，過去沒人要的〈一元紙幣〉，經過重組，變成〈二百張一元紙幣〉，售出三十八萬五千元美金的

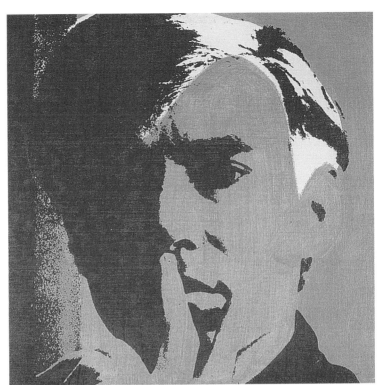

自畫像　1942年　鉛筆素描
48.3×34cm
史坦那・約翰太太藏

自畫像　1966年　油彩、絹
印、畫布　60×60cm（上圖）

自畫像　1966年　油彩、絹
印、畫布　56×56cm（下圖）

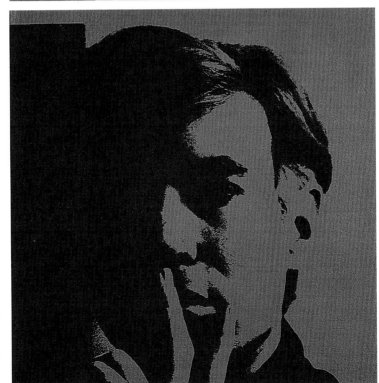

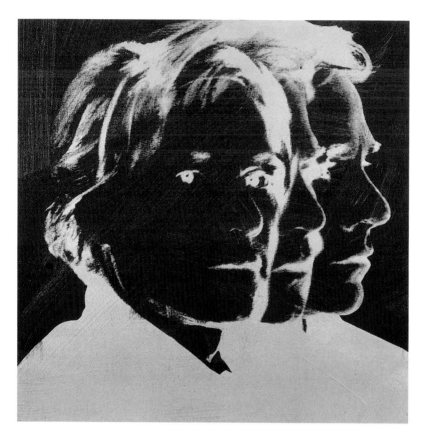

自畫像　1978年
壓克力、絹印、畫布
106×106cm
薩爾茲堡Thaddaeus
Ropac畫廊藏

高價。

　　爲了繪畫與雜誌所需，所拍的拍立得照片，也在一九八七年
一月於紐約展出。他從幾千張照片中挑出三十年的代表作，銷售
之好，令很多著名攝影師嫉妒不已。

　　兩個星期後的一月二十二日安迪·沃荷趕到米蘭，參加「最
後晚餐」的揭幕，過去的得力助手都走了，只有自己獨撐大局，
現場三千人要他的簽名，整整四個小時他滿足觀眾的要求，因爲
再也沒有人幫他擋駕了。他回到旅館再也沒出門，躺了兩天，膽
囊的痛苦才稍減。

該說再見的時候

　　一九八七年一月，安迪·沃荷膽囊開始作怪，時好時壞，如

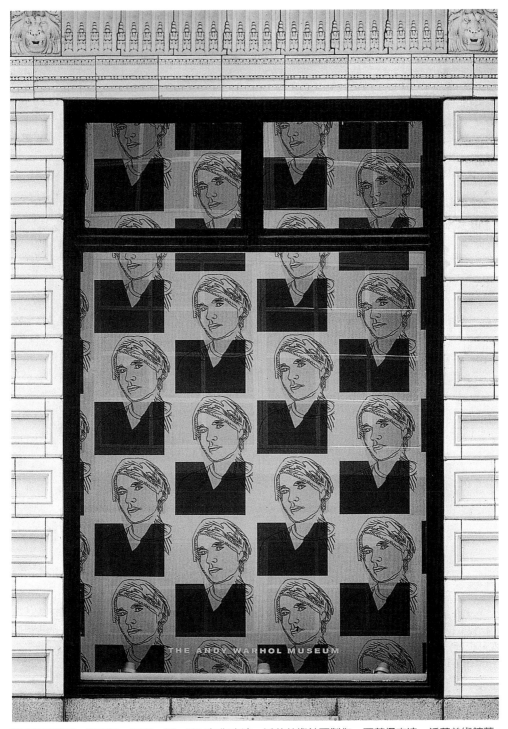

自畫像的壁紙　1978年　絹印、紙　1994年為安迪・沃荷美術館再製作　匹茲堡安迪・沃荷美術館藏

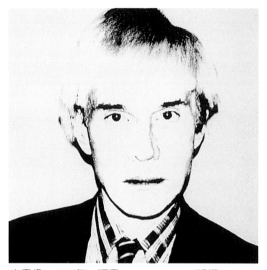
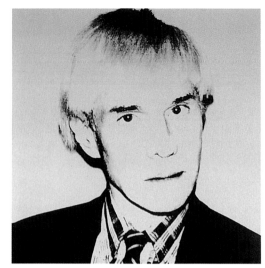

自畫像　1982年　版畫：Lenox Museum紙板　96.5×96.5cm

果不動手術會威脅生命。二月的幾個禮拜，他取消了所有晚上的活動，回家躺在床上。二月十四日的週末都沒出門。星期一在家下樓梯時，安迪・沃荷覺得肚子非常奇怪，就沒有上班。星期二他和助手去為服裝秀的模特兒拍照，還沒拍完已經不支倒地。星期三去醫院徹底檢查，發現膽囊已經腐壞要盡快拿掉。星期四他全身發冷，用特殊儀器掃描，才發現膽汁已流滿體內，再也不能等了。星期五安迪・沃荷進了紐約醫院，星期六動手術，定星期日出院，安迪・沃荷的朋友與親人沒有一個人知道這件事。

　　星期五下午要去醫院時，安迪・沃荷把最重要的一些有價值的東西鎖起來，還和人約好在星期天晚上去看芭蕾舞，朋友會開車去接。

　　安迪・沃荷不想讓人知道他來開刀，所以在醫院用的是假名鮑勃・羅伯（Bob Robert）。十五個小時的準備工作後，正式開刀是在星期六的早上八點四十五分至中午十二點十分。又花了三小時觀察，在下午三點四十五分回到十二樓的私人病房。晚間九點三十分，安迪・沃荷還與管家通電話。

　　從星期天晚上到清晨，由院方派了專門看護，不料五時四十五分時看護發現安迪・沃荷臉色轉綠，脈搏非常微弱，也叫不醒

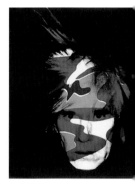

自畫像　1986年

160

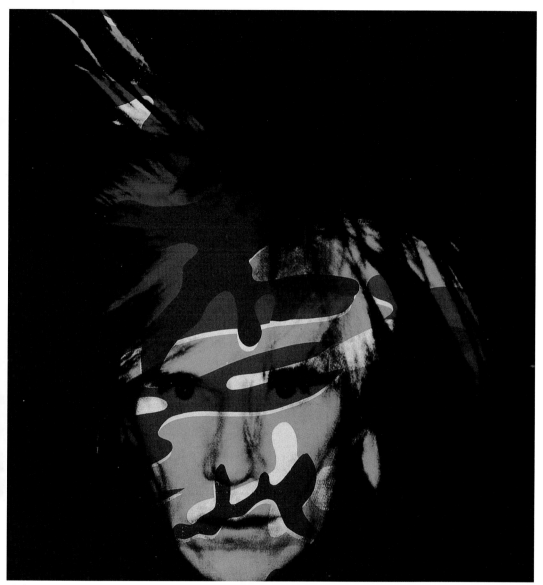

自畫像　1986年　101.6×101.6cm

他，報告護士長後，覺得像是中風，急救小組趕來時，管子已經插不進喉管。六點半宣布死亡。星期天有線電視中午已經播報了安迪・沃荷的死亡，星期一的早報登的都是他死亡消息。

　　在星期一早上七點福里德與律師愛德華（Edward Hayes）由保安人員陪同，到了安迪・沃荷住的地方，公開安迪・沃荷的遺囑：以他大部分財產成立「安迪・沃荷視覺藝術基金會」。《訪問

月刊》與「安迪‧沃荷企業公司」成立非營利機構，繼續維持，任命福里德爲財產執行委員會的主席，他和安迪‧沃荷的兩位哥哥，每人各得二十五萬元。

兩位兄長當夜飛到紐約。福里德催促他們趕快簽字，否則可能被否決繼承權。第二天清晨，他們帶著安迪‧沃荷遺體回到匹茲堡，葬在父母旁邊。

足足花了兩個月，安迪‧沃荷四層大樓內的收藏才由電腦登錄完畢，共計超過一萬件。四月委由蘇富比公司拍賣，這場拍賣會有六千人登記參加，可是現場只能容納千人。拍賣公司原來的估價總額是一千五百萬，結果是變成二千五百多萬。

二年後的一九八九年二月一日，「現代美術館」在紐約舉行盛大的安迪‧沃荷回顧展，包括三百件安迪‧沃荷在各方面的傑作。同時從九個國家商借展示他在三十年間的成就。這是一次美國藝術界的大會合，千人的歡迎會幾乎網羅了所有愛他、恨他、共事過、互相攻擊過的藝術界工作人員。回顧展繼續巡迴，由芝加哥到倫敦、威尼斯，終於巴黎。

自畫像　1986年　石墨
筆畫　103.2×77.5cm
安迪‧沃荷視覺藝術基
金會藏

安迪‧沃荷美術館

一九九四年秋天，收到卡內基大學的邀請函，筆者去了匹茲堡，參加小兒新生的懇親會，在這整整兩天的活動中，有一項是遊覽市區，其中包括了「安迪‧沃荷美術館」。在那一期的校刊中，特別請了也是四十九年度畢業的老校友安可暖（Ann Curran）來介紹這位同班同學──安迪‧沃荷。

匹茲堡市區被三條河包圍，所以到處都是大鐵橋。河內屬於鬧市，河外多住家，而「安迪‧沃荷美術館」是在河外，緊靠大橋，停車沒問題，並有多線公車經過。這是一棟地面七層的大樓，原是一家音樂與樂器的製造公司，共有八萬平方公尺，經過四年籌畫，花了一千五百萬美元，終於在一九九四年的五月十六日開幕。

安迪‧沃荷美術館由三個不同單位組成，一是匹茲堡的卡內

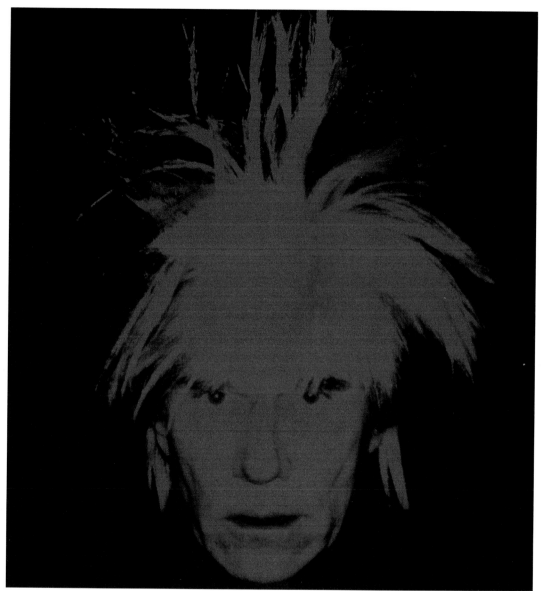

自畫像　1986年　合成聚合塗料、絹印、畫布　203.2×193cm　匹茲堡安迪・沃荷美術館藏

基學院（Carnegie Institute），一是紐約的迪亞（Dia）藝術中心，一是紐約的安迪・沃荷視覺藝術基金會，並於五年後，由卡內基學院獨自經營，成爲旗下的博物館之一。

現任的主任阿姆斯壯（Thomas Armstrong）原爲紐約惠特尼美術館的主任。而館長也是由卡內基美術館借調過來的法蘭西斯

（Mark Francis），經他的策畫，目前已有三千件藝術品可借參展。副館長布魯德利（Ellen Broderick）全心推廣教育功能。在這裡，每個週末都有針對教育性節目的安排。

　　每一層樓都有一個主題，也代表藝術家在這階段的重大貢獻，整個介紹是由底層往上隨著時間安排。

結語

　　安迪・沃荷的龐大事業都是經由別人的支持才得以鞏固，據分析，他的用人標準，條件非常簡單：

年輕：雇用二十歲上下的男孩較多，長相英俊則優先錄用，他的王國內沒有老人，只有他自己——以父兄自居。

任勞：本行外兼做雜務，清掃、搬運、宴客時也是侍者。

肯學：不拘學歷樣樣要學，從接電話到打字、送信、跑腿。

任怨：工作重、待遇低、時間長，甚而做義工。

　　往往當年輕小夥子們認清這位大偶像後，都另謀出路，所以都做不長。不過好處是新血不斷，工廠永遠年輕化，就像是訓練中心，期滿就走人。

　　安迪・沃荷成功並非偶然，當然有他的理由，大致歸納為：

- 名校畢業受過高等教育，當時畫家成名的很少是科班出身的。
- 腦筋靈活，學以致用，所有成功的繪畫技巧都是在學校應用過的。
- 突破傳統，求新求變，多開創、少追隨。他永遠是走在別人的前頭，懂得掌握先機。
- 同流不合污，自制力強。
- 個性溫和不與人爭，廣納眾言（管它是忠言、流言、逆言）。因此獻計上策的人很多，他也敢於嘗試。
- 含蓄不囂張，用錢節制。最大開銷是應酬和買古董，後者還是投資。當他成名後，應酬多為別人出錢。
- 藝術家出身，生意人頭腦。廣結善緣，三教九流，上自國王總統，下至販夫走卒都是朋友。

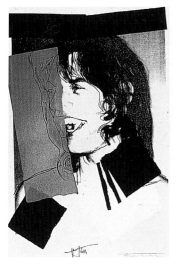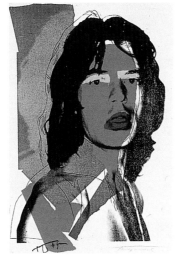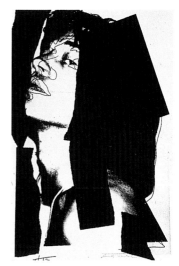

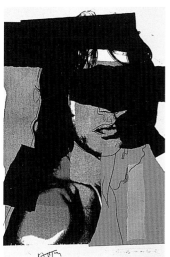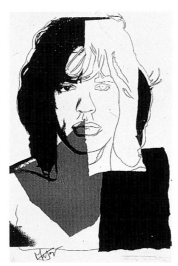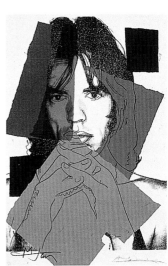

米克‧傑格　1975年　圖輯：十張版畫中六幅：Arches Aguarelle（粗）紙Rough　110.5×73.7cm

塔科馬港市圓頂中心之
花　1982年　版畫：
98.4×101.6cm，101.6
×152.4cm

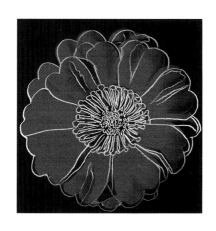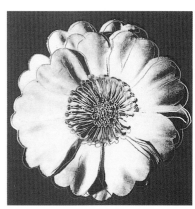

- 待人的方法有二，一是要巴結名人或有錢人；另是要利用有才華的年輕人。前者多金，後者有實力，所以他們的出錢出力，造就出他的成功王國。
- 經營理念，使得安迪‧沃荷企業成爲全球性的生意。包括：多用機器設備，追求現代化；成本少，人力眾，才會賺錢；推銷術要選對時間與地點，瞭解其間差異，開拓不同市場；社會結構不斷在變，作品一定要推陳出新。
- 精力過人，有工作狂。有理想、有目標，嘴巴雖不說，卻事實在做。
- 用錢買名，以名賺錢。成名致富，終身宗旨，善用別人長處建立自己的天下，這就是安迪‧沃荷的魔力。
- 從小奠定藝術觀念與基礎，母親影響力深遠。

【附註】安迪‧沃荷版畫印紙表

Arches　阿契斯紙。法國模製，100%棉，PH值中性，冷壓，水印。
Arches 88 Silksereen　阿契斯88絹印紙。法國模製，100%棉，PH值中性，熱壓，4邊毛邊，無水印為安迪‧沃荷特製。
Arches Aquarelle　阿契斯水彩紙。法國模製，100%棉，PH值中性，熱壓，冷壓，粗糙，4邊毛邊，水印，擊印。
Arches Cover Black　阿契斯封面黑紙。法國模製，100%棉，PH值中性，冷壓，4邊毛邊，水印。
Beckett High White　貝克特高白紙。美國製，機器製，100%棉。
Carnival Felt Cover　美國製，機器製，亞硫酸鹽質。
Cockerell　英國劍橋製造，平滑白紙或牛皮紙上以水沖淡的油墨上手工大理石花紋之什錦蜂窩型圖紋。
Colored Graphic Art Paper　彩圖美術紙。平面藝術設計師使用，有多種顏色。
Dutch Etching　荷蘭蝕刻紙。荷蘭模製，50%棉，PH值中性。
Essex Offset Kid Finish。機器製，100%棉，PH值中性。
Fabriano Tiepolo (CMF)。義大利模製，100%棉，PH值中性，冷壓，4邊毛邊，水印。
J. Green。手工製，100%棉，PH值中性，水印。
HMP。手工製，100%棉，PH值中性，水印。
Italia　義大利亞紙。義大利模製，50%棉，PH值中性，水印。
Lenox Museum Board。美國製，機器製，100%棉，PH值中性及磨光，冷壓。
Mohawk Superfine。摩霍克極細緻。美國製，機器製，PH值中性。
Moulin du Verger。法國手工製，100%麻，PH值中性。
Rives BFK　瑞福紙。法國模製，100%棉，PH值中性，平滑，4邊毛邊（30×40"），3邊毛邊（22×30"），水印。
T. H. Saunders Waterford。英國模製，100%棉，PH值中性，熱壓。
Somerset。英國模製，100%棉，PH值中性，（緞面）熱壓、（紋理）冷壓，水印。
Stonehenge。美國製，機器製，100%棉，PH值中性及磨光，冷壓，4邊毛邊，顏色：珍珠灰和白色。
Strathmore Drawing Series 500。美國製，機器製，100%棉。
Strathmore Bristol Series 500。美國製，機器製，100%棉，擊印。
Vellum　牛皮紙。美國製，機器製，亞硫酸鹽質。

<div align="right">韓華如（Ruth）譯</div>

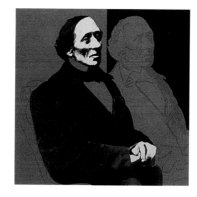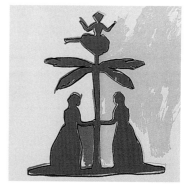

漢斯・克里斯丁・安德森　1987年
圖輯：四張版畫：Lenox Museum
紙板　96.5×96.5cm

迷彩　1987年　圖輯：四張版
畫：Lenox Museum 紙板　96.5
×96.5cm

安迪・沃荷寓所收藏品拍賣

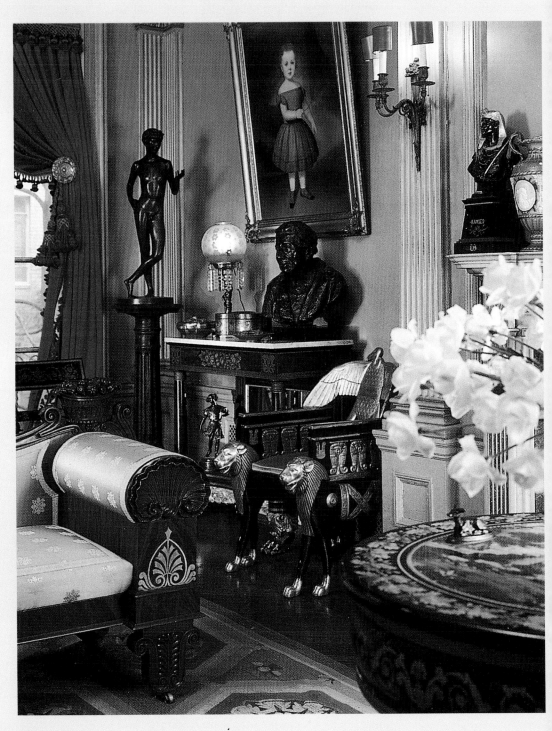

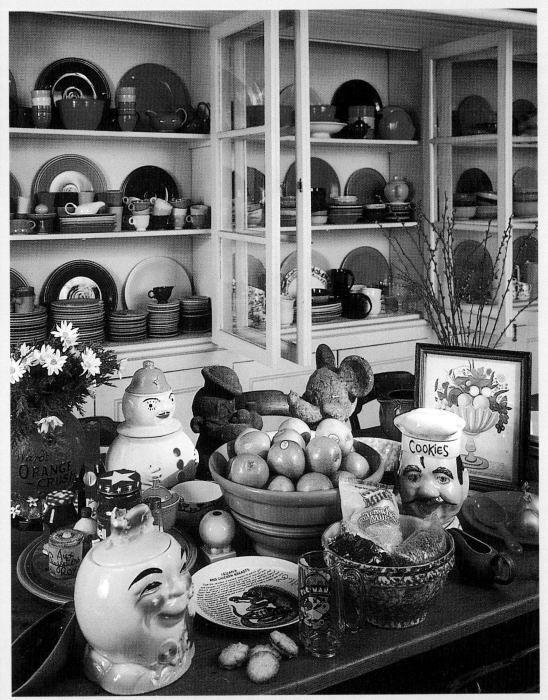

安迪‧沃荷收藏廣泛，也包括一些民俗的手工製品。

[左頁圖] 安迪‧沃荷以身為藝術家的敏銳美感品味裝飾住家。從圖中可以看出除了精緻的雕塑及畫作收藏，安迪也喜愛一些異國風味裝飾的家具擺飾。

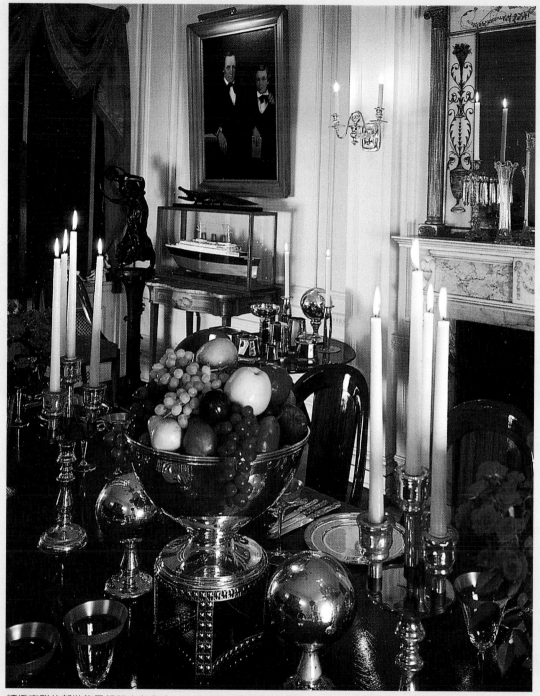

精緻高雅的新裝飾風銀器也在安迪‧沃荷偏好的收藏中。蘇富比（1988）待拍的一批出自安迪‧沃荷收藏的物品。

安迪・沃荷在紐約的公寓

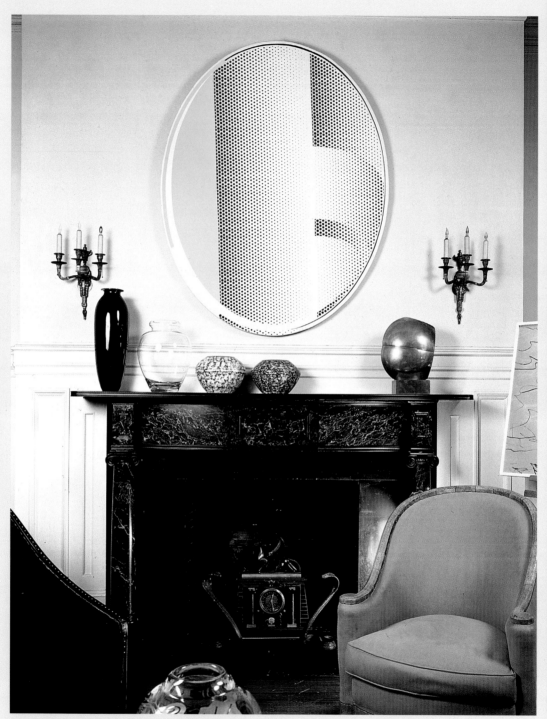

安迪‧沃荷的住家，處處顯露主人的藝術品味。

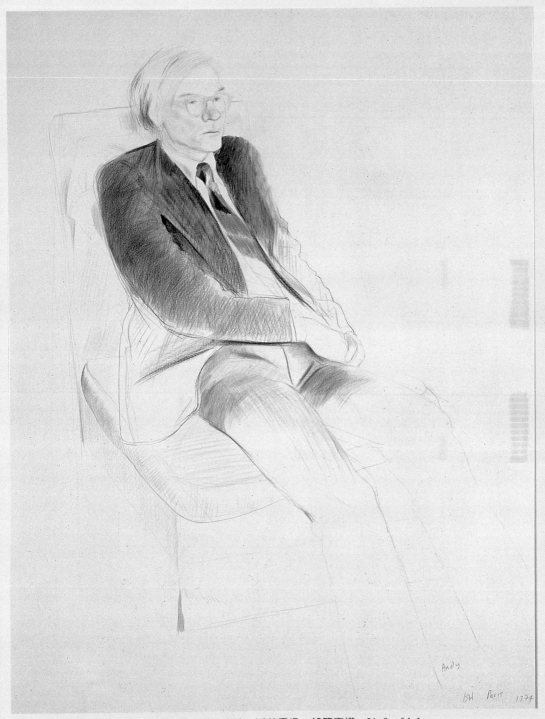

安迪・沃荷的現代畫收藏：大衛・霍克尼　安迪・沃荷畫像　鉛筆素描　81.3×64.1cm

安迪・沃荷居所內充滿高雅別致品味的家具擺設收藏

安迪‧沃荷寓所內等待拍賣的珍藏畫作及擺飾

安迪‧沃荷紐約公寓內等待拍賣的沃荷收藏品

176

印第安風味及裝飾味濃厚的手工藝品也是安迪‧沃荷的重要收藏之一

安迪・沃荷美術館外景與二樓一景

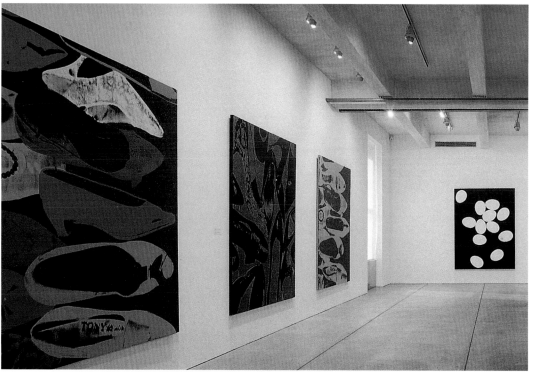

安迪・沃荷年譜

Andy Warhol

一九二八　安德魯・沃荷拉（Andrew Warhola）六月六日生於賓州
　　　　　匹茲堡近郊。父親安卓於一九一二年從捷克移民美國
　　　　　，爲礦工與建築工人，九年後母親朱麗亞移民美國。
　　　　　長女出生六週後去世
　　　　　。長男保羅（Paul）
　　　　　生於一九二二年，次
　　　　　男約翰（John）生於
　　　　　一九二五年。

一九三〇　二歲。眼睛有腫脹現
　　　　　象。

一九三一　三歲。三個男孩中，
　　　　　安迪・沃荷反應最快
　　　　　，學習能力最強。

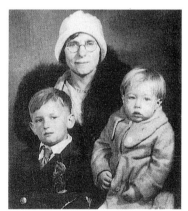

約翰、茱麗亞與安迪・沃荷(右)合影

一九三二　四歲。被卡車撞斷手腕。進幼稚園。

一九三三　五歲。入小學。

一九三四　六歲。得猩紅熱。父親購新居。

一九三五　七歲。割扁桃腺。母親爲他購幻燈機。

一九三七　九歲。參加星期天繪畫班，由卡內基理工學院免費提供，一直到一九四一年。

一九三八　十歲。忠實的小影迷。

一九三九　十一歲。週末下午常待在博物館看展覽。

一九四〇　十二歲。喪失皮膚色素，頭髮掉得很多。

一九四一　十三歲。進入高中。

一九四二　十四歲。父過世，享年五十五歲。

一九四三　十五歲。哥哥保羅結婚。

一九四四　十六歲。喜好電影，聽收音機廣播，讀雜誌。

一九四五　十七歲。高中畢業後，入卡內基理工學院（今卡內基大學）主修「繪圖設計」（Pictorial Design），讀「暑期班」。

一九四六　十八歲。暑期幫保羅賣蔬菜。

一九四七　十九歲。為市區百貨公司設計櫥窗擺設。

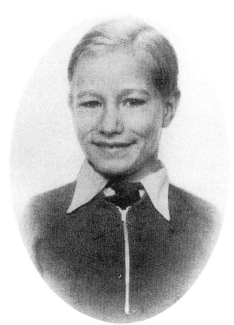

安迪・沃荷兒時留影

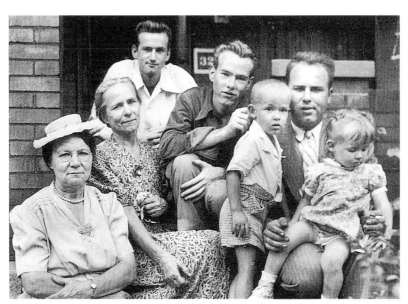

安迪・沃荷（中）與家族在3252唐森街家前留影

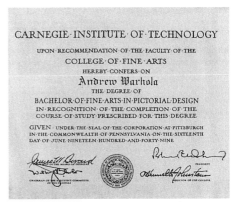

1946年11月24日沃荷與他的繪畫得獎作品特別刊載於《匹茲堡報》

安迪・沃荷為《魅力》雜誌刊載文章所作的插圖作品

安迪・沃荷於卡內基工科大學的畢業證書，1949年

一九四八　二十歲。秋天去紐約，為畢業後找尋工作。

一九四九　二十一歲。大學畢業，移居紐約，改名「安迪・沃荷」（Andy Warhol）。為很多雜誌畫插畫，同時做櫥窗設計。

一九五〇　二十二歲。母親朱麗亞搬來同住，一直到一九七一年。母親幫忙家務，管理畫品與簽名。開始養貓。

一九五一　二十三歲。設計唱片與書本封面，為電視台畫氣象插圖。

一九五二　二十四歲。於紐約Hugo畫廊舉辦首次個展，根據原著的十五件插圖繪畫，贏得「藝術指導俱樂部」（Art Directors Club）報紙廣告的金牌獎。

一九五三　二十五歲。出版第一本插畫書《A是一個字母》（A is an Alphabet）。
開始染髮，一直到死形象不變。
應用「吸乾線條」繪畫技巧，相當令人注目。

一九五四　二十六歲。插畫書出版，書名《二十五隻名叫山姆的貓和一隻藍貓》。

一九五五　二十七歲。雇用格魯克（Nathan Gluck）為助手，一直到一九六四年。

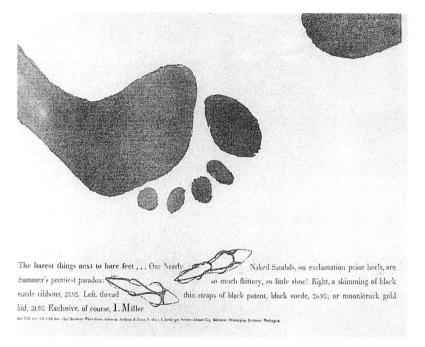

The barest things next to bare feet . . . Our Nearly Summer's prettiest paradox: suede ribbons, 25.95. Left, thread kid, 31.95. Exclusive. of course, I. Miller

Naked Sandals, on exclamation point heels, are so much flattery, so little shoe! Right, a skimming of black thin straps of black patent, black suede, 26.95; or moonstruck gold

1956年5月27日安迪‧沃荷在《紐約先驅論壇報》上所繪的皮鞋公司廣告畫

為米勒鞋公司設計廣告，再度贏得「藝術指導俱樂部」獎牌。

一九五六　二十八歲。紐約波德里（Bodley）畫廊展出「為男孩書的研究」（Studies for a Boy Book）。與查理士環遊世界，六月十九日由舊金山到夏威夷，經東京、香港、馬尼拉、雅加達、峇里島、新加坡、曼谷、新德里、開羅、羅馬。

一九五七　二十九歲。出版《金色畫本》（Gold Book）所有插畫都用金紙。

成立「安迪沃荷企業公司」（Andy Warhol Enterprises ,INC.）

嫌鼻子太大，做整容手術。

一九五八　三十歲。以美金六萬七千元購「城市住宅」（Town House）一棟。

一九五九　三十一歲。出版烹飪書《野覆盆子》（Wild Raspberries），得到「美國平面藝術學院」的獎牌。他母親幫忙做文

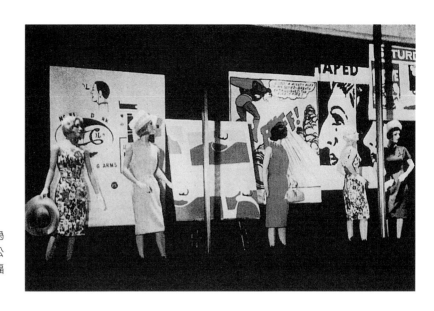

安迪・沃荷1961年為
Bonwit Teller百貨公
司設計櫥窗，內為五幅
畫的混合排列。

字的解說。

一九六〇　三十二歲。普普繪畫第一次應用連環圖畫的人物主題
　　　　　做為製作廣告和繪畫對象。安迪・沃荷完成了最早的
　　　　　兩張〈可樂瓶〉。

一九六一　三十三歲。四月在紐約的百貨公司櫥窗展示早期的普
　　　　　普繪畫。
　　　　　當發現李奇登斯坦（Roy Lichtenstein）也走連環漫畫
　　　　　的路子時，決定放棄。

一九六二　三十四歲。應用絹印（Silkscreen）畫了一系列的紙幣
　　　　　、湯罐頭、可樂瓶等，又以照片為藍本，採用絹印法
　　　　　，製作災難畫和名人的人像畫。
　　　　　洛杉磯的畫廊展出三十六張湯罐頭的絹印畫。

一九六三　三十五歲。安迪・沃荷在靠近聯合國大廈，租了新大
　　　　　樓，稱為「工廠」，畫室同時遷入。
　　　　　拍攝第一部電影「睡、吃、吻」，一直到死，安迪・沃
　　　　　荷先後完成了七十五部長短片。
　　　　　開始戴銀色假髮。
　　　　　詹諾成為第一助手，絹印製畫，後為大明星，拍片不
　　　　　少。

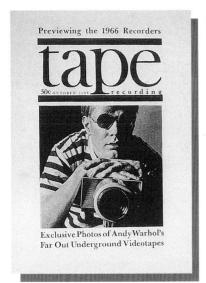

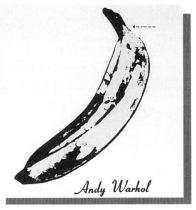

安迪·沃荷為天鵝絨樂團與妮可設計
的專輯唱片封套

安迪·沃荷登上《tape》封面

一九六四　三十六歲。《電影文化》（Film Culture）雜誌發給「
　　　　　獨立製片獎」。
　　　　　購買錄音機隨身攜帶，便於訪問工作。
　　　　　以照片為藍本，印刷了〈最急須捉拿的人〉壁畫。
　　　　　第一次畫「花卉」。

一九六五　三十七歲。花卉個展在巴黎揭幕。
　　　　　專心製片，「工廠」成為攝影場，演藝界的俱樂部。

一九六六　三十八歲。收購「天鵝絨樂團」（Velvet Underground）
　　　　　準備出版唱片。
　　　　　在紐約李奧·卡司特里畫廊以彩色牛頭壁紙貼滿牆壁
　　　　　，又讓銀色枕頭型汽球飛揚現場，稱之「銀雲」（
　　　　　Silver Clouds）。

一九六七　三十九歲。再繪「自畫像」。「天鵝絨樂團」第一張唱
　　　　　片上市，設計封面圖案。

一九六八　四十歲。「工廠」搬家，找到更新的大樓，繼續拍片
　　　　　工作。
　　　　　六月三日為女演員威勒麗射殺，嚴重受傷，三個月後
　　　　　才能外出。

安迪·沃荷被槍擊案新
聞載於1968年6月4日《
每日新聞》報的頭條新
聞

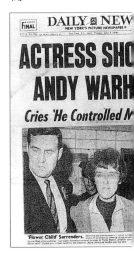

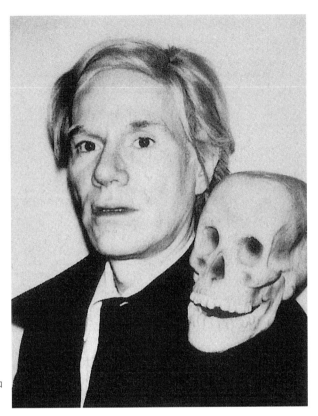

安迪・沃荷用於一幅與骷髏頭的自畫像作品中的快照相片

歐洲回顧展在北歐各大都市巡迴展出。

一九六九　四十一歲。出版了以報導電影與社會為主體的《內幕》
　　　　　（INTER-View）雜誌，唸久了變成《訪問》（Interview）
　　　　　一直到他死後，仍在發行。

一九七〇　四十二歲。用拍立得照相機拍攝名人照片，做為人像
　　　　　畫的藍本。
　　　　　拉攏各行業大公司，成為雜誌廣告客戶。
　　　　　回顧展在芝加哥、巴黎、倫敦、紐約舉行。

一九七一　四十三歲。為總統候選人麥高文畫海報。母親住到匹
　　　　　茲堡的安養中心。
　　　　　為電影首映典禮，旅行國內外各大城。

一九七二　四十四歲。系列「毛像」在瑞士的博物館展出。
　　　　　每年接受五十到一百位人像畫的訂約，一直到一九七
　　　　　四年。

母親去世，享年八十。

一九七三　四十五歲。膽囊病開始發作。

一九七四　四十六歲。「毛像」又在巴黎展出。工廠再度搬家稱
爲「辦公室」。

從一九五〇年開始搜集的不同種類的主題和代表物，
分裝在同樣大小的紙箱內，稱之「時代摘要」（Time
Capsules）。去世前已有六百箱，這是一項大計畫，可
惜沒人知道計畫內容。

一九七五　四十七歲。《安迪・沃荷的哲學》（The Philosophy of
Andy Warhol）出版。

一九七六　四十八歲。爲卡特總統競選。回顧展在歐洲各大城慕
尼黑、柏林、維也納展出。

透過電話每日清晨由派德筆錄每天活動與花費。

一九七七　四十九歲。收藏品在美國民俗藝術博物館展出。
完成「十位運動員」系列。

一九七八　五十歲。瑞士首都蘇黎世舉行回顧展，包括光影、骷
髏與自畫像。沃荷利用氧化劑使畫面產生特殊效果的
圖案。

一九七九　五十一歲。重畫早期作品加入回顧展。
紐約惠特尼美術館展出「七〇年代人像畫」。

一九八〇　五十二歲。有線電視開始每週播出一次的脫口秀。
《普普主義──沃荷的六〇年代》（POPism: The
Warhol Sixties）出版。

一九八一　五十三歲。「錢的符號，十字架，刀，傳奇人物」在
歐洲柏林各地展出。
參加雷根總統就職大典。

一九八二　五十四歲。「紙幣」畫展在法國、德國大受歡迎。

一九八三　五十五歲。以絹印法印刷文藝復興時代名畫的細節部
分。
又以墨水點繪圖形（Rorschachs）。

一九八四　五十六歲。在亞利桑納州購土地四十畝，準備擴張到

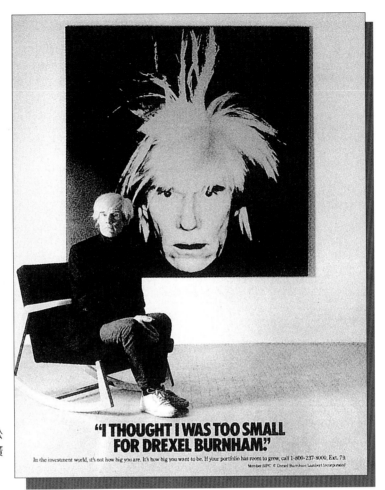

安迪‧沃荷在一個為金融服務公
司瑞克斯‧伯翰藍柏特所作的廣
告

"I THOUGHT I WAS TOO SMALL
FOR DREXEL BURNHAM."

In the investment world, it's not how big you are. It's how big you want to be. If your portfolio has room to grow, call 1-800-237-8000, Ext. 79

Member SIPC © Drexel Burnham Lambert Incorporated

西部發展。

「辦公室」搬遷，大樓與帝國大廈只有一街之隔。

一九八五　五十七歲。出現在「愛之船」影集中。

一九八六　五十八歲。完成系列自畫像、最後的晚餐、列寧肖像
　　　　　畫、迷彩畫（Camouflages）。

　　　　　「自由女神雕像」畫展在巴黎揭幕。

一九八七　五十九歲。膽囊切割手術後，因藥物過敏二月二十二
　　　　　日逝於紐約醫院。葬於匹茲堡老家。「安迪‧沃荷視
　　　　　覺藝術基金會」成立，處理他的財產。

　　　　　四月一日紐約聖派特立大教堂舉行哀悼會。

一九九四　安迪‧沃荷美術館於匹茲堡市區正式開放。

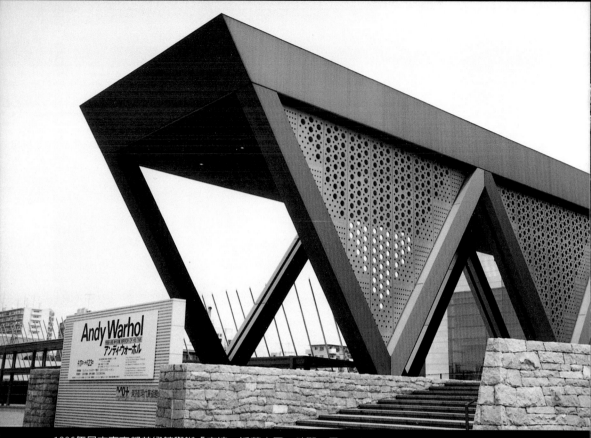

1996年日本東京都美術館舉辦「安迪‧沃荷大展」外觀一景

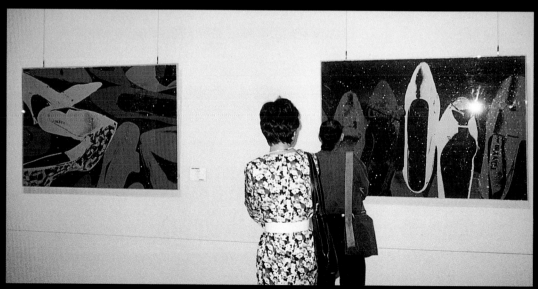

1994年台北市立美術館展出安迪‧沃荷作品現場，二圖為〈鞋〉。

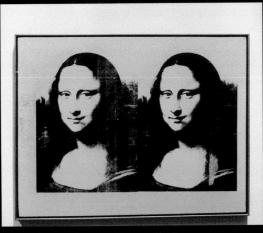

雙重的蒙娜麗莎　1963年　系列版畫

1996年日本東京都美術館「安迪·沃荷大展」入口，大面牆上裝置了安迪自畫像的作品。

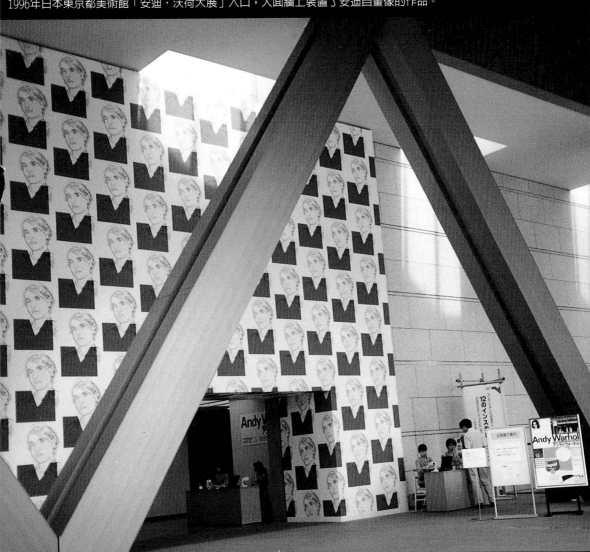

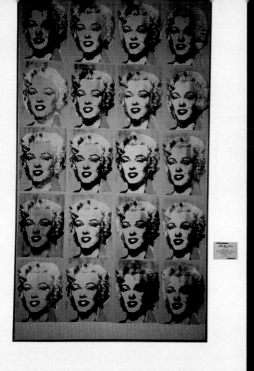

1994年台北市立美術館安迪‧沃荷大展現場，圖中為〈瑪麗蓮夢露（20次）〉作品。

1994年安迪‧沃荷作品來台在台北市立美術館展出，圖中作品曾在《魅力》雜誌刊載，為服裝秀舞台背景　約1955年
271.1×546.1㎝

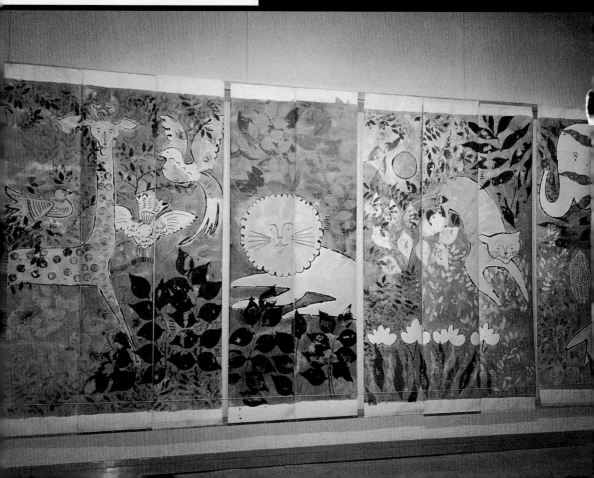

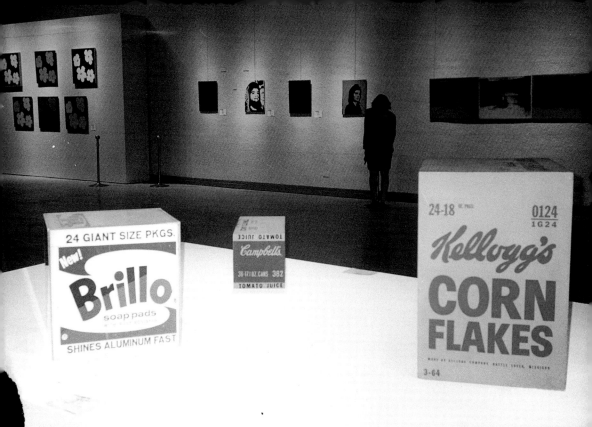

94年台北市立美術館
迪・沃荷大展現場

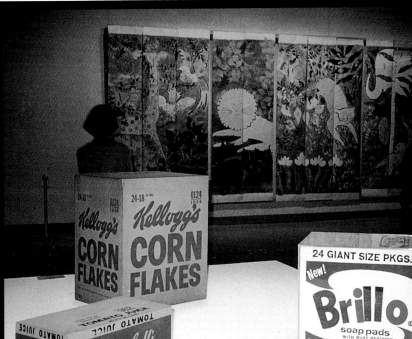

1994年台北市立美術館
安迪・沃荷大展現場

國家圖書出版品預行編目資料

安迪‧沃荷 = Andy Warhol ／李家祺撰文. -- 初版.
-- 臺北市：藝術家，2002〔民91〕
　面；公分. --（世界名畫家全集）

　ISBN　986-7957-15-6（平裝）

1. 沃荷（Warhol, Andy, 1928-1978）- 傳記
2. 沃荷（Warhol, Andy, 1928-1978）- 作品
　評論 3. 畫家 - 美國 - 傳記

940.9952　　　　　　　　　　91002284

世界名畫家全集

安迪‧沃荷 Andy Warhol

何政廣／主編　李家祺／撰文

主　　編　何政廣
編　　輯　王庭玫、江淑玲、黃舒屏
美術編輯　李宜芳
出 版 者　藝術家出版社
　　　　　台北市重慶南路一段147號6樓
　　　　　TEL：（02）2371-9692～3
　　　　　FAX：（02）2331-7096
　　　　　郵政劃撥：01044798 藝術家雜誌社帳戶
總 經 銷　時報文化出版企業股份有限公司
　　　　　新北市中和區連城路134巷16號
　　　　　TEL：（02）2306-6842
南部區域代理　台南市西門路一段223巷10弄26號
　　　　　TEL：（06）261-7268
　　　　　FAX：（06）263-7698
製版印刷　欣佑彩色製版印刷股份有限公司
初　　版　2002年3月
再　　版　2011年11月
定　　價　新臺幣480元

ISBN 986-7957-15-6（平裝）
法律顧問　蕭雄淋